國家社科基金重大委托項目"《子海》整理與研究"成果

山東省社科規劃重大委托項目成果

子海精華編

主編 王承略 聶濟冬

圖畫見聞志

（宋）郭若虛 撰　劉淑麗 整理

畫　繼

（宋）鄧椿 撰　項永琴 趙偉 整理

鳳凰出版社

圖書在版編目（ＣＩＰ）數據

圖畫見聞志 / （宋）郭若虛撰；劉淑麗整理. 畫繼 / （宋）鄧椿撰；項永琴，趙偉整理. -- 南京：鳳凰出版社，2018.12
（子海精華編 / 王承略，聶濟冬主編）
ISBN 978-7-5506-2919-6

Ⅰ. ①圖… ②畫… Ⅱ. ①郭… ②鄧… ③劉… ④項… ⑤趙… Ⅲ. ①中國畫－繪畫理論－中國－古代 Ⅳ. ①J212

中國版本圖書館CIP數據核字(2019)第039252號

書　　　名	圖畫見聞志　畫繼	
著　　　者	（宋)郭若虛 撰　劉淑麗 整理	
	（宋)鄧椿 撰　項永琴　趙偉 整理	
責 任 編 輯	王淳航	
裝 幀 設 計	徐　慧	
出 版 發 行	鳳凰出版社(原江蘇古籍出版社)	
	發行部電話025-83223462	
出版社地址	南京市中央路165號，郵編:210009	
出版社網址	http://www.fhcbs.com	
照　　　排	江蘇鳳凰製版有限公司	
印　　　刷	江蘇鳳凰通達印刷有限公司	
	南京市六合區冶山鎮，郵編:211523	
開　　　本	890×1240毫米　1/32	
印　　　張	6.125	
字　　　數	128千字	
版　　　次	2018年12月第1版　2018年12月第1次印刷	
標 準 書 號	ISBN 978-7-5506-2919-6	
定　　　價	38.00圓	

（本書凡印裝錯誤可向承印廠調換，電話:025-57572508）

國家社科基金重大委托項目"《子海》整理與研究"成果之一

《子海精華編》

工作委員會

主　　任：郭新立　樊麗明　關志鷗

副 主 任：王琪瓏　邢占軍　梁　勇　周　斌

委　　員（按姓氏筆畫排列）：

王　飛　　王　偉　　王君松　　王學典　　方　輝　　杜　福

杜澤遜　　李平生　　吳　臻　　姜小青　　桑曉旻　　倪培翔

孫鳳收　　趙興勝　　劉丕平　　劉洪渭　　劉森林

編纂委員會

學術顧問：安平秋　周勛初

總 編 纂：鄭傑文（首席專家）　王培源

副總編纂：王承略　劉心明

委　　員（按姓氏筆畫排列）：

于年湖　　王　寧　　王興芬　　任增強　　辛智慧　　林日波

武潤婷　　黃懷信　　張朝富　　項永琴　　黑　琨　　楊錦先

趙　偉　　潘　超　　鞏寶平　　劉淑麗　　魏代富

審稿專家（按姓氏筆畫排列）：

丁建軍　　王洲明　　吳慶峰　　林開甲　　周立昇　　晁岳佩

唐子恒　　徐有富　　孫劍藝　　張崇琛　　鄭慶篤

執行主編：王承略　聶濟冬

《子海精華編》出版説明

　　"子海"，即"子書淵海"的簡稱。"《子海》整理與研究"課題係國家社科基金重大委托項目、山東省社科規劃重大委托項目。該課題分《珍本編》、《精華編》、《研究編》、《翻譯編》四個版塊，力圖把子部珍稀文獻、精華文獻進行深層次的整理、研究和譯介，挖掘子部文獻的價值，促進子學研究的發展。

　　山東大學向來以文史見長。古籍整理與子學研究，是其中的傳統研究方向。"《子海》整理與研究"，是在山東大學前輩學者高亨先生積 30 年之力陸續做成的《先秦諸子研究文獻目録》的基础上，由已故著名古籍整理與研究專家董治安先生參與策劃、設計的大型綜合研究課題。課題立項後，得到了中宣部、教育部、財政部、山東省政府和山東大學的大力支持，學界同仁踴躍參與。《精華編》的整理研究團隊近 200人，來自海内外 48 所高校和研究機構。在組織管理上，《精華編》努力探索傳統文化研究協同創新的新體制、新機制，現已呈現出活力和實效。

　　華夏文明是由多元文化構築而成的。中國古代子部典籍，以歷代士人個性化作品的形式，系統性地展示了華夏民族的世界觀和方法論，立體性地反映了中華民族對世界文明發展的貢獻。其中，無論是宏篇大論，還是叢殘小語，都激蕩

著歷史的聲音,閃爍著智慧的光芒,構成中國古代思想、藝術、科技和生活方式的主體内容。《精華編》通過對子部最优秀的典籍的整理,一方面擷英取粹,爲華夏文明的傳播提供可靠的資源和文本;另一方面以古鑒今,爲當下社會的發展提供智力支持和精神支撑。并希望進而梳理中華傳統文化的多元結構,繼承中華優秀傳統文化的一貫文脈。

根據漢代以後子學發展和子部典籍的實際情況,參照官私目録的分類與著録,《精華編》選取先秦諸子、儒學、兵家、法家、農家、醫家、曆算、術數、藝術、雜家、小説家、譜録、釋道、類書十四個類目的要籍幾百種,編爲目録,作爲整理的依據,而在成果展現上則不出現具體的類目。爲統一體例,便於工作,《精華編》編有詳細的《整理細則》,并有簡明的《整理要則》,供整理者遵循使用。

《精華編》整理原則是,對每種子書的整理,突出學術性、資料性和創新性,力求吸納已有的整理成果,推出更具參考價值、更方便閱讀的整理文本。所採用的整理方式,大體有三種:一、部頭較大且前人未曾整理者,採用標點、校勘的方式整理;二、前人曾經標點、校勘者,或採用抽換更好或别具學術特色底本的方式整理,或採用集校、集注的方式整理,或採用校箋、疏證的方式整理,或綜合使用以上方式;三、前人已有較好的注本者,則採用集注、彙評、補正等方式整理。

《精華編》採用五次校審、遞進推動的管理程式,即:一、初校全稿。子海編纂中心組織碩、博研究生,修改文稿錯别字,規範異體字,調整格式,發現并標明校點中的不妥之處。二、初審文稿。子海編纂中心的編纂人員根據情況,解決初校時發現的問題,并判斷書稿的整體質量。三、匿名評

審。聘請資深教授通審全稿，全面進行學術把關，消滅硬傷，寫出審稿意見。四、修改文稿。子海編纂中心及時把專家審稿意見反饋給整理者。整理者根據審稿意見修改，做出新文稿。五、終審文稿。待新文稿返回子海編纂中心後，總編纂作最後的學術質量把關。五步程序完成後，將文稿交付出版社。

　　五次校審的目的是爲了保證學術質量，提高整理水平，減少錯訛硬傷。但校書如掃塵埃落葉，隨掃隨有，《精華編》雖經多道程序嚴加把關，仍難免有錯，懇請方家不吝指教。子海編纂中心將及時總結經驗，吸取教訓，把工作做得更好，以實現課題設計的初衷。

圖畫見聞志

（宋）郭若虛　撰

劉淑麗　整理

目　録

整理説明

　　《圖畫見聞志》作者郭若虛，北宋并州太原人，[①]出身貴族，宋仁宗趙禎堂兄弟相王趙允弼之婿。[②] 可能是譙王郭守文曾孫、宋真宗趙恒章穆郭皇后的侄孫。[③]

　　對於郭若虛的生卒年説法不一：或認爲其 1010—1025 年間生；[④]或認爲其 1046 年生；[⑤]或認爲其約生於慶曆年間（1041—1048），約卒於元符年間（1098—1100）；[⑥]或認爲其是北宋天聖（1023—1032）至元豐（1078—1085）時人；[⑦]或認爲

　　① （宋）陳振孫《直齋書録解題》卷一四，徐小蠻、顧美華點校，上海古籍出版社 1987 年，第 412—413 頁。

　　② （宋）王珪《華陽集·東安郡王墓志》（據正文，"东安郡王"应爲"东平郡王"），《永樂大典輯本》卷五七，上海古籍出版社 1987 年影印文淵閣《四庫全書》本，第 1093 册，第 417—420 頁。

　　③ （清）勞格《讀書雜識》卷一一、（清）陸心源《儀顧堂題跋》卷九運用了《直齋書録解題》、《華陽集·東安郡王墓志》、《續資治通鑑長編》、《宋史·郭守文傳》等材料，勾勒出郭若虛的家世。光緒十三年（1887）李慈銘在《越縵堂日記》之《荀學齋日記》壬集下推測郭若虛出身后族。

　　④ ［美］Alexander C. Soper, *Kuo Jo-Hsü's Experiences in Painting* (*T'u Hua CHIEN-WEN CHIN*)——*An Eleventh Century History of Chinese painting: Together with the Chinese Test in Facsimile*. Washington: American Council of Learned Societies, 1951.

　　⑤ 李裕民《郭若虛的家世及生平》，《美術史論》1994 年第 1 期。

　　⑥ 謝巍《中國畫學著作考録》，上海書畫出版社 1998 年，第 142 頁。

　　⑦ 鄧白注《圖畫見聞志》，四川美術出版社 1986 年，第 382 頁。

其約生於 1030—1035 年間,死於 1085 年後。① 可以確知的是他元豐六年(1083)依然健在。

郭若虛只擔任過一些類似副使、通判等的小官。熙寧二年(1069)時官供備庫使,②熙寧辛亥(1071)冬曾以接伴副使的身份,接陪過契丹賀正旦副使馬禋和邢希古。③ 熙寧七年(1074)八月丁丑以西京左藏庫副使,副宋昌言爲遼國賀正旦使。曾任涇州通判,八年(1075)爲文思副使,坐使遼不覺翰林司卒逃遼地(一説坐奉使從失金器),降一官。④

郭若虛的著作目前僅知此書。⑤《圖畫見聞志》(下簡稱《見聞志》)的成書時間,多數人依據其自序認爲是熙寧七年(1074)。但書中實際記事已超過這個時限,此書最終定稿於元豐年間(1078—1085)的可能性更大。⑥

《見聞志》全書共六卷,分三部分:第一部分畫論(第一卷),是十六篇闡述繪畫理論的短文,涉及到文獻、技法、理論、批評等方面,集中体現了郭若虛的藝術見解。第二部分

① 參見南京師範大學 2007 屆郭蘇晨碩士論文《〈圖畫見聞志〉研究》。

② 見上頁注②,熙寧二年(1069)赵允弼故去時,郭若虛正任官供備庫使。勞格與陸心源均認爲是熙寧三年(1070),郭蘇晨認爲實應爲熙寧二年(1069)。

③《圖畫見聞志》卷六"常思言"條。

④ (宋)李燾《續資治通鑑長編》卷二五五,第 6235 頁;卷二六六,第 6534—6535 頁,上海師範學院古籍整理研究室、華東師範大學古籍整理研究室點校,中華書局 1986 年。《宋會要輯稿》職官六之四〇,中華書局 1957 年,第 3866 頁。

⑤ 謝巍《中國畫學著作考錄》提到《畫論》、《紀藝》二書"舊題宋郭思撰,今改定郭若虛撰",第 143—144 頁。二書均采自《圖畫見聞志》。

⑥《直齋書録解題》稱"元豐中自序"(第 412 頁),《絳雲樓書目》卷二稱"篇首自序元豐六年也"(錢謙益撰,陳景雲注《絳雲樓書目》,《叢書集成初編》,商務印書館 1935 年發行,第 55 頁)。又考宋程遇孫《成都文類》卷四(清文淵閣《四庫全書》補配清文津閣《四庫全書》本)云:"又按元豐郭若虛《圖畫見聞志》云,漢文翁學堂在益州。"

畫傳（第二、三、四卷），是唐末、五代至宋初二百八十餘位畫家的傳記、品評。第三部分畫事（第五、六卷），是對畫壇掌故軼事的記載。

　　第一部分是畫論。《叙諸家文字》記錄了三十家記載、評論繪畫作品之書，這也是郭若虛撰寫此書主要的資料來源。其所錄書籍多半散佚，還有一些書雖未見全貌但部分内容見錄於別家畫論中，尚有数种完整地傳至今天。將前人畫論之作放在篇首是《見聞志》與唐張彦遠《歷代名畫記》不同之處，既體現了郭若虛對前賢著作的看重，又體現了他對於目錄學"綜合群籍，類居部次"編寫體例的吸收。惜作者没有標明所引文獻的出處，也未作任何評論，取捨並非很嚴謹。《叙國朝求訪》指出唐末五代戰亂對藝術造成破壞，而宋代太平盛世，故圖書衆多。《叙自古規鑒》指出畫作的目的在於"指鑒賢愚，發明治亂"，畫作可以表達文字不能傳達的作用，具有宣揚教化的强大功能。《叙圖畫名意》將唐以前秘畫珍圖分爲八類主題，有典范、觀德、忠鯁、高節、壯氣、寫景、靡麗、風俗。作者在轉引他人資料時出現了疏忽，篇中所引繪畫作品與其作者有不少不相符合的。《論製作楷模》述绘畫之法則，分別闡述了釋門、道像、帝王、外夷、儒賢、武士、隱逸、貴戚、帝釋、鬼神、士女等人物的創作要點，又指出田家人物也成爲重要的人物畫題材之一。在花鳥畫領域，出現了黄徐異體、院體花鳥、文人四君子等多重題材創作。《論衣冠異制》指出不同時代的衣冠制度、名稱、形制不同，畫家必須有所瞭解才能避免犯"丹青之病"。《論氣韻非師》指出氣韻是天生的，强調氣韻的高雅或卑賤對畫作的決定性影響。《論用筆得失》談論用筆的重要性、筆與意的關係、用筆三病。《論曹吴體法》總

結了曹仲達、吳道子兩種畫風的特點。《論吳生設色》論及吳道子畫作"傅彩簡淡"的着色特點。《論婦人形相》指出不僅要畫出女性的外貌，还要畫出威重儼然的神态，強調要通達畫之理趣。《論收藏聖像》駁斥了"不宜收藏佛道聖像"的説法，列出了三十六位畫佛道聖像的畫家。《論三家山水》評價了李成、關仝、范寬山水畫的風格、技法特點。同時另列出十四位山水畫家。《論黃徐體異》指黃筌、徐熙二人性格、仕宦經歷、生活環境的不同影響其畫作風格，二人各有千秋。除了介紹黃筌父子、徐熙外，還介紹了另外十四個畫家。《論畫龍體要》記載了幾位畫龍大家與其畫龍的區別。《論古今優劣》公正地評價了古今畫家的優劣，沒有一味地是古非今，而是具體指出古代與近代在所擅長的繪畫題材領域內的變遷。

　　第二部分是畫家小傳。《紀藝上》專記唐末至五代的畫家，多引用黃休復《益州名畫録》和劉道醇《五代名畫補遺》的資料。《紀藝中》、《紀藝下》專記郭若虛同時代的宋朝畫家，所論多出於作者自己的見解，尤爲珍貴。畫家小传一般包括籍貫、官職、師承、題材、風韻格調、畫迹或畫軸等方面，間有對於畫家構思的稱頌。在敘述事實之中，也間引他書作注，如辛顯《益州畫録》、釋仁顯《廣畫新集》等佚書賴此以存片言。郭若虛評論各畫家不帶偏見，既指出其長處，又指出其不足，如李隱"鈎描筆困，槍淡墨焦，斯爲未爾"，巨然"林木非其所長"，崔白"過恃主知，不能無纇"等。有時將畫家進行比較，如紀真、黃懷玉、商訓都學范寬，紀、黃二人"學范寬逼真"，商訓"不及紀與黃也"。對繪畫世家的譜系也有介紹，如指出徐崇矩、徐崇嗣都是徐熙之孫；唐宿、唐忠祚都是唐希雅之孫。有時指出畫家之間的承繼關係，如李吉"學黃氏爲有

功。後來院體，未有繼者"。

第一、二部分體例沿襲了《歷代名畫記》，第三部分是郭若虛的創新。卷五《故事拾遺》述宋以前繪畫掌故，多抄輯前人文獻而成，最主要的來源是《太平廣記》，另外還有《舊唐書》、《唐朝名畫錄》、《歷代名畫記》、《益州名畫錄》、《五代名畫補遺》、《聖朝名畫評》等等。郭氏在照抄原文的同時也稍事增補。卷六《近事》包括宋初、孟蜀、江南、大遼、高麗等地區的畫壇故事 32 則，距郭若虛生活的時代較近，故抄錄文獻記載之外，也有來自於他自己的見聞。末一則爲《術畫》，斥方術怪誕、眩惑沽名，非畫之正道。

郭若虛發表了許多珍貴的藝術見解，體現出自唐至宋畫學的轉折，包括繪畫題材、體例、技法、美學思想等方面的變化，其論斷基本符合當時繪畫發展的實際。

在繪畫題材上，郭若虛精確地指出唐宋的轉變。首先是人物畫式微，山水畫與花鳥畫大興。《論古今優劣》中指出："若論佛道人物、士女、牛馬，則近不及古；若論山水、林石、花竹、禽魚，則古不及近。"明王世貞《新刻增補藝苑卮言》卷一二指出："此語亦定論也。""黃徐異體"體現了院體與文人畫的區別。其次，在人物畫方面，傳統的道釋題材之外，風俗畫崛起。《叙製作楷模》指出田家人物與釋道、帝王、貴戚、隱逸、鬼神、士女等題材並列。

從體例而言，《見聞志》由分品論畫走向分科論畫。郭若虛不滿足於僅僅品第論畫，在記宋代畫家時分人物、山水、花鳥、雜畫四門。此後《畫繼》、《宣和畫譜》也采用這種分科的方法。另外書中還以畫家身份、人品爲分類的標準。

從技法而言，郭若虛多處闡述了意筆論。《論用筆得失》

中他強調了用筆的重要性：“神彩生於用筆。用筆之難，斷可識矣。”指出作畫應該“意存筆先，筆周意内，畫盡意在，像應神全”，也就是説用筆應服從於“意”。畫家要提高自身的修養：“夫内自足，然後神閒意定；神閒意定而思不竭而筆不困也。”又提出畫有三病：版、刻、結，必須要心手協調。郭若虛還強調筆墨與色彩的關係，如“蔡君謨乃命筆題云：‘前世所畫皆以筆墨爲上，至崇嗣始用布彩逼真，故趙昌輩效之也。’”

《見聞志》體現出的繪畫美學思想尤爲重要，包括審美功能論、審美趣尚等一系列相關命題。就審美功用觀而言，郭若虛既受傳統儒家教化論的影響，指出繪畫“指鑒賢愚、發明治亂”的作用，又感受到宋代畫學對審美功能的強調。如“恩賜種放”條真宗對近侍講“此（指繪畫作品）高尚之士怡性之物也”，強調了繪畫怡情悦性的功能。在審美心態上，從唐至宋，由開放轉向内斂，由此導致了審美趣尚的不同。宋代人更加注重創作主體的精神活動，重視畫作的理趣。與此相聯繫，郭若虛提出了氣韻説、心印説等。

郭若虛在書中多處強調“理趣”。宋代理學興盛，郭若虛生活的年代與北宋理學家周敦頤、邵雍、張載、程顥、程頤十分接近，理學必定會對包括畫學在内的一切文學藝術産生深刻的影響，故畫論亦要“格物致知”，要求畫作體現出萬物的“名體處所”。《叙製作楷模》中郭若虛指出各種事物人物、衣紋林木、畜獸、水、屋木、翎毛均應具有“理趣”。郭若虛還強調對真實的追求。書中批評郭元方“點綴過當，翻爲失真”。“鬥牛畫”寫農夫嘲笑屬歸真畫《鬥水牛》“失真”，作者要求“擅藝者所宜博究”。

《見聞志》重視“氣韻”、“格致”，並以此作爲對畫家品評

的標準。如贊推官王士元“風韻遒舉，格致稀奇”，稱皇弟嘉王“筆意超絶，殆非學而知之矣”。反之，如果缺乏氣韻則是畫家之疵：王居正“清密有餘，而氣韻不足”，黄贄“器類近穀，格致非高”，劉文惠“傅彩雖勤，而氣格傷懦”。好的畫作必有氣韻，否則雖竭盡巧思也只是普普通通的匠人之作，“雖曰畫而非畫”。同時，只有氣韻高才能解决技法上的“畫之三病”。郭若虚認爲氣韻是天生的，“如其氣韻，必在生知”，給氣韻塗上了一層神秘的色彩。他强調天賦，認爲各領域的大家都“得自天機，出於靈府”。郭若虚又將氣韻與學養、人品聯繫起來，認爲好的畫作都出自有爵禄或者山林高士之手：“人品既已高矣，氣韻不得不高；氣韻既已高矣，生動不得不至，所謂神之又神而能精焉。”他們有高雅之情故能气韻高。《津逮秘書》本《圖畫見聞志》第六卷之後跋語中毛晉評曰：“至深鄙衆工，謂雖畫而非畫者，而獨歸於軒冕巖穴，自是此翁之卓識也。”郭若虚所論的“氣韻”不是捉摸不定的，他强調“以物觀物”，仔細觀察事物，熟知其形，“擬諸其形容，象其物宜”，要在對表現物件外形充分把握的基礎上傳達出物件的神理，達到神似的目的。

出於對主體精神活動的重視，郭若虚進一步提出“心印説”：“凡畫，氣韻本乎游心”，畫是心游之作。“本自心源，想成形迹，迹與心合，是之謂印”、“言，心聲也。書，心畫也”，他認爲繪畫是畫家心性的表現。宋人以心體物，强調“窮理盡性”，用心去體味物之理，争取與自然契合。

《見聞志》有着重要的學術價值。本書記載了晚唐至北宋初約二百年的繪畫史，上承《歷代名畫記》，下啓南宋鄧椿《畫繼》，三部書構成了自軒轅史皇直至宋代的完整畫史，爲

中國繪畫史提供了珍貴的資料。《畫繼·序》指出："兩書(指《歷代名畫記》、《圖畫見聞志》)既出,他書爲贅矣。"《四部叢刊續編》本影印宋刻配元抄本《圖畫見聞志》附胡文楷跋稱："蓋其上繼彦遠,下開鄧椿,亦藝苑之功臣也。"清周中孚《鄭堂讀書記》卷四八評曰："采拾略備,所論亦多深解畫理,誠足以上繼愛賓而下接公壽矣。"

　　本書在當時及後代是研究畫史、畫學必備參考書,元馬端臨《文獻通考》卷二二九《經籍考五六》稱其爲"看畫之綱領"。《見聞志》作爲畫史之作,對於某些作家的評定,精準地確立了其在繪畫史上的位置,受到了後來學者的肯定,如《新刻增補藝苑巵言》卷一二云："張彦遠,顧愷之、張僧繇之功臣也;劉道醇、郭若虛則李成、范寬、關仝之功臣也。"很多重要的文獻都提及《見聞志》。《鄭堂讀書記》卷四八云："《四庫全書》著録,《讀書志》、《書録解題》、《通志》、《通考》、《宋志》俱載之,惟晁氏、馬氏'圖畫'俱作'名畫',蓋傳寫之誤也。"另如宋黄庭堅《山谷内集詩注》、元盛熙明《圖畫考》、陶宗儀《南村輟耕録》、明曹學佺《蜀中廣記》、李濂《汴京遺迹志》、潘之淙《書法離鈎》、張丑《清河書畫舫》、清紀昀《紀文達公遺集》、勞大輿《甌江逸志》、翁方綱《復初齋詩集》、俞樾《茶香室四鈔》、曾國荃等撰《〔光緒〕湖南通志·藝文志》、鄭績《夢幻居畫學簡明》、周廣業《經史避名匯考》、方以智《通雅》、桂馥《説文解字義證》等也提到本書。可見除論畫之書,方志、詩文集、書法著作、文字學的著作也會參考此書。凡此,可見其影響、流行之久遠。

　　本書也有不足。首先,其記載或評論有時會有所遺漏。《畫繼》卷九指出："郭若虛所載往往遺略。如江南之王凝花

鳥,潤州僧修范湖石,道士劉貞白松石、梅雀,蜀之童祥、許中正人物仙佛,丘仁慶花,王延嗣鬼神,皆名筆也。俱是熙寧以前人物。"明張丑《清河書畫舫》卷六指出:"郭若虚《圖畫見聞志》録五代殆百人而不及嚴徵,豈若虚未之知耶?"《新刻增補藝苑卮言》卷一二認可郭若虚對於衣冠異制的提法,同時指出:"如若虚所論極多挂漏,畫家不可不審也。"當然,古代書籍、資訊流通條件不如現在便利,出現這種遺漏是可以理解的,誠如《四庫全書總目提要》卷一一二《子部二二》云:"然一人之耳目,豈能遍觀海内之丹青? 若虚以見聞立名,則遺略原所不諱。況就其所載論之,一百五六十年之中,名人藝士,流派本末,頗稱賅備,實視劉道醇《畫評》爲詳,未可以偶漏數人,遽見嗤點。"儘管書中偶有疏漏,也偶有點評失當之處,但瑕不掩瑜,不能因此貶低其價值。

其次,《見聞志》中還有一些記録和評論不是很準確。如《畫繼》卷九云:"予嘗按圖熟觀其下,則知朴務變怪以效位,正如杜默之詩:'學盧全馬異也。'若虚未嘗入蜀,徒因所聞妄意比方,豈爲歐陽炯之誤耶?"清孫岳頒等撰《佩文齋書畫譜》卷四八"段贊善"條載:"按郭若虚云:'《歷代名畫記》中有段去惑,豈非宮贊?'不知去惑已見李嗣真《畫後品》,是唐初人,不得與鄭谷同時,蓋若虚之誤也。"書中有些是明顯的記載錯誤,如《叙自古規鑒》中誤把東漢明帝明德馬皇后説成是光武帝的皇后。

此外,本書的分類也受到指摘。《見聞志》采用畫科和身份、人品的雙重編撰體例。於唐末五代只分時代,但於宋代畫家有時以身份分,有時以門類分,略顯駁雜。《鄭堂讀書記》卷四八还指出其"簿録"功底不足:"至郭若虚《圖畫見聞

志》列有《名畫獵精録》，竟注爲亡名氏。核郭氏雖在晁氏（指
晁公武）之前，然其賞鑒圖畫則妙矣，恐簿録之學萬不及晁
氏也。"

　　本書在畫論上最受非議的是"氣韻非師"説。今天看來，
此説過分誇大了天分對於繪畫作品的作用，受封建等級觀念
影響很深，忽視了後天學習對一個畫家成長的重要性。但是
從《見聞志》中我們也可以看到郭若虛對畫家用心揣摩、游歷
江山等個人努力、後天環境對於畫作涵養之功的肯定。如他
指出易元吉進入深山研究猿獐之屬，"欣愛勤篤"，故能"一一
心傳足記，得天性野逸之姿"。他説李成"志尚沖寂，高謝榮
進"，郭忠恕"去官不復仕，縱放岐、雍、陝、洛之間"，其畫才達
到"格非師授"的境界。這足以表明郭若虛並不是狹隘的階
級地位至上、天分至上論者。對於"氣韻非師"説的理解，還
是要落實到郭若虛身處的宋朝，這是時代的產物。如《畫
繼·序》對此評價曰："或謂若虛之論爲太過，吾不信也。"因爲
宋代畫學的特色是注重創作主體的精神活動對於繪畫的影
響，對文人畫作之氣韻的認可是一個時代的必然審美趨向。

　　總之，郭若虛的畫論與宋代文化昌明、理學大興的背景
密切相關。後世將《歷代名畫記》比爲畫史之《史記》，而此書
猶如畫史之《漢書》，二書在繪畫史上有着非常重要的地位。
史論家徐書城以爲："北宋郭若虛的《圖畫見聞志》，在宋人論
著中當數第一，無論從'論'從'史'而言，均不遜於唐·張彥
遠的《歷代名畫記》，有過之而無不及。"[①]

　　國内對《見聞志》的研究，有對原作進行校勘、標點、注

① 徐書城《宋代繪畫史》，人民美術出版社 2000 年，第 228 頁。

釋、翻譯的，如黄苗子、俞劍華、鄧白、米田水等的校注本；也有對原作内容進行学术研究的。既有專門的碩士論文及相關論著，又有單篇的論文。

對《見聞志》進行過校勘、譯注、輯錄的主要有 1963 年人民美術出版社黄苗子校點本、1963 年上海人民美術出版社于安瀾輯《畫史叢書》本、1964 年上海人民美術出版社俞劍華注釋本、1986 年四川美術出版社鄧白校注本、2000 年湖南美術出版社米田水譯注本、2001 年遼寧教育出版社王其褘校點本、1986 年人民美術出版社二版俞劍華輯《中國畫論類編》本（節錄四篇）。另外 1975 年臺灣世界書局印《宋人畫學論著》、1997 年天津古籍出版社于玉安編輯《中國歷代畫史彙編》，1997 年團結出版社鄭劍英整理《四庫全書精品文存》、2000 年京華出版社《中國古典名著選》、2009 年上海書畫出版社二版盧聖輔主編《中國書畫全書》等也收有《見聞志》。上述個别研究著作有多個版本。

學位論文主要有郭蘇晨《〈圖畫見聞志〉研究》（南京師范大學碩士學位論文，2007）對作者生平、版本源流和史料來源作了綜合研究，閻麗麗《〈圖畫見聞志〉繪畫美學研究》（武漢理工大學碩士學位論文，2010）辨析了郭若虛的繪畫功能論、氣韻説等，對於郭若虛的繪畫美學思想進行了整體研究與梳理，辛立娥《世變與創化——從郭若虛〈圖畫見聞志〉看宋代畫學的時代特色》（南京藝術學院碩士學位論文，2008）以《見聞志》爲中心，綜合宋代幾部有代表性的畫學著作，從編撰體例、編撰方法及内容上的特質等方面論述宋代畫學的一些時代特色。馬媛媛《北宋"畫學"教育中的文人畫觀念及其成因研究》（南京藝術學院碩士學位論文，2007）以及韋賓《宋元畫

學研究》一書（甘肅人民出版社，2008）不是專論《見聞志》，但部分内容涉及到本書。單篇論文有專門針對《見聞志》進行研究的，也有將其放在畫史比較、發展的過程中進行分析的。如王志國《郭若虛〈圖畫見聞志〉考辨》（《大衆文藝理論》2009年第11期）、徐習文《理學對郭若虛繪畫觀念的影響》（《大連大學學報》2008年第5期）、張明遠《郭若虛在中國繪畫美學史上的貢獻》（《審美與藝術教育國際學術研討會論文集》2002）、楊勇《"燕文貴"非"燕貴"考析》（《數位時尚（新視覺藝術）》2011/1）、陳莎莎《試論北宋郭若虛的"心印"説》（《開封大學學報》2007年第3期）、王大衛《比較與評析張彦遠、郭若虛對"氣韻生動"的解釋》（《美與時代》2007年第8期）、羅小奎《郭若虛美學思想述評》（《江西教育學院學報》2008年第3期）等等。

　　此書也進入了國外學者的研究視野。1951年，美國漢學家索佩爾先生（Alexander C. Soper）發表了英文譯注本《見聞志》，1994年法國漢學家幽蘭教授完成了《見聞志》的法文譯注本。①

　　總體而言，研究者們對《見聞志》的作者、創作時代背景、美學思想進行了多角度探討，個別的命題如氣韻説、心印説、筆意説、功能説等也在比較研究中得到了很好地詮釋。

　　《見聞志》從北宋末開始流傳，歷南宋、元、明、清至近代，版本衆多。據謝巍《中國畫學著作考録》考證就有21個版本。主要的《見聞志》版本有南宋臨安府陳道人書籍鋪刊本；

　　① ［法］Yolain Escande, *Notes Sur ce que j'ai vu et entendu en peinture de Guo Ruoxu*，比利時布魯塞爾 La Lettre vol 出版社1994年。

宋刻配元抄本（卷一至卷三配有元抄本）；元郭畀（天錫）手抄
本；明翻南宋陳道人書籍鋪刊本；明刻本；毛晉《津逮秘書》
本；毛晉汲古閣本；清代有康熙四十七年（1708）《佩文齋書畫
譜》本（分散節錄存於卷十二、十三、十五、十七及有關畫家傳
諸卷中）；乾隆年間文淵閣《四庫全書》本；乾隆年間文津閣
《四庫全書》本；嘉慶十年（1805）琴川張氏照曠閣刻張海鵬輯
《學津討原》本；舊抄《梅岡集古》本；道光年間鄒鐘靈輯抄《繪
事晬編》本；胡文楷手抄體本。二十世紀以來版本主要有民
國初掃葉山房石印明汲古閣本；《津逮秘書》本，有民國十一
年（1922）上海博古齋影印本、民國二十五年（1936）商務印書
館出版《叢書集成初編》本、1985 年中華書局影印《叢書集成
初編》本；《學津討原》本，有民國十一年（1922）商務印書館影
印本、2008 年广陵書社影印本；《四庫全書》本，有 1983 年臺
灣商務印書館影印文淵閣本、1987 年上海古籍出版社重印
臺灣影印文淵閣本、2005 年商務印書館影印文津閣本、2008
年臺灣商務印書館重印文淵閣本；宋刻配元抄本，有民國二
十三年（1934）上海商務印書館《四部叢刊續編》影印本、民國
二十三年（1934）臺灣商務印書館影印文淵閣本、1984 年上
海書店據商務印書館 1934 年版重印本、2003 年北京圖書館
《中華再造善本》叢書影印本等。

　　此次整理，參考了當代人的幾本校注本，但在底本確定、
校勘原則、句讀上與諸家皆有所不同。鄧白注釋本參酌各本
而以毛晉《津逮秘書》本爲主要依據，對於各本互異之處采用
擇善而從的辦法徑改。米田水譯注本亦擇善而從，一般不出
校勘記。俞劍華注釋本以元抄本爲底本，校以《津逮秘書》本
和汲古閣本。此次整理以保持原書面貌爲主，對於書中的錯

誤在校勘記中進行了説明。如俞劍華本在"高麗國"條省略了九十五個字，語意不完整。此次整理於此處予以完整保留。又如"亦出名踪枺論，得以資深銓較，由之廣博。雖不與戴、謝竝生"句與俞劍華本、鄧白本的句讀都不同。

　　此次整理，以民國二十三年（1934）上海商務印書館張元濟輯《四部叢刊續編》子部影印的常熟瞿氏鐵琴銅劍樓藏宋刻配元抄本爲底本，校以毛晉汲古閣《津逮秘書》本（簡稱"津逮秘書本"）、文淵閣《四庫全書》收録本（簡稱"四庫本"）。

序

　　余大父司徒公，雖貴仕而喜廉退恬養，自公之暇，唯以詩書琴畫爲適。時與丁晋公、馬正惠蓄畫均，[①]故畫府稱富焉。先君少列，躬蹈懿節，鑒別精明，[②]珍藏罔墜。欲養不逮，臨言感咽。後因諸族人間取分玩，緘縢罕嚴，日居月諸，漸成淪棄。賤子雖甚不肖，然於二世之好，敢不欽藏？嗟乎！逮至弱年，流散無幾。近歲方購尋遺失，或於親戚間以他玩交酬，凡得十餘卷，皆傳世之寶。每宴坐虛庭，高懸素壁，終日幽對，愉愉然不知天地之大、[③]萬物之繁，況乎驚寵辱於勢利之場，料新故於奔馳之域者哉！[④]復遇朋游觀止，亦出名踪柬論，[⑤]得以資深銓較，[⑥]由之廣博。雖不與戴、謝並生，[⑦]愚竊慕焉。又好與當世名士甄明體法，[⑧]講練精微，益所見聞，[⑨]

　　① "蓄畫均"，津逮秘書本、四庫本作"蓄書畫均"。
　　② "別"，津逮秘書本、四庫本作"裁"。
　　③ "知"下"天"上，津逮秘書本、四庫本有"有"字。
　　④ "新故"，津逮秘書本、四庫本作"得丧"。
　　⑤ "亦"，津逮秘書本、四庫本作"互"。
　　⑥ "銓"，原作"鈴"，據津逮秘書本、四庫本改。
　　⑦ "較"下"與"上，原爲"舊文導"三字，並空三格，據津逮秘書本、四庫本改並補。
　　⑧ "士"，津逮秘書本、四庫本作"手"。
　　⑨ "益"，津逮秘書本、四庫本作"凡"。

當從實録。昔唐張彦遠字愛賓。嘗著《歷代名畫記》，其間自黃帝時史皇而下，總括畫人姓名，絶筆於會昌元年。厥後撰集者率多相亂，事既重疊，文亦繁衍。今考諸傳記，參較得失，續自會昌元年，[①]後歷五季，通至本朝熙寧七年，名人藝士，編而次之。其有畫迹尚晦於時、聲聞未喧於衆者，更俟將來。亦嘗覽諸家畫記，多陳品第，今之作者，各有所長，或少也嫩而老也壯，或始也勤而終也怠，今則不復定品，唯筆其可紀之能、可談之事暨諸家畫説略而未至者，繼以傳記中述畫故事並本朝事迹，采摭編次，釐爲六卷，目之曰《圖畫見聞志》，後之博雅君子，或加點竄，將可取於萬一。郭若虛序。

① 《津逮秘書》本唐張彦遠《歷代名畫記》實止於會昌元年。按，永昌元年爲689年，會昌元年爲841年。《歷代名畫記》稱："自史皇至今大唐會昌元年……"《津逮秘書》本南宋鄧椿《畫繼·序》中亦曰："獨唐張彦遠總括畫人姓名，品而第之，自軒轅時史皇而下，至唐會昌元年而止，著爲《歷代名畫記》。本朝郭若虛作《圖畫見聞志》，又自會昌元年至神宗皇帝熙寧七年。"據此，《圖畫見聞志·序》中兩"永昌元年"，都應改爲"會昌元年"。

卷第一

叙論

叙諸家文字

自古及近代紀評畫筆，文字非一，難悉具載。聊以其所見聞，篇目次之。凡三十家：

《名畫集》南齊·高帝撰。　　《古畫品録》謝赫撰。

《裝馬譜》毛惠遠撰。　　　　《昭公録》梁武帝撰。

《僧繇録》亡名氏。　　　　　《畫説文》亡名氏。

《述畫記》後魏·孫暢之撰。　《續畫品録》陳·姚最撰。

《後畫品録》唐·沙門彥悰撰。①《畫斷》張懷瓘撰。

《名畫獵精録》亡名氏。　　　《後畫品録》李嗣真撰。

《雜色駿騎録》韓幹撰。　　　《繪境》張璪撰。

《畫評》顧況撰。　　　　　　《續畫評》劉整撰。

《公私畫録》裴孝源撰。　　　《畫拾遺録》竇蒙撰。

《畫山水録》吳恬撰，一名玢。《唐朝名畫録》朱景玄撰。②

《歷代名畫記》張彥遠撰。　　《畫山水訣》荊浩撰，一名洪谷子。③

《梁朝畫目》亡名氏。　　　　《廣畫新集》蜀·沙門仁顯撰。

《益州畫録》辛顯撰。　　　　《江南畫録》亡名氏。

《江南畫録拾遺》徐鉉撰。　　《廣梁朝畫目》皇朝·胡嶠撰。

《總畫集》黃休復撰。　　　　《本朝畫評》劉道醇纂，符嘉應撰。

叙國朝求訪

畫之源流，諸家備載。爰自唐季兵難，五朝亂離，圖畫之好，乍存乍失。逮我宋上符天命，下順人心，肇建皇基，蕭清六合。沃野謳歌之際，復見堯風；坐客閒宴之餘，兼窮繪事。太宗皇帝欽明浚哲，富藝多才，時方諸僞歸真，四荒重譯，萬機豐暇，屢購珍奇。太平興國間，詔天下郡縣搜訪前哲墨迹圖畫。先是，荊湖轉運使得漢張芝草書、唐韓幹馬二本以獻之，韶州得張九齡畫像並文集九卷表進。後之繼者，

① “後畫品録”，津逮秘書本、四庫本爲“後畫録”。上海中華書局 1936 年版。近人余紹宋編《書畫書録解題》將此書列入僞托類中。
② “朱景玄”，津逮秘書本、四庫本作“朱景真”。
③ 《畫山水訣》非荊浩原著，現存版本殘缺雜亂，有些是後人僞托。

難可勝紀。又敕待詔高文進、黃居寀搜訪民間圖畫。端拱元年，以崇文院之中堂置秘閣，命吏部侍郎李至兼秘書監，點檢供御圖書。選三館正本書萬卷，實之秘監以進御，退餘藏於閣內。又從中降圖畫並前賢墨迹數千軸以藏之。淳化中閣成，上飛白書額，親幸，召近臣縱觀圖籍，賜宴。又以供奉僧元靄所寫御容二軸藏於閣。又有天章、龍圖、寶文三閣，後苑有圖書庫，皆藏貯圖書之府。秘閣每歲因暑伏曝�，近侍暨館閣諸公張筵縱觀，圖典之盛，無替天祿、石渠妙楷寶迹矣。

叙自古規鑒

《易》稱："聖人有以見天下之賾，而擬諸其形容，象其物宜，是故謂之象。"又曰："象也者，像此者也。"嘗考前賢畫論，首稱像人，不獨神氣骨法、衣紋向背爲難。蓋古人必以聖賢形像、往昔事實，含毫命素，製爲圖畫者，要在指鑒賢愚、發明治亂。故魯殿紀興廢之事，麟閣會勳業之臣，迹曠代之幽潛，托無窮之炳煥。昔漢孝武帝欲以鈎弋趙婕妤少子爲嗣，命大臣輔之，惟霍光任重大，可屬社稷，乃使黃門畫者畫《周公負成王朝諸侯》以賜光。孝成帝游於後庭，欲以班婕妤同輦載，婕妤辭曰："觀古圖畫，聖賢之君，皆有名臣在側，三代末主，乃有嬖倖。今欲同輦，得無近似之乎？"上善其言而止。太后聞之，喜曰："古有樊姬，今有班婕妤。"又嘗設宴飲之會，趙、李諸侍中皆引滿舉白，談笑大噱。時乘輿幄坐，張畫屏風，畫紂醉踞妲己作長夜之樂。上因顧指畫問班伯曰："紂爲無道，至於是乎？"伯曰："《書》云，'乃用

婦人之言’，何有踞肆於朝？所謂衆惡歸之，不如是之甚者
也。”上曰：“苟不若此，此圖何戒？”伯曰：“‘沈湎於酒’，微
子所以告去也；‘式號式呼’，《大雅》所以流連也。謂《書》
淫亂之戒，其原在於酒。”上喟然嘆曰：“久不見班生，今日
復聞讜言！”①後漢光武明德馬皇后，②美於色，厚於德，帝用
嘉之。嘗從觀畫虞舜，見娥皇、女英，帝指之戲后曰：“恨不
得如此爲妃。”又前，見陶唐之像，后指堯曰：“嗟乎！群臣
百僚恨不得爲君如是。”帝顧而笑。唐德宗詔曰：“貞元己
巳，歲秋九月，我行西宮，瞻閟閣崇構，見老臣遺像，頤然肅
然，和敬在色，想雲龍之叶應，感致業之艱難。睹往思今，取
類非遠。”文宗大和二年，自撰集《尚書》中君臣事迹，命畫
工圖於太液亭，朝夕觀覽焉。漢文翁學堂在益州大城內，昔
經頹廢，後漢蜀郡太守高朕復繕立，乃圖畫古人聖賢之像
及禮器瑞物於壁。唐韋機爲檀州刺史，以邊人僻陋不知
文儒之貴，修學館，畫孔子七十二弟子、漢晉名儒像，自爲
贊，敦勸生徒，縣茲大化。夫如是，豈非文未盡經緯而書
不能形容，然後繼之於畫也？所謂與六籍同功，四時並
運，亦宜哉！

　　① 自“嘗設”至“讜言”一段，引自漢班固《漢書·叙傳》，略有出入。《漢書》
爲“《詩》、《書》淫亂之戒”。
　　② 明德馬皇后是東漢明帝皇后，而非光武帝皇后。

叙圖畫名意①

古之秘畫珍圖，名隨意立：典範則有《春秋》、《毛詩》、《論語》、《孝經》、《爾雅》等圖，上古之畫多遺其姓；其次後漢蔡邕有《講學圖》，梁張僧繇有《孔子問禮圖》，隋鄭法士有《明堂朝會圖》，唐閻立德有《封禪圖》，尹繼昭有《雪宮圖》；觀德則有《帝舜娥皇女英圖》，亡名氏。隋展子虔有《禹治水圖》，晉戴逵有《列女仁智圖》，宋陸探微有《勳賢圖》；忠鯁則隋楊契丹有《辛毗引裾圖》，唐閻立本有《陳元達鎖諫圖》，吳道子有《朱雲折檻圖》；高節則晉顧凱之有《祖二疏圖》，王廙有《木雁圖》，宋史藝有《屈原漁父圖》，南齊蘧僧珍有《巢由洗耳圖》；壯氣則魏曹髦有《卞莊刺虎圖》，宋宗炳有《獅子擊象圖》，梁張僧繇有《漢武射蛟圖》；寫景則晉明帝有《輕舟迅邁圖》，衛協有《穆天子宴瑤池圖》，史道碩有《金谷園圖》，顧愷之有《雪霽望五老峰圖》；②靡麗則晉戴逵有《南朝貴戚圖》，宋袁倩有《丁貴

① "叙圖畫名意"一段作品與其作者不符的內容，參照鄧白注《圖畫見聞志》。《列女仁智圖》，《貞觀公私畫史》和《歷代名畫記》載晉王廙有此圖，此誤爲戴逵。《木雁圖》，《貞觀公私畫史》、《歷代名畫記》和《唐朝名畫錄》載爲晉顧愷之作，此誤爲王廙。《巢由洗耳圖》，《貞觀公私畫史》和《歷代名畫記》記載爲晉嵇康作，此誤爲蘧僧珍。"蘧僧珍"，津逮秘書本、四庫本作"蘧伯珍"。《卞莊刺虎圖》，《貞觀公私畫史》、《歷代名畫記》載是晉衛協作，此誤爲曹髦。《穆天子宴瑤池圖》，《貞觀公私畫史》載是晉明帝作，此誤爲衛協。《南朝貴戚圖》，《貞觀公私畫史》、《歷代名畫記》載是宋尹長生（或作尹扈生）作，此誤爲戴逵。《丁貴人彈曲項琵琶圖》，《貞觀公私畫史》、《歷代名畫記》載爲梁朝解倩作，此誤爲宋朝袁倩。《剡中溪毅村圩圖》，《貞觀公私畫史》、《歷代名畫記》載爲毛惠秀，此誤爲其兄毛惠遠。《永嘉屋邑圖》，《貞觀公私畫史》記爲隋朝官本，宗炳作，此誤爲陶景真。《長安車馬人物圖》，《貞觀公私畫史》、《歷代名畫記》記爲隋展子虔作，此誤爲楊契丹。
② 本書中"顧愷之"、"顧凱之"兩存，全書統一爲"顧愷之"。

人彈曲項琵琶圖》，唐周昉有《楊妃架雪衣女亂雙陸局圖》；風俗則南齊毛惠遠有《剡中溪谷村墟圖》，陶景真有《永嘉屋邑圖》，隋楊契丹有《長安車馬人物圖》，唐韓滉有《堯民鼓腹圖》。以上圖畫雖不能盡見其迹，前人載之甚詳，但愛其佳名，聊取一二，類而錄之。

叙製作楷模

　　大率圖畫風力氣韻，固在當人，其如種種之要，不可不察也。畫人物者，必分貴賤氣貌、朝代衣冠：釋門則有善功方便之顔，[①]道像必具修真度世之範，帝王當崇上聖天日之表，[②]外夷應得慕華欽順之情，儒賢即見忠信禮義之風，武士固多勇悍英烈之貌，隱逸俄識肥遯高世之節，貴戚蓋尚紛華侈靡之容，帝釋須明威福嚴重之儀，鬼神乃作醜虦尺者切。馳趡于鬼切。之狀，士女宜富秀色婑烏果切。婿奴坐切。之態，田家自有醇甿朴野之真。恭驚愉慘，又在其間矣。畫衣紋、林木，用筆全類於書：畫衣紋有重大而調暢者，有縝細而勁健者，勾綽縱掣，理無妄下，以狀高、側、深、斜、卷摺、飄舉之勢。畫林木有樛枝、挺幹、屈節、皴皮，紐裂多端，分敷萬狀，作怒龍驚虺之勢，聳凌雲翳日之姿，宜須崖岸豐隆，方稱蟠根老壯也。畫山石者多作礬頭，亦爲凌面，落筆便見堅重之性，皴淡即生凹凸之形，每留素以成雲，或借地以爲雪，其破墨之功，尤爲難也。畫畜獸者，全要停分向背，筋力精神，肉分肥圓，毛骨隱

① "功"，津逮秘書本、四庫本作"巧"。
② "王"，津逮秘書本、四庫本作"皇"。

起,仍分諸物所禀動止之性。四足唯兔掌底有毛,謂之建毛。畫龍者折出三停,自首至膊,膊至腰,腰至尾也。分成九似,角似鹿,頭似駝,眼似鬼,項似蛇,腹似蜃,鱗似魚,爪似鷹,掌似虎,耳似牛也。窮游泳蜿蜒之妙,得回蟠升降之宜,仍要鬃鬣肘毛,筆畫壯快,直自肉中生出爲佳也。凡畫龍開口者易爲巧,合口者難爲功。畫家稱開口貓兒合口龍,言其兩難也。畫水者有一擺之波,三摺之浪,布之字之勢,分虎爪之形,湯湯若動,使觀者浩然有江湖之思爲妙也。畫屋木者,折笇無虧,筆畫匀壯,深遠透空,一去百斜,如隋、唐、五代已前,洎國初郭忠恕、王士元之流,畫樓閣多見四角,其斗栱逐鋪作爲之,向背分明,不失繩墨。今之畫者,多用直尺,一就界畫,分成斗栱,筆迹繁雜,無壯麗閒雅之意。畫花果草木,自有四時景候,陰陽向背,筍條老嫩,苞萼後先,逮諸園蔬野草,咸有出土體性。畫翎毛者,必須知識諸禽形體名件,自觜喙、口臉、眼緣去聲、叢林、腦毛、披蓑毛,翅有梢去聲。翅、有蛤翅,翅邦上聲。上有大節、小節、大小窩翎,次及六梢。又有料平聲。風、掠草、彌縫翅羽之間。散尾、壓磚尾、肚毛、腿褲、尾錐。脚有探爪三節、食爪二節、撩爪四節、托爪一節、宣黃八甲。鷙鳥眼上謂之看棚,一名看簷。背毛之間謂之合溜。山鵲、雞類各有歲時蒼嫩、皮毛眼爪之異。家鵝鴨即有子肚,野飛水禽自然輕梢。去聲。如此之類,或鳴集而羽翩緊戢,或寒栖而毛葉鬆泡。去聲。已上具有名體處所,必須融會,闕一不可。設或未識漢殿、吳殿、梁柱、斗栱、叉手、替木、熟柱、駝峰、方莖、額道、抱間、昂頭、羅花羅幔、暗制綽幕、猢孫頭、琥珀枋、龜頭、虎座、飛簷、撲水、膊風、化廢、垂魚、惹草、當鈎、曲脊之類,憑何以畫屋木也?畫者尚罕能精究,況觀者乎!

論衣冠異制

　　自古衣冠之制，薦有變更，指事繪形，必分時代。袞冕法服，三禮備存，物狀實繁，難可得而載也。漢、魏已前，始戴幅巾；晉、宋之世，方用冪䍦。後周以三尺皂絹向後幞髮，名折上巾，通謂之幞頭。武帝時裁成四脚。隋朝唯貴臣服黃綾紋袍、烏紗帽、九環帶、六合靴，起於後魏。次用桐木黑漆爲巾子，裹於幞頭之內，前繫二脚，後垂二脚，貴賤服之，而烏紗帽漸廢。唐太宗嘗服翼善冠，貴臣服進德冠。至則天朝以絲葛爲幞頭巾子以賜百官。開元間始易以羅，又別賜供奉官及內臣圓頭宮樣巾子。① 至唐末方用漆紗裹之，乃今幞頭也。三代之際，皆衣襴衫。秦始皇時以紫、緋、綠袍爲三等品服，庶人以白。《國語》曰：“袍者，朝也，古公卿上服也。”至周武帝時下加襴。唐高宗朝給五品以上隨身魚，又敕品官紫服金玉帶、深淺緋服並金帶、深淺綠服並銀帶、深淺青服並鍮石帶，庶人服黃，銅鐵帶。一品以下文官帶手巾、筭袋、刀子、礪石，武官亦聽。睿宗朝制，武官五品已上帶七事跕蹀，佩刀、刀子、磨石、契苾真、噦厥針筒、②火石袋也。開元初復罷之。晉處士馮翼，衣布大袖，周緣以皂，下加襴，前繫二長帶。隋、唐朝野服之，③謂之馮翼之衣，今呼爲直掇。《禮記·儒行》篇：“魯哀公問於孔子曰：‘夫子之服，其儒服與？’孔子對曰：‘丘少居魯，衣逢掖之衣；長居宋，冠章甫之冠。’”注云：“逢，大也。大掖，大袂禪衣也。逢掖與馮翼音相近。”又《梁志》有褌褶以從戎事。三代已前，人皆跣足，三代

① “樣”，原作“樸”，據津逮秘書本、四庫本改。
② “針”，原作“計”，據津逮秘書本、四庫本改。
③ “隋”，原作“隨”，據津逮秘書本、四庫本改。

以後，始服木屐。伊尹以草爲之，名曰履，秦世參用丝革。靴本胡服，趙靈王好之，制有司衣袍者宜穿皂靴。唐代宗朝令宮人侍左右者穿紅錦勒靴。凡在經營，所宜詳辨。至如閻立本圖昭君妃音配。虜，戴帷帽以據鞍；王知慎畫梁武南郊，有衣冠而跨馬，殊不知帷帽創從隋代，軒車廢自唐朝，雖弗害爲名踪，亦丹青之病耳。帷帽如今之席帽，周回垂網也。

論氣韻非師

謝赫云："一曰氣韻生動，二曰骨法用筆，三曰應物像形，四曰隨類賦彩，五曰經營位置，六曰傳移模寫。"①六法精論，萬古不移。然而"骨法用筆"以下五者可學，②如其氣韻，必在生知，固不可以巧密得，復不可以歲月到，默契神會，不知然而然也。嘗試論之：竊觀自古奇迹，多是軒冕才賢、巖穴上士，依仁遊藝，探賾鈎深，高雅之情，一寄於畫。人品既已高矣，氣韻不得不高；氣韻既已高矣，生動不得不至，所謂神之又神而能精焉。凡畫必周氣韻，方號世珍。不爾，雖竭巧思，止同衆工之事，雖曰畫而非畫。故楊氏不能授其師，輪扁不能傳其子，繫乎得自天機，出於靈府也。且如世之相押字之術，謂之心印，本自心源，想成形迹，迹與心合，是之謂印。爰及萬法，緣慮施爲，隨心所合，皆得名印。③矧乎書畫發之於情思，契之於綃楮，則非印而何？押字且存諸貴賤祸福，書畫

① "傳移模寫"，原作"傳模移寫"。按謝赫《古畫品録》爲"傳移模寫"，據之乙正。
② "者"，津逮秘書本、四庫本作"法"。
③ "爰及"至"名印"十六字，據津逮秘書本、四庫本補。

豈逃乎氣韻高卑？夫畫猶書也。楊子曰："言，心聲也。書，心畫也。聲畫形，君子小人見矣。"

論用筆得失

凡畫氣韻本乎游心，神彩生於用筆，用筆之難，斷可識矣。故愛賓稱唯王獻之能爲一筆書，陸探微能爲一筆畫。無適一篇之文、一物之像，而能一筆可就也，乃是自始及終，筆有朝揖，連綿相屬，氣脈不斷，所以意存筆先，筆周意內，畫盡意在，像應神全。夫內自足然後神閒意定，神閒意定則思不竭而筆不困也。昔宋元君將畫圖，衆史皆至，受揖而立，舐筆和墨，在外者半。有一史後至者，僵僵然不趨，受揖不立，因之舍。公使人視之，則解衣盤礴裸。君曰："可矣，是真畫者也。"又畫有三病，皆繫用筆。所謂三者，一曰版，二曰刻，三曰結。版者，腕弱筆癡，全虧取與，物狀平褊，不能圓混也；刻者，運筆中疑，心手相戾，勾畫之際，妄生圭角也；結者，欲行不行，當散不散，似物凝礙，不能流暢也。未窮三病，徒舉一隅，畫者鮮克留心，觀者當煩拭眥。大抵氣韻高，筆畫壯，則愈玩愈妍。其或格凡毫懦，初觀縱似可采，久之還復意怠矣。

論曹吳體法

曹、吳二體，學者所宗。按唐張彥遠《歷代名畫記》稱："北齊曹仲達者，本曹國人，最推工畫梵像。"是爲曹。謂唐吳道子曰吳。吳之筆，其勢圓轉而衣服飄舉；曹之筆，其體稠疊而衣服緊窄，故後輩稱之曰"吳帶當風，曹衣出水"。又按蜀

僧仁顯《廣畫新集》言曹曰："昔竺乾有康僧會者，初入吳，設像行道。時曹不興見西國佛畫儀範寫之，故天下盛傳曹也。"又言吳者起於宋之吳暕之作，故號吳也。且南齊謝赫云："不興之迹，代不復見，唯秘閣一龍頭而已。觀其風骨，擅名不虛。"吳暕之説，聲微迹曖，世不復傳。謝赫云："擅美當年，有聲京洛。"①在第三品江僧寶下也。至如仲達見北齊之朝，距唐不遠，道子顯開元之後，繪像仍存。證近代之師承，合當時之體範。況唐室已上，未立曹、吳，豈顯釋寡要之談亂愛賓不刊之論？推時驗迹，無愧斯言也。雕塑鑄像亦本曹、吳。

論吳生設色

吳道子畫，今古一人而已。愛賓稱："前不見顧、陸，後無來者。"不其然哉！嘗觀所畫墻壁、卷軸，落筆雄勁而傅彩簡淡。或有墻壁間設色重處，多是後人裝飾。至今畫家有輕拂丹青者，謂之吳裝。雕塑之像亦有吳裝。

論婦人形相

歷觀古名士畫金童、玉女及神仙、星官中有婦人形相者，貌雖端嚴，神必清古，自有威重儼然之色，使人見則肅恭，有歸仰之心。今之畫者，但貴其姱麗之容，是取悦於眾目，不達畫之理趣也。觀者察之。

———————

① "赫"，津逮秘書本、四庫本作"評"。

論收藏聖像

論者或曰不宜收藏佛道聖像，恐其褻慢葷穢，難可時時展玩。愚謂不然。凡士君子相與觀閱書畫爲適，則必處閒靜，但鑒賞精能，瞻崇遺像，惡有褻慢之心哉？且古人所製佛道功德，則必專心勵志，曲盡其妙，或以希福田利益，是其尤爲着意者。況自吳曹不興，晋顧愷之、戴逵，宋陸探微，梁張僧繇，北齊曹仲達，隋鄭法士、楊契丹，唐閻立德、立本、吳道子、周昉、盧楞伽之流，及近代侯翼、朱繇、張圖、武宗元、王瓘、高益、高文進、王靄、孫夢卿、王道真、李用及、李象坤，蜀高道興、孫位、孫知微、范瓊、勾龍爽、石恪、金水石城張玄、蒲師訓，江南曹仲玄、①陶守立、王齊翰、顧德謙之倫，無不以佛道爲功。豈非釋梵莊嚴，真仙顯化，有以見雄才之浩博，盡學志之精深者乎？是知云不宜收藏者，未爲要説也。

論三家山水

畫山水唯營丘李成、長安關同、華原范寬智妙入神，才高出類，三家鼎跱，百代標程。前古雖有傳世可見者，如王維、李思訓、荆浩之倫，豈能方駕？近代雖有專意力學者，如翟院深、劉永、紀真之輩，難繼後塵。翟學李，劉學關，紀學范。夫氣象蕭疏，烟林清曠，毫鋒穎脱，墨法精微者，營丘之製也；石體堅凝，雜木豐茂，臺閣古雅，人物幽閒者，關氏之風也；峰巒渾

① "曹仲玄"原作"曹仲元"，避宋諱。後文作"曹仲玄"，津逮秘書本、四庫本作"曹仲玄"。

厚，勢狀雄強，搶上聲。筆俱均，人屋皆質者，范氏之作也。烟林平遠之妙，始自營丘。畫松葉謂之攢針，筆不染淡，自有榮茂之色。關畫木葉，間用墨撮，時出枯梢，筆踪勁利，學者難到。范畫林木，或側或欹，形如偃蓋，別是一種風規，但未見畫松柏耳。畫屋既質，以墨籠染，後輩目爲鐵屋。復有王士元、王端、燕貴、許道寧、高克明、郭熙、李宗成、丘訥之流，或有一體，或具體而微，或預造堂室，或各開戶牖，皆可稱尚。然藏畫者方之三家，猶諸子之於正經矣。關同雖師荆浩，蓋青出於藍也。

論黃徐體異

諺云："黃家富貴，徐熙野逸。"不唯各言其志，蓋亦耳目所習，得之於心而應之於手也。何以明其然？黃筌與其子居寀，始並事蜀爲待詔，筌後累遷如京副使。既歸朝，筌領真命爲宮贊。或曰：筌到闕未久物故，今之遺迹多是在蜀中日作，故往往有廣政年号。宮贊之命，亦恐傳之誤也。居寀復以待詔録之，皆給事禁中。多寫禁籞所有珍禽瑞鳥、奇花怪石。今傳世桃花鷹鶻、純白雉兔、金盆鵓鴿、孔雀龜鶴之類是也。又翎毛骨氣尚豐滿而天水分色。徐熙江南處士，志節高邁，放達不羈，多狀江湖所有汀花野竹、水鳥淵魚。今傳世鳧雁鷺鷥、蒲藻鰕魚、叢艷折枝、園蔬藥苗之類是也。又翎毛形骨貴輕秀而天水通色。言多狀者，緣人之稱，聊分兩家作用，亦在臨時命意。大抵江南之藝，骨氣多不及蜀人而蕭洒過之也。二者猶春蘭秋菊，各擅重名，下筆成珍，揮毫可範。復有居寀兄居寶、徐熙之孫曰崇嗣、崇

矩；蜀有刁處士、名光，下一字犯太祖廟諱。① 劉贊、滕昌祐、夏侯
延祐、李懷袞；江南有唐希雅，希雅之孫曰中祚、曰宿，及解處
中輩；都下有李符、李吉之儔，及後來名手間出，跂望徐生與
二黃，猶山水之有三家也。② 黃筌之師刁處士，猶關同之師荊浩。

論畫龍體法③

　　畫龍唯五代四明僧傳古大師，其名最著。觀其體則筆墨
遒爽，善爲蜿蜒之狀。皇建院法堂屏風是其真迹。至任從一待詔
之作，稍加怪怒。建隆觀翊教院玉皇殿後，是其真迹也。今崔白所
圖又得其要。建隆觀翊教院玉皇殿中羅睺邊有一龍頭，北都大安寺
羅漢壁有龍一條。恨不見不興祕閣之頭軌範同否，又不知葉公
當日所遇，厥狀何如？ 自昔豢龍氏歿，龍不復擾，所謂“上飛
於天，晦隔層雲；下歸於泉，深入無底”，人不可得而見也。今
之圖寫，固難惟以形似，④但觀其揮毫落筆，筋力精神，理契
吳畫鬼神也。前論三停九似，亦以人多不識真龍，先匠所遺傳授之法。

論古今優劣

　　或問：“近代至藝與古人何如？”答曰：“近代方古多不及，
而過亦有之。若論佛道人物、士女、牛馬，則近不及古；若論
山水、林石、花竹、禽魚，則古不及近。”何以明之？ 且顧、陸、

① 此處係避宋太祖趙匡胤諱，津逮祕書本、四庫本作“胤”。
② “三家”，原作“正經”，津逮祕書本、四庫本作“三家”，據改。
③ “體法”，津逮祕書本、四庫本作“體要”。
④ “惟”，原作“推”，據津逮祕書本、四庫本改。

張、吳，中及二閻，皆純重雅正，性出天然。晋顧愷之，宋陸探微，梁張僧繇，唐閻立德、閻立本暨吳道子也。吳生之作，爲萬世法，号曰畫聖，不亦宜哉！已上皆極佛道人物。張、周、韓、戴，氣韻骨法，皆出意表。唐張萱、周昉皆工士女，韓幹工馬，戴嵩工牛。或問曰："何以但舉韓幹而不及曹霸，①止引戴嵩而弗稱韓滉？"答曰："韓師曹將軍，戴法韓晋公，但舉其弟子，可知其師也。至如韋鑒暨猶子鷗皆善畫馬，但取其尤著者明之，難即遍舉也。"後之學者，終莫能到，故曰近不及古。至如李與關、范之迹，徐暨二黄之踪，前不藉師資，②後無復繼踵，借使二李、三王之輩復起，邊鸞、陳庶之倫再生，亦將何以措手於其間哉？故曰古不及近。二李則李思訓將軍並其子昭道中舍。三王則王維右丞，暨王熊、王宰，悉工山水。邊鸞、陳庶工花鳥，並唐人也。是以推今考古，事絶理窮，觀者必辨金鍮，無焚玉石。

① "及"，津逮秘書本、四庫本作"言"。
② "藉"，原作"謝"，據津逮秘書本、四庫本改。

卷第二

紀藝上 唐會昌元年後盡五代，凡一百一十八人。①

唐末二十七人

左全	趙公祐	趙溫其	趙德齊
范瓊	陳皓	彭堅	常粲
常重胤	呂嶤	竹虔	孫遇
張詢	張南本	麻居禮	張素卿
陳若愚	胡瓌子虔。	荊浩	刁光胤②
尹繼昭	李洪度	辛澄	張騰
張贊	王浹		

五代九十一人

于兢	趙喦	劉彥齊	袁嶬
羅塞翁	東丹王	胡擢	胡翼
王殷	李群	燕筠	杜霄

① "一百一十八"，原作"一百一十六"，據津逮秘書本、四庫本改。

② 此處係避宋太祖趙匡胤諱，原文爲"□"，津逮秘書本、四庫本爲"刁光胤"，據補。

李玄應弟審。	厲歸真	李靄之	韋道豐
朱簡章	王喬士	鄭唐卿	關同
支仲元	梅行思	郭乾暉	鍾隱
郭權	史瓊	程凝	王道古
李坡	唐垓	王道求	宋卓
富玫	左禮	張南	王偉
黃延浩	張質	韓求	李祝
張圖	朱繇	李昇	杜措①
杜子瓌	杜弘義②	房從真	宋藝
高道興	阮知晦	杜齯龜	黃筌
高從遇	阮惟德	杜敬安	黃居寶
趙元德	趙忠義	蒲師訓	蒲延昌
張玫	徐德昌	周行通	張玄
孔嵩	丘文播弟文曉。	趙才	滕昌祐
姜道隱	楊元真	董從晦	張景思
跋異	王仁壽	衛賢	朱悰
曹仲玄	陶守立	竹夢松	丁謙
何遇	陸晃	施璘	貫休
楚安	傳古弟子岳闍黎。	智蘊	德符

唐末二十七人

左全，蜀郡人。迹本儒家，世傳圖畫，妙工佛道人物，寶

　①“杜措”，津逮秘書本、四庫本作“杜楷”。按黃休復《益州名畫録》作“杜措”，故以“杜措”爲是。

　②“弘”，原作“洪”，据後文及津逮秘書本、四庫本改。

曆中聲馳宇內。成都、長安畫壁甚廣，多效吳生之迹，頗得其要。有《佛道功德》、《五帝》、《三官》等像傳於世。

趙公祐，成都人。工畫佛道鬼神，世稱高絕，太和間已著畫名。李德裕鎮蜀，以賓禮遇之。改蒞浙西，辟從蓮幕。成都大慈、聖興兩寺皆有畫壁。

趙溫其，公祐之子，綽有父風。成都寺觀多見其迹。

趙德齊，溫其之子。襲二世之精藝，奇踪逸筆，時輩咸推伏之。光化中，詔許王建於成都置生祠，命德齊畫西平王儀仗、車輅、旌纛、法物，及朝真殿上畫后妃嬪御，皆極精致。昭宗喜之，遷翰林待詔。辛顯評溫其與德齊皆次公祐之品。

范瓊、陳皓、彭堅三人，同時同藝，名振三川。大中初復興佛宇後，三人分畫成都大慈、聖壽、聖興、淨衆、中興等五寺墻壁二百餘間，各盡所蘊。淳化後兩遭兵火，頗有毀廢矣。辛顯云：范爲神品，陳、彭爲妙品。仁顯云：范、陳爲妙品上，彭爲妙品。嘗見文潞公家墳寺積慶院有移置壁畫《婆叟仙》一軀，乃范瓊所作，辛顯評爲神品，當矣。

常粲，成都人。工畫佛道人物，善爲上古衣冠。咸通中路巖鎮蜀，頗加禮遇。有《孔子問禮》、《山陽七賢》等圖，並立釋迦、女媧、伏羲、神農、燧人等像傳於世。

常重胤，粲之子。妙工寫貌，僖宗朝爲翰林供奉。嘗寫僖宗御容及名臣真像，得其神彩。亦嘗於寶曆寺畫請塔天王，至妙。

呂嶢、竹虔，並長安人。工畫佛道人物，僖宗朝爲翰林待詔，廣明中扈從入蜀。長安、成都皆有畫壁。

孫遇，自稱會稽山人。志行孤潔，情韻疏放。廣明中避地入蜀，遂居成都。善畫人物、龍水、松石、墨竹，兼長天王、

鬼神。筆力狂怪，不以傅彩爲功。長安、蜀川皆有畫壁，實奇迹也。初名位，後改名遇，亦有圖軸傳於世。仁顯評逸品。

張詢，南海人，避地居蜀。善畫吳山楚岫、枯松怪石。中和間嘗於昭覺寺大悲堂後畫三壁山川：一壁早景、一壁午景、一壁晚景，謂之“三時山”，人所稱異也。亦有山水卷軸傳於世。

張南本，不知何許人。工畫佛道鬼神，兼精畫火。嘗於成都金華寺大殿畫八明王，時有一僧游禮至寺，整衣升殿，驟睹炎炎之勢，驚怛幾仆。時孫遇畫水，南本畫火，水火之形，本無定質，惟於二子，冠絕古今。又嘗畫寶曆寺水陸功德，曲盡其妙。後來爲人模寫，竊換真迹，鬻與荆湖商賈。今所存者多是僞本。別有《勘書》、《詩會》、《高麗王行香》等圖傳於世。

麻居禮，蜀人。師張南本，光化、天復間聲迹甚高。資、簡、邛、蜀，甚有其筆。

道士張素卿，簡州人，少孤貧落魄，長依本郡三清觀項挂。① 善畫道門尊像，天帝、星官，形製奇古，實天授之性也。嘗於青城山丈人觀畫五岳、四瀆、十二溪女等，兼有《老子過流沙》並《朝真圖》、《八仙》、《九曜》、《十二真人》等像傳於世。

道士陳若愚，左蜀人。師張素卿，得其筆法。成都精思觀有《青龍》、《白虎》、《朱雀》、《玄武》四君像。

胡瓌，范陽人。工畫蕃馬，雖繁富細巧而用筆清勁。至於穹廬、什器、射獵生死物，靡不精奇。凡畫駝馬鬃尾、人衣毛毳，以狼毫縛筆疏渲之，取其纖健也。有《陰山七騎》、《下

① “項”，津逮秘書本、四庫本作“頂”。

程》、《盜馬》、《射雕》等圖傳於世。子虔，有父風。

荆浩，河內人。博雅好古，善畫山水，自撰《山水訣》一卷，爲友人表進，秘在省閣。常自稱洪谷子。語人曰："吳道子畫山水有筆而無墨，項容有墨而無筆，吾當采二子之所長，成一家之體。"故關同北面事之。有《四時山水》、《三峰》、《桃源》、《天台》等圖傳於世。

刁光胤，長安人，天復中避地入蜀。工畫龍水、竹石、花鳥、貓兔。黃筌、孔嵩皆門弟子。嘗於大慈寺承天院内窗邊小壁四堵上畫四時花鳥，體製精絶，後黃居寀重裝飾之。亦有圖軸傳於世。

尹繼昭，不知何許人。工畫人物、臺閣，世推絶格。有《移新豐》《阿房宫》《吳宫》等圖傳於世。

李洪度，成都人。工畫佛道人物，名振當時。成都大慈寺、三學院等處有畫壁。

辛澄，不知何許人。成都大慈寺泗州堂有《僧伽像》及普賢閣下有《五如来像》。

張騰，不知何許人。工畫佛道雜畫，描作布色，頗窮其妙。成都聖興寺有畫壁。①

張贊，河陽人。工畫佛道人物，洛中有寺壁。

王浹，不知何許人。工畫人物，錢忠懿家有《導引圖》。

五代九十一人

梁相國于兢，善畫牡丹。幼年從學，因睹學舍前檻中牡

① "聖興"，原作"興聖"，據後文與津逮秘書本、四庫本改。

丹盛開，乃命筆仿之，不浹旬奪真矣。後遂酷思無倦，動必增奇。貴達之後，非尊親旨命，不復含毫。有人贈詩曰："看時人步澀，展處蝶爭來"。有《寫生全本》、《折枝》傳於世。

梁駙馬都尉趙喦，善畫人馬，挺然高格，非衆人所及。有《漢書西域傳骨貴馬》、《小兒戲舞》、《鍾馗》、《彈棋》、《診脈》等圖傳於世。

梁左千牛衛將軍劉彥齊，善畫竹，頗臻清致。有《風折竹》、《孟宗泣竹》、《湘妃》等圖傳於世。人物多假胡翼之手。

後唐侍衛親軍袁嶬，[①]河南登封人。善畫魚，謹密形似外，[②]得喋喁游泳之態。有軸卷傳於世。

羅塞翁，錢尚父時爲吳中從事，[③]錢塘令隱之子。[④] 善畫羊，世罕有其迹。唯餘杭陸家曾收一卷，[⑤]精妙卓絶，後歸孫元規家矣。

東丹王，契丹天皇王之弟，號人皇王，名突欲。後唐長興二年投歸中國，明宗賜姓李，名贊華。善畫本國人物、鞍馬，多寫貴人酋長、胡服鞍勒，率皆珍華。而馬尚豐肥，筆乏壯氣。

胡擢，不知何許人。善狀花鳥，氣韻甚高，博學能詩，飄然有物外之志。常謂其弟曰："吾思苦於三峽聞猿。"擢有《三峽聞猿賦》，人多膾炙。又常吟曰："瓮中每醞逍遥樂，[⑥]筆下閒偷

① "嶬"，原作"義"，據津逮秘書本、四庫本及本卷所列"五代九十一人"目錄改。
② "似"，原作"以"，津逮秘書本、四庫本作"似"，作"似"於義較勝，據改。
③ "中"，原脱，據津逮秘書本、四庫本補。
④ "子"，原脱，據津逮秘書本、四庫本補。
⑤ "餘杭"，津逮秘書本、四庫本作"餘姚"。
⑥ "樂"，津逮秘書本、四庫本作"藥"。

造化功。”其高情逸興如此。有《鸂鶒圖》、《全株石榴》、《四時
翎毛》、《折枝》等圖傳於世。①

　　胡翼，字鵬雲。工畫佛道人物，至於車馬、樓臺，無施而
不妙。趙嵒都尉頗禮遇之，常延致門館。有《秦樓》、《吳宮》、
《盤車》、《洗馬》、《回紋》、《豐稔》等圖傳於世。時多求借自古名
筆，手自傳模，裝成卷軸，後題云：“安定鵬雲記。”

　　王殷，工畫佛道士女，尤精外國人物。與胡翼並爲趙嵒
都尉所禮，他人無及也。有《職貢》、《游春》、《士女》等圖並粉
本《佛像》傳於世。

　　李群，工畫人物，爲時所稱。有《玄中法師像》、《孟説舉
鼎》、《赤松子》、《八戒》、《醉客》等圖傳於世。

　　燕筠，工畫天王，獨躋周昉之妙。有卷軸傳於世。

　　杜霄，工畫士女，富於姿態，妙得周昉之旨。有《鞦韆》、
《撲蝶》、《吳王避暑》等圖傳於世。

　　李玄應洎弟審，並工畫蕃馬，專學胡瓌。有《放馬白本》、
《胡樂》、《飲會》、《弗林》等圖傳於世。②

　　道士厲歸真，異人也，莫知其鄉里。善畫牛、虎，兼工鷙
禽、雀竹，綽有奇思。惟着一布裘入酒肆娼家，③每有人問其
所以，輒大張口茹其拳而不言。梁祖召問云：“君有何道理？”
歸真對曰：“衣單愛酒，以酒禦寒，用畫償酒，此外無能。”梁祖
然之。嘗遊南昌信果觀，有三官殿夾紵塑像，乃唐明皇時所
作，體製妙絕，常患雀鴿糞穢其上，歸真乃畫一鷂於壁間，自

　　① “折枝”，津逮秘書本、四庫本作“瓜果”。“等圖”，“圖”字原脱，據津逮秘
書本、四庫本補。
　　② “弗”，津逮秘書本、四庫本作“茀”。
　　③ “娼”，原作“如”，據津逮秘書本、四庫本改。

是雀鴿無復棲止。有《渡水》、《牧牛》、《牛》、《虎》、《鷯子》、《柘竹野禽》等圖傳於世。

李靄之，華陰人。工畫山水寒林，有江鄉之思。鄭帥羅中令厚禮之，爲建一亭爲援毫之所，名金波亭，時號金波李處士也。有《賣藥》、《修琴》、《歸山圖》、《野人荷酒》、《寒林》並《山水》卷軸傳於世。

韋道豐，江夏人。善畫寒林，逸思奇僻，不拘小節。當代珍之，請揖不暇，然經歲月，方成一圖，成則驚人，故世罕有真迹。

朱簡章，工畫人物、屋木。有《禹治水》、《神仙傳》、《胡笳十八拍》、《鳳樓十八怨》、《烟波漁父》等圖傳於世。

王喬士，工畫佛道人物，尤愛畫地藏菩薩、十王像，凡有百餘本傳於世。

鄭唐卿，工畫人物，兼長寫貌。有《梁祖名臣像》並《故事人物》傳於世。

關同，一名穜。又王文康家圖上題云“童”。長安人。工畫山水，學從荆浩，有出藍之美，馳名當代，無敢分庭。《叙論》卷中具述。有《趙陽山居》、《溪山晚霽》、《四時山水》、《桃源》、《早行》等圖傳於世。

支仲元，鳳翔人。工畫人物。有《老子誡徐甲》、《蕭翼賺蘭亭》、《商山四皓》等圖傳於世。

梅行思，或云再思。江夏人。工畫鬥雞，名聞天下，最著者是陳康肅家《籠雞》一軸，號爲神絶。兼工人物，有《十才子》、《河岳精靈集》、《舉人過關》、《謝女咏梅》、《寇豹騎牛》等圖傳於世。

郭乾暉，將軍，北海人。工畫鷙鳥、雜禽、疏篁、槁木，格

律老勁，巧變鋒出，曠古未見其比。有《秋郊鷹雉》並《逐禽鶻子》、《架上鶻子》等圖傳於世。

鍾隱，天台山人。① 工畫鷙禽、竹木。② 師郭乾暉，深得其旨。乾暉始秘其筆法，隱變姓名趨汾陽之門，③服勤累月，乾暉不知其隱也。隱一日緣興於壁上畫鶻子一隻，人有報乾暉者，乾暉亟就視之，且驚曰：“子得非鍾隱乎？”隱再拜具道所以，乾暉喜曰：“孺子可教也。”乃遇之，丈席以講畫道，④隱遂馳名海內焉。兼工畫山水、人物，有《鷹隼雜禽》、⑤《周處斬蛟》、《山水》等圖傳於世。

郭權，江南人。師鍾隱，亦有圖軸傳於世。

史瓊，善畫雉兔、竹石。有《雪景雉兔》、《竹下引雛》、《野雉》等圖傳於世。

程凝，善畫鶴竹，兼長遠水。有《六鶴圖》並《折竹》、《孤鶴》、《湖灘遠水》等圖傳於世。

王道古，善畫雀竹。有《四時雀竹》並《引雛》、《鬥雀》等圖傳於世。

李坡，南昌人。唯善畫竹，氣韻飄舉，不事小巧。有《折竹》、《風竹》、《冒雪疏篁》等圖傳於世。

唐垓，善畫野禽、生菜、水族諸物，世稱精妙。有《柘棘野禽》、《十種生菜》、《魚鰕》、《海物》等圖傳於世。

王道求，工畫佛道鬼神、人物、畜獸。始依周昉遺範，後

① “山”，原作“上”，據津逮秘書本、四庫本改。
② “禽”，津逮秘書本、四庫本作“鳥”。
③ “汾陽”，原作“流陽”，據津逮秘書本、四庫本改。
④ “丈席”，原作“文席”，據津逮秘書本、四庫本改。
⑤ “隼”，津逮秘書本、四庫本作“鶻”。

類盧楞伽之迹。多畫鬼神及外國人物、龍蛇畏獸,當時名手推伏。① 大相國寺有畫壁,今多不存矣。有《十六羅漢》、《挾鬼鍾馗》、《佛林弟子》等圖傳於世。②

宋卓,工畫佛道。志學吳筆,不事傅彩。有《白畫菩薩》、《粉本坐神》等像傳於世。

富玫,工畫佛道。有《彌勒內院圖》、《白衣觀音》、《文殊》、《地藏》、《慈恩法師》等像傳於世。

左禮、張南,並工畫佛道,二人筆意不相遠。有《二十四化圖》、《十六羅漢》、《三官》、《十真人》等像傳於世。

王偉,工畫佛道。相國寺大殿等處,舊有畫壁甚多,今存者無幾。

黃延浩,工畫人物。有《明皇吹玉笛》、《五王同輞》、《春園宴會》、《乞巧》等圖傳於世。

張質,工畫田家風物。有《村田鼓笛》、《村社醉散》、《踏歌》等圖傳於世。

韓求、李祝,並工佛道,學吳生。陝郊龍興寺有畫壁。

張圖,河內雒陽人。嘗事梁祖,掌行軍粮籍,故人呼爲張將軍。善潑墨山水,兼長大像。雒中廣愛寺有畫壁。又嘗見寇忠愍家有《釋迦像》一鋪,鋒鋩豪縱,勢類草書,實奇怪也。

朱繇,長安人。工畫佛道,酷類吳生。雒中廣愛寺有《文殊普賢像》,長壽寺並河中府金真觀皆有畫壁。

李昇,成都人。工畫蜀川山水。始得唐張璪山水一軸,凝玩數日,云:"未盡善也。"後遂心師造化,意出前賢。成都

① "推",津逮秘書本、四庫本作"嘆"。
② "佛林弟子",津逮秘書本、四庫本作"弔林師子"。

聖壽寺有畫壁，多寫名山勝境。仁顯云："嘗於少監黃筌第見升《山水圖》，乃知名實相稱也。"有《武陵溪》、《青城》、《峨嵋》、《二十四化》等圖傳於世。蜀中多呼升爲小李將軍。小李將軍乃是思訓之子，思訓乃林甫之伯，官至左武衛大將軍。子昭道爲太子中舍。父子俱善畫，因父故，人呼昭道爲小李將軍也。

杜措，①成都人。亦工畫山水，多作老木懸崖、回阿遠岫，殊多雅思。有《秋日并州路詩意圖》並《山水》卷軸傳於世。亦工佛像。

杜子瓌，華陽人。工畫佛道，尤精傅彩，調鉛殺粉，別得其方。嘗於成都龍華東禪院畫毗盧像，坐赤圓光中碧蓮華上，其圓光如初出日輪，破淡無迹，人所不到也。

杜弘義，蜀郡晉平人。工畫佛道高僧。② 成都寶曆寺有《文殊普賢》並《水陸功德》。

房從真，成都人。工畫人物、蕃馬，事王蜀先主爲翰林待詔。嘗於蜀宮板障上畫諸葛武侯引兵渡瀘水，人馬執戴，生動如神。蜀主每行至彼，駐而不進，怡然嘆曰："壯哉甲馬！"兼善撥筆鬼神，亦多寺壁。有《寧王射獵》、《陳登斫鱠》、《常建冒雪入京》等圖傳於世。

宋藝，蜀郡人。工寫貌，事王蜀爲翰林待詔。嘗寫唐朝列聖及道士葉法善、一行禪師、沙門海會、③內臣高力士等真於大慈寺。

高道興，成都人。事王蜀爲內圖畫庫使。工佛道雜畫，用筆神速，觸類皆精。蜀之寺觀尤多墻壁，時人諺云："高君

① "杜措"，津逯秘書本、四庫本作"杜楷"。
② "道"，津逯秘書本、四庫本作"像"。
③ "海會"，津逯秘書本、四庫本作"會海"。

墜筆亦成畫。"

阮知晦，蜀郡人。工畫貴戚子女，兼長寫貌。事王蜀爲翰林待詔，寫王先主真爲首出。

杜齯龜，其先本秦人，避地居蜀。博學強識，工畫羅漢，兼長寫貌。始師常粲，後自成一體。事王蜀爲翰林待詔。成都大慈寺有畫壁。

黃筌，字要叔，成都人。十七歲事王蜀後主爲待詔，至孟蜀，加檢校少府監，賜金紫，後累遷如京副使。善畫花竹翎毛，兼工佛道人物、山川龍水，全該六法，遠過三師。花鳥師刁處士，山水師李昇，人物龍水師孫遇也。孟蜀後主廣政甲辰歲，淮南馳聘，副以六鶴，蜀主遂命筌寫六鶴於便坐之殿，因名六鶴殿。蜀人自此方識真鶴。《六鶴集》在《故事拾遺》卷中。由是蜀之豪貴請於圖軸者接迹。時人諺云："黃筌畫鶴，薛稷減價。"又畫四時花鳥於八卦殿，鷹見畫雉，連連掣臂，遂命翰林學士歐陽炯作記。又寫白兔於縑素，蜀主常懸坐側。有《四時山水》、《花竹》、《雜禽》、《鷙鳥》、《狐兔》、《人物》、《龍水》、《佛道天王》、《山居詩意》、《瀟湘八景》等圖傳於世。

高從遇，道興之子，襲成父藝，事孟蜀爲翰林待詔。曾於蜀宮大安樓下畫天王隊仗，甚奇。後遭兵火廢絶矣。

阮惟德，知晦之子。紹精父業，事孟蜀爲翰林待詔。尤善狀宮闈禁苑、皇妃帝戚富貴之事。有《宮中賞春》、《公子夜宴》、《按舞》、《熨帛》等圖傳於世。

杜敬安，齯龜之子。[1]　繼父之美，事孟蜀爲翰林待詔，尤

[1]《益州名畫録》云，杜敬安是杜子瓌之子，非齯龜之子，似更可信。

能傳彩。成都大慈寺與其父同畫列壁。①

黄居寶，字辭玉，筌之次男也。少聰警多能，與其父同事蜀爲待詔，後累遷水部員外郎。亦工畫花鳥、松石，兼善八分。年未四十而卒。

趙元德，長安人，天復中入蜀。雜工佛道鬼神、山水屋木。偶唐季喪亂之際，得隋、唐名手畫樣百餘本，故所學精博。有《漢高祖過豐沛》、《盤車》、《講學》、《豐稔圖》傳於世。

趙忠義，元德之子。事孟蜀爲翰林待詔。雖從父訓，宛若生知。蜀後主嘗令畫《關將軍起玉泉寺圖》，作地架一座，垂栱叠栱，向背無失。蜀主命匠氏較之，無一差者，其精妙如此。嘗與高道興、黄筌輩同畫成都寺壁甚多。

蒲師訓，蜀人，事孟蜀爲翰林待詔。師房從真。嘗携畫詣從真，從真高蹈拊膺曰：“子之所得，非吾所授也。”畫蜀中祠廟、鬼神、兵仗、冠冕、幢葆，皆盡其美。

蒲延昌，師訓之子，與其父同時爲孟蜀待詔。工畫佛道鬼神外，尤精獅子，行筆勁利，用色不繁。

張玫，成都人。事孟蜀爲翰林祇候，工畫人物士女，兼長寫貌。有《長門》、《醉客》、《按樂》、《搗衣》等圖及《漢唐名臣像》傳於世。

徐德昌，成都人。事孟蜀爲翰林祇候。工畫人物士女，墨彩輕媚，爲時所稱。

周行通，成都人。工畫鬼神、人馬、鷹犬、嬰孩，得其精要。有《李陵送蘇武》、《支遁》、《三雋》、《奪馬》等圖傳於世。

張玄，簡州金水石城山人。善圖僧相，畫羅漢名播天下，

① “寺”下，津逮秘書本、四庫本有“多”字。

稱金水張家羅漢也。

孔嵩，蜀人。善畫龍，兼工蟬雀，與黃筌並師刁處士。成都廣福院壁有所畫龍及有《蟬雀》等圖傳於世。

丘文播暨弟文曉，廣漢人。並工佛道人物，兼善山水，其品降高、趙輩。成都並其鄉里頗有畫迹。文播後改名潛。

趙才，蜀人。工畫鬼神、人物，亦長甲騎。蜀川多有遺迹。

滕昌祐，其先吳人，避地居蜀。工畫花鳥、蟬蝶、折枝、生菜，筆迹輕利，傅彩鮮澤，尤於畫鵝得名。有《四時花鳥》、《魚》、《龜》、《猴》、《兔》及《梅花》、《鵝》、《茴香下睡鵝》，又有《群鵝泛蓮沼》等圖傳於世。兼善書大字，蜀中寺觀牌額多昌祐書。

姜道隱，漢州什邡人。亂歲好畫，有時終日不歸，父母尋之，多在佛廟神祠中畫壁下。及長，不事產業，惟畫是好，布衣芒屩，隨身筆墨而已。嘗於淨衆寺方丈畫山水松石，宋王庭隱贈之束縑，道隱置於僧堂，拂衣而去。

楊元真，不知何許人。工畫佛道，善爲曹筆，尤精布色。始居蜀，後召入鄴中不回。蜀川頗有畫迹。

董從晦，成都人。世本儒家，[1]心游繪事。佛道人物，舉意皆精。成都福感寺有畫壁。

張景思，蜀人。工畫佛道，蜀中有畫壁。

跋異，汧陽人。工畫佛道鬼神。洛中福先寺有畫壁，其品次張圖也。

王仁壽，汝南宛人。工畫佛道鬼神，兼長鞍馬。始師王殷，後學精吳法。晋末爲契丹所掠，太祖受禪放還。相國寺

[1] “世本儒家”，原作“世儒家”，據津逮秘書本、四庫本補。

文殊院有《淨土》、《彌勒下生》二壁，淨土院有《八菩薩像》及有《征遼》、《獵渭》等圖傳於世。

衛賢，京兆人。事江南李後主爲内供奉，工畫人物、臺閣。初師尹繼昭，後伏膺吳體。張文懿家有《春江釣叟圖》，上有李後主書《漁父詞》二首。其一曰：“閬苑有意千重雪，桃李無言一隊春。一壺酒，一竿鱗，快活如儂有幾人？”其二曰：“一棹春風一葉舟，一輪繭縷一輕鈎。花滿渚，酒盈甌，萬頃波中得自由。”有《望賢宮》、《滕王閣》、《盤車》、《水磨》等圖傳於世。

朱悰，不知何許人。與衛賢並師尹繼昭，而衛爲高足。

曹仲玄，建康豐城人。事江南李後主爲翰林待詔，工畫佛道鬼神。始學吳，不得意，遂改迹細密，自成一格，尤於傅彩，妙越等夷。江左梵宇靈祠，多有其迹。

陶守立，池陽人。江南李後主保大間應舉下第，退居齊山，以詩筆丹青自娛。工畫佛道鬼神、山川、人物，至於車馬、臺閣，筆無偏善。嘗於九華草堂壁畫《山程早行圖》，及建康清涼寺有《海水》、李後主金山水閣有《十六羅漢像》，皆振妙於時也。

竹夢松，建康溧陽人。事江南李後主爲東川別駕。工畫人物子女、宮殿臺閣，巧絶冠代。

丁謙，晋陵義興人。工畫竹，兼善寫蔬果。寇忠愍家有《寫生葱》一軸，上有李後主題“丁謙”二字，非凡格也。此畫今歸王晋卿都尉家。

何遇，江南人。善畫林石、屋木。學慕衛賢，深得其趣。

陸晃，嘉禾人。善畫田家人物，意思疏野，落筆成像，不預構思。故所傳卷軸或爲絶品，或爲末品也。

施璘，京兆藍田人。工畫竹，有生意。

禪月大師貫休，婺州蘭溪人。道行文章外，尤工小筆。嘗睹所畫《水墨羅漢》，云是休公入定觀羅漢真容後寫之，故悉是梵相，形骨古怪。其真本在豫章西山雲堂院供養，於今郡將迎請祈雨，無不應驗。休公有詩集行於世，兼善書，謂之姜體，以其俗姓姜也。

僧楚安，蜀人。善畫山水，點綴甚細，每畫一扇，上安姑蘇臺或滕王閣，千山萬水，盡在目前。今蜀中扇面印版，是其遺範。仁顯云："筆踪細碎，全虧六法，非大手高格也。"

僧傳古大師，四明人。善畫龍水，得名於世。《叙論》卷中已述。皇建院有所畫屏風見存。弟子岳闍黎受學於師，其品次之。

僧智藴，河南人。工畫佛像人物，學深曹體。雒中天宮寺講堂有《毗盧像》，廣愛寺有《定光佛》，福先寺有《三災變相》數壁。周祖時進《舞鍾馗圖》，賜紫衣。

僧德符，善畫松柏，氣韻蕭灑。曾於相國寺灌頂院廳壁畫一松一柏，觀者如市，賢士大夫留題凡百餘篇，其爲時推重如此。已上各有圖軸傳於世。

卷第三

仁宗皇帝

仁宗皇帝，天資穎悟，聖藝神奇，遇興援毫，超逾庶品。伏聞齊國獻穆大長公主喪明之始，上親畫《龍樹菩薩》，命待詔傳模，鏤板印施。聖心仁孝，又非愚臣所能稱頌。若虛舊有家藏御畫《御馬》一匹，其毛赭，白玉銜勒，上有宸翰題云："慶曆四年七月十四日御畫。"兼有押字印寶。後因伯父內藏借觀，不日赴杭鈐之任，既久，假而不歸，居無何，伯父終於任所，此寶遂歸伯母表兄張湍少列。今不復可見，爲終身之痛。兼曾見張文懿家有《小猿》一軸，仍聞禁中有《天王菩薩像》。太上游心，難可與臣下並列，故尊之卷首。

紀藝中 聖朝建隆元年後至熙寧七年，總一百五十八人。①

王公士大夫，依仁游藝，臻乎極至者一十三人：

燕恭肅王　　　嘉王　　　李後主　　　燕肅

① 總目第三卷"紀藝中"後，據津逮秘書本、四庫本補入"聖朝"至"八人"二十六字。加上楊朏子圭與龍章子淵，此卷實際人名爲七十六。

武宗元　　　　劉永年　　郭忠恕　　　王士元

宋道　　　　　宋迪　　　文同　　　　郭元方　董源

燕恭肅王，位尊磐石，名重戚藩，天縱多能，精於像物。嘗觀所畫鶴竹，雪毛丹頂，傳警露之姿；翠葉霜筠，盡含烟之態。亦嘗自坵十六羅漢，令蜀人尹質描染，稜稜風骨，類非常格所能及。聞朱邸甚有遺迹，世罕得見。

皇弟嘉王，維城茂美，副茅土之強宗；醴席餘休，命毫煤而取適。嘗觀所畫《墨竹圖》，位置巧變，理應天真；作用縱橫，功齊造化。復愛狀鰕魚蒲藻、筍籜蘆花。雖居紫禁之嚴，①頗得滄州之趣。筆意超絕，殆非學而知之者矣。王尤精篆籀，有盡六幅縑止書一字者，筆力神俊，可謂驚絕也。

江南後主李煜，才識清贍，書畫兼精。嘗觀所畫林石、飛鳥，遠過常流，高出意外。金陵王相家有《雜禽花木》，李忠武家有《竹枝圖》，皆稀世之珍玩也。其書名金錯刀。②

燕肅，字穆之，其先燕薊人，後徙家曹南。位龍圖閣直學士，以尚書禮部侍郎致仕。文學治行外，尤善畫山水寒林。澄懷味象，應會感神；蹈摩詰之遐踪，追咸熙之懿範。太常寺有所畫屏風，玉堂、刑部、景寧坊居第暨許、洛佛寺中皆有畫壁。公以壽終於康定元年，贈太尉。公畫與所藏古筆僅百卷，皆取入禁中，故人間所傳圖軸幾希矣。公凡蒞州郡，作刻漏法最精。又嘗被旨造指南車，皆出奇思。

武宗元，字總之，河南白波人。官至虞曹外郎。善畫佛道人物，筆術精高，曹、吳具備。嘗於雒都上清宮畫三十六天

① "嚴"，津逮秘書本、四庫本作"中"。

② "其書名金錯刀"，津逮秘書本、四庫本在"書畫兼精"後。

帝，其間赤明陽和天帝潛寫太宗御容，以趙氏火德王天下故也。真宗祀汾陰，還經雒都，幸上清，歷覽繪壁，忽睹聖容，驚曰：“此真先帝也！”遽命設几案，焚香再拜，且嘆其畫筆之神，佇立久之。上清宮即唐玄元皇帝廟，舊有吳道子畫《五聖圖》，①杜甫詩稱“五聖聯龍袞，千官列雁行”是也。後因廣增庭廡，畫壁遂廢。宗元復運神踪，高紹前哲。張文懿有詩云“曾此焚香動至尊”。② 宗元又嘗於廣愛寺見吳生畫文殊、普賢大像，因杜絕人事旬餘，刻意臨仿，蹙成二小幀。其骨法停分、③神觀氣格，與夫天衣纓絡、乘跨部從，較之大像，不差毫釐。自非靈心妙悟、感而遂通者，孰能與於此哉！許昌龍興寺北廊有《帝釋梵王》，及經藏院有《旃檀瑞像》，嵩岳廟有《出隊》壁，皆所奇絕也。初名宗道，後改名宗元，以壽終於皇祐二年。有《佛像》、《天王》並《九子母》等傳於世。

　　深州防禦使劉永年，字君錫，章獻明肅皇后之侄也。才敏有神力，兼於畫筆，錯綜萬類，非常格可擬。

　　郭忠恕，字恕先，洛陽人。少能屬文，七歲舉童子。初，周祖召爲博士，後因爭忿於朝堂，貶崖州司户。秩滿去官不復仕，縱放岐、雍、陝、洛之間。善畫屋木林石，格非師授。有設紈素求爲圖畫者，必怒而去，乘興即自爲之。郭從義鎮岐下，每延止山亭，張素設粉墨於傍，經數月，忽乘醉就圖之一角作遠山數峰而已，郭氏亦珍惜之。岐有富人主官酒醋，其子喜畫，日給醇酎，設几案絹素及好紙數軸，屢以情言。忠恕俄取紙一軸，凡數十番，首圖一丱角小童持綫車，紙窮處作風

鳶，中引一綫，長數丈。富家子不以爲奇，遂謝絶焉。太宗素知其名，召赴闕下，授以國子監主簿。忠恕益縱酒，肆言時政得失，①頗有怨讟。② 上惡之，配流登州，死於齊之臨邑道中，尸解焉。有《屋木》卷軸傳於世。忠恕尤精字學，宋元獻嘗手校其《佩觿》三篇，以寶玩之。③

　　推官王士元，仁壽之子也。靈襟蕭爽，畫法精高。④ 人物師周昉，山水學關同，屋木類郭忠恕，皆造其微。嘗見張文懿家有《雜木寒林》，高丈餘，風韻遒舉，格致稀奇。兼有《伊尹負鼎》、《鳳樓十八怨》、《四時山水》等傳於世。

　　宋道，字公達；宋迪，字復古，洛陽人。⑤ 二難皆以進士擢第，今並處名曹。悉善畫山水寒林，情致閒雅，體像雍容，今時以爲秘重矣。然則友愛之談，所宜推揚。

　　文同，字與可，梓潼永泰人，今爲司封員外郎、秘閣校理。善畫墨竹，富蕭灑之姿，逼檀欒之秀，疑風可動，不笱而成者也。復愛於素屏高壁狀枯槎老枿，風格簡重，⑥識者珍愛。⑦自賦一字至十字詩云：“竹，竹。森寒，潔綠。湘江邊，渭水曲。帷幔翠錦，戈矛蒼玉。虛心異衆草，勁節逾凡木。化龍杖入仙陂，呼鳳律鳴神谷。月娥巾帔淨冉冉，風女笙竽清蕭蕭。林間飲酒碎影搖金，石上圍棋清陰覆局。屈大夫逐去徒悦椒蘭，陶先生歸來但尋松菊。若檀欒之操則無敵於君，圖

① “得失”，津逮秘書本、四庫本無。
② “怨”，津逮秘書本、四庫本作“謗”。
③ “宋元獻”，津逮秘書本作“宋元憲”。“其”，四庫本作“忠恕”。
④ “精”，津逮秘書本、四庫本作“特”。
⑤ “洛陽人”，津逮秘書本、四庫本在“公達”后。
⑥ “格”，津逮秘書本、四庫本作“旨”。
⑦ “珍愛”，津逮秘書本、四庫本作“所多”。

蕭灑之姿,亦莫賢於僕。"①

郭元方,字子正,京師人。官至內殿承制。善畫草蟲,備究蚩蠖,潛分造化,宜矜妙藝,藹播佳名。然而着意者不及疏略,蓋或點綴過當,翻爲失真也。頗有圖軸傳於世。

董源,字叔達,鍾陵人。事南唐爲後苑副使。善畫山水,水墨類王維,着色如李思訓。兼工畫牛、虎,肉肌豐混,毛毿輕浮,具足精神,脫略凡格。有《滄湖山水》、《著色山水》、《春澤牧牛》、《牛》、《虎》等圖傳於世。

高尚其事,以畫自娛者二人:

李成　　　　宋澥

李成,字咸熙,其先唐宗室,避地營丘,因家焉。祖、父皆以儒學吏事聞於時。至成,志尚冲寂,高謝榮進,博涉經史外,尤善畫山水寒林,神化精靈,絕人遠甚。《叙論》卷中已述。開寶中,都下王公貴戚屢馳書延請,成多不答。學不爲人,自娛而已。後游淮陽,以疾終於乾德五年。子覺,尤以經術知名,職踐館閣,請恩幽閟,贈光祿丞。事見宋白所撰墓碣。有《烟嵐曉景》、《風雨》、《四時山水》、《松柏寒林》等圖傳於世。

宋澥,字則未聞,長安人。故樞密湜之弟、司封道之從祖也。姿度高潔,不樂從仕,圖畫之外,無所嬰心。善畫山水林石,凝神遐想,與物冥通,遇興登樓,有時操筆,故人間不多見其迹。有《烟嵐曉景》、《奔灘怪石》等圖傳於世。

① "自賦一字"至"亦莫賢於僕",津逮秘書本、四庫本無。

業於繪事，馳名當代者一百四十六人，
人物、山水、花鳥、雜畫，分爲四門。

人物門五十三人，僧道並獨工傳寫者附。

王靄	高益	王瓘	孫夢卿
趙光輔	趙隱士	孫知微	勾龍爽
李文才	石恪	袁仁厚	趙長元
王齊翰	周文矩	顧德謙	郝處
厲昭慶	顧洪祝	李雄	侯翼
高文進	王道真	李用及	李象坤
高懷節	張昉	高元亨	楊朏子圭
王兼濟	孫懷悦	陳用智	孟顯
陳士元	王拙	王居正	葉進成
葉仁遇	郝澄	童仁益	毛文昌
南簡	龍章子淵	武洞清	江惟清①
鍾文秀	田景	李元濟	王易
陳坦	令宗	李八師	劉道士

王靄，京師人。工畫佛道人物，長於寫貌，五代間以畫聞。晋末，與王仁壽皆爲契丹所掠。太祖受禪放還，授圖畫院祗候。遂使江表，潛寫宋齊丘、韓熙載、林仁肇真，稱旨，改翰林待詔。今定力院《太祖御容》、《梁祖真像》皆靄筆也。《太祖御容》，潛龍日寫，②後改裝中央服矣。又畫開寶寺文殊閣下《天王》及景德寺九曜院《彌勒下生像》，最爲奇出。

① “江惟清”，原文中本無此人記載。
② “日”，津逮秘書本作“時”。

　　高益，涿郡人。工畫佛道鬼神、蕃漢人馬。太祖朝，潛歸京師。始貨藥以自給，每售藥，必畫鬼神或犬馬於紙上，藉藥與之，由是稍稍知名。時太宗在潛邸，外戚孫氏喜畫，孫氏有酒樓，一日，遇四老人飲酒有異，疑其神仙，因謂之四皓樓。亦謂孫氏爲孫四皓也。因厚遇益，請爲圖畫。未幾，太宗龍飛，孫氏以益所畫《搜山圖》進上，遂授翰林待詔。後被旨，畫大相國寺行廊阿育王等變相暨熾盛光、九曜等，有位置小本藏於内府。後寺廊兩經廢置，皆飭後輩名手依樣臨仿。又畫崇夏寺大殿《善神》，筆力絕人。有《南國鬥象》、《衛士騎射》、《蕃漢出獵》等圖傳於世。

　　王瓘，河南雒陽人。工畫佛道人物，深得吳法，世謂之小吳生。石中令嘗令畫雒中昭報寺壁，及有《佛道功德》、《故事人物》等圖傳於世。

　　孫夢卿，東平人。工畫佛道人物，亦專吳學，尤長寺壁，謂之孫脫壁。嘗與王靄對畫開寶寺文殊閣下西北方《毗樓博叉天王像》，並大相國寺甚有其迹，今多不存矣。

　　趙光輔，華原人。工畫佛道，兼精蕃馬，筆鋒勁利，名刀頭燕尾。太祖朝爲圖畫院學生，故鄉里呼爲趙評事。許昌開元、龍興兩寺皆有畫壁，浴室院《地獄變》尤佳。有《功德》、《蕃馬》等傳於世。

　　隱士趙雲子，善畫道像。於青城丈人觀畫諸仙，奇絕。孫太古嘗陰使人問己畫，趙云：“孫畫雖善而傷豐滿，乏清秀。”[1]孫由是感悟。

　　孫知微，字太古，眉陽人。精黃老學，善佛道畫。於成都

① “清秀”，津逮秘書本、四庫本作“清秀氣”。

壽寧院畫《熾盛光》、《九曜》及諸墻壁，時輩稱伏。知微凡畫聖像，必先齋戒疏瀹，方始援毫。有《功德》並《故事人物》傳於世。知微始畫壽寧《九曜》也，令童仁益輩設色。其水聖侍從，有持水晶瓶者，因增蓮花於瓶中，知微既見，愀然曰：“瓶所以鎮天下之水，吾得之於道經，今則奚以花爲？嗟乎，畫蛇着足，失之遠矣。”

勾龍爽，蜀人。國初爲翰林待詔。工畫佛道人物，善爲古體衣冠，精裁密緻，亦一代之奇筆也。有《功德》並《故事人物》傳於世。

李文才，華陽人。工畫松石，兼長寫貌，事孟蜀爲翰林待詔。廣政中，荊南高王令人入蜀，請文才寫義興門街雙筍石並其故事。又嘗寫蜀主並名臣真像於大慈寺。亦有圖軸傳於世。

石恪，蜀人。性滑稽，有口辯。工畫佛道人物。始師張南本，後筆墨縱逸，不專規矩。蜀平，至闕下，嘗被旨畫相國寺壁，授以畫院之職，不就，堅請還蜀，詔許之。恪不樂都下風物，頗有譏誚雜言，或播人口。有《唐賢像》、《五丁開山》、《巨靈擘太華》、《新羅人角力》等圖傳於世。

袁仁厚，蜀人。早師李文才。乾德中至闕下，未久，還蜀，因求得前賢畫樣十餘本持歸。平居以畫自適，終老鄉間。蜀川亦有遺迹。

趙長元，蜀人。工畫佛道人物，兼工翎毛。初隨蜀主至闕下，隸尚方彩畫匠人。因於禁中墻壁畫雉一隻，上見之嘉賞，尋補圖畫院祇候。今東太一宮《貴神像》、①《華嚴》、《十

① “宮”，津逮秘書本、四庫本無。

六羅漢》並長元筆。①

　　王齊翰，建康人。事江南李後主爲翰林待詔，工畫佛道人物。開寶末，金陵城陷，有步卒李貴入佛寺中，得齊翰所畫羅漢十六軸，尋爲商賈劉元嗣以白金二百星購得之，齎入京師，於一僧處質錢。② 後元嗣詣僧請贖，其僧以過期拒之，因成争訟。時太宗尹京，督出其畫，覽之嘉嘆，遂留畫，厚賜而釋之。經十六日，太宗登極，後名《應運羅漢》。

　　周文矩，建康句容人。事江南李後主爲翰林待詔。工畫人物、車馬、屋木、山川，尤精仕女，大約體近周昉而更增纖麗。有《貴戚游春》、《搗衣》、《熨帛》、《绣女》等圖傳於世。

　　顧德謙，建康人。工畫人物，風神清勁，③舉無與比。李後主愛重之，嘗謂曰：“古有凱之，今有德謙，二顧相望，繼爲畫絶矣。”識者以爲知言。吕文靖家有《蕭翼説蘭亭故事》橫卷，青錦褾飾，碾玉軸頭，實江南之舊物。窺其風格，可知非謬也。

　　郝處，江南人。工畫佛道鬼神，兼長寫貌。處本一商賈，酷好圖畫，因而家産蕩盡，唯學畫耳。

　　厲昭慶，建康豐城人。工畫人物，事江南爲翰林待詔。後隨李後主至闕下，授圖畫院祇候。

　　顧洪祝，不知何許人。工畫人物，傳其名而未見其迹。

　　李雄，北海人。工畫佛道，偏長鬼神，罕有倫比。太宗朝爲圖畫院祇候，因忤旨遁去。北海龍興寺有畫壁。

　　侯翼，安定人。工畫佛道人物，夙振吳風，窮乎奥旨。長

① 津逮秘書本、四庫本“嚴”下有“院”。
② 津逮秘書本、四庫本“於”前有“復”。
③ “勁”，津逮秘書本、四庫本作“劭”。

安、洛汭，寺壁尤多。兼有《三教聖像》、《故事人物》等圖傳於世。

高文進，從遇之子。工畫佛道，曹、吳兼備。乾德乙丑歲，蜀平，至闕下。時太宗在潛邸，多訪求名藝，文進遂往依焉。後以攀附授翰林待詔。未幾，重修大相國寺，命文進倣高益舊本畫行廊《變相》，及太一宫、壽寧院、①啓聖院暨開寶塔下諸功德墙壁，率皆稱旨。又敕令訪求民間圖畫，繼蒙恩奖。相國寺大殿後《擎塔天王》如出墙壁，及殿西《降魔變相》其迹並存。今畫院學者咸宗之，然曾未得其仿佛耳。

王道真，蜀郡新繁人。工畫佛道人物，兼長屋木。太宗朝因高文進薦引，授圖畫院祗候。嘗被旨畫相國寺並玉清昭應宫壁。今相國寺殿東畫《給孤獨長者買祇陀太子園因緣》並殿西畫《志公變十二面觀音像》，其迹並存。

李用及、李象坤，並工畫佛道人物，尤精鬼神。嘗與高文進、王道真同畫相國寺壁，並爲良手。殿東畫《牢度叉鬥聖變相》，其迹見存。

高懷節，文進長子。太宗朝爲翰林待詔。頗有父風，嘗與其父同畫相國寺壁。兼長屋木，爲人稱愛也。

張昉，臨汝人。工畫佛道人物，筆專吳體。② 嘗畫玉清昭應宫《奏樂天女》，高丈餘，掇筆而成。本郡開元寺有畫壁，亦佳手也。

高元亨，京師人。工畫佛道人物，兼長屋木，多狀京城市肆、車馬。有《瓊林苑》、③《角抵》、《夜市》等圖傳於世。

① “院”，津逮秘書本、四庫本作“觀”。
② “筆”，津逮秘書本、四庫本作“迹”。
③ “瓊林苑”，津逮秘書本、四庫本作“游瓊林苑”。

　　楊朏，京師人，後家泗上。工畫佛道人物，尤於觀音得名天下。然而手足間時或小失停分，蓋於骨法用筆，跨邁倫輩，是其小疵，不足以累大醇也。亦愛畫西南夷人，妙得其旨。世盛傳楊朏波斯。子圭，有父風。

　　王兼濟，河南洛陽人。工畫佛道鬼神。洛中南宮有《十太乙像》，嵩岳廟有與武虞曹對畫墻壁。武畫《出隊》，兼濟畫《入隊》，衆所播傳也。

　　孫懷悅，安定靈臺人。工畫佛道人物，學吳生爲得法。雒中有寺壁。

　　陳用智，潁川郾城人。天聖中爲圖畫院祗候，未久，罷歸鄉里。工畫佛道、人馬、山川、林木，精詳巧贍，難跨伊人。但意務周勤，格乏清致。有《功德》、《蕃馬》、《故事人物》等圖傳於世。用智居小窑鎮，多謂之小窑陳。

　　孟顯，安化華池人。工畫佛道鬼神、人馬、屋木。大率作用氣格，略與陳用智相似。多謂之小孟，亦云紅樓孟家。

　　陳士元，京師人。善畫人物、屋木。有《嘉慶圖》、《故事人物》傳於世。

　　王拙，河東郡人。工畫佛道人物。初畫玉清昭應宮壁，選中右第一。

　　王居正，拙之子。善畫仕女，酷學周昉，精密有餘而氣韻不足。

　　葉進成，江南人。工畫人物。嘗見楊褒虞曹家有《醉道圖》，頗得閻令之體。

　　葉仁遇，進成族弟。工畫人物，多狀江表市肆風俗、田家人物。

　　郝澄，金陵句容人。工畫佛道鬼神，學通相術，精於傳

寫。已上各有圖軸傳於世。

童仁益，蜀郡人。工畫人物、尊像，出自天資，不由師訓，乃孫知微之亚也。嘗畫青城山丈人觀諸仙。淳化末，仁益以成都天慶觀仙遊閣下舊有石恪畫《左右龍虎君》，遂抒思援毫，①於天慶觀前亦畫龍虎君兩壁。及畫大慈寺中佛殿《漢明帝摩騰竺法三藏》，②保福院畫《首楞嚴二十五觀》，筆力勁健。③ 頗有圖軸傳於輦下，好事者往往誤評爲孫知微之筆也。

毛文昌，蜀郡人。工畫田家風物，有《江村晚釣》《村童入學》《郊居》《豐稔》等圖傳於世。

南簡，平涼人。工畫佛道人物。世傳其名，未見其迹。

龍章，京兆櫟陽人。工畫佛道人物，兼工傳寫，尤善畫虎。曾有貨藥人楊生檻中養一虎，章因就視寫之，故畫虎最臻形似。子淵，有父風。

武洞清，長沙人。④ 工佛道人物，特爲精妙。有《雜功德》、《十一曜》、《二十八宿》、《十二真人》等像傳於世。

鍾文秀，京師人。今爲翰林待詔。工畫佛道人物，兼學關同山水，亦得其法。⑤

田景，慶陽人。工畫人物，有奇思。嘗得景一扇面，畫三教，作二童弈棋於僧前，一則乘勝而矜誇，一則敗北而悔沮，僧臨視而笑，瞻顧如生。惜其孤貧，⑥聲聞不顯。後之陳留，

① 四庫本“仁益”在“遂抒思援毫”前。
② “漢明帝”，津逮秘書本、四庫本爲“漢孝明帝”。
③ “勁”，津逮秘書本、四庫本作“尤”。
④ “長沙人”，原脱，據津逮秘書本、四庫本補。
⑤ “亦得其法”，津逮秘書本、四庫本作“有功”。
⑥ “其”，津逮秘書本、四庫本作“景”。

不知所終。

李元濟，太原人。工畫佛道人物，精於吳筆。熙寧中召畫相國寺壁，命官較定衆手。時元濟藝與崔白爲勍敵，議者以元濟學遵師法，不妄落筆，遂推之爲第一。其間佛鋪，多是元濟之筆也。[1]

王易，鄜州人。亦工佛道人物，學鄰元濟。時同畫相國寺壁，畫畢各歸鄉里，都人稱伏之。

陳坦，晉陽人。工畫佛道人物。都下奉先、普安二佛刹尤多功德墻壁。相國寺北廊《高僧》乃坦所畫。其於田家村落風景，[2]固爲獨步。有《村醫》、《村學》、《田家娶婦》、《村落祀神》、《移居》、《豐社》等圖傳於世。

僧令宗，廣漢人。工畫佛道人物。成都大慈寺三學院並揭帝堂有畫壁。

道士李八師，亡其名。邛州依政人。於本縣崇聖觀披挂，工畫道門尊像。青城山丈人觀亦有畫壁。

劉道士，亡其名。建康人。工畫佛道鬼神，落筆遒怪。江南寺觀時見其迹，尤愛畫甘露佛，多傳於世。

獨工傳寫者，七人

| 牟谷 | 高太沖 | 尹質 | 歐陽贇 |
| 元靄 | 維真 | 何充 | |

牟谷，不知何許人。工相術，善傳寫，太宗朝爲圖畫院祗候。端拱初，詔令隨使者往交趾國，寫安南王黎桓及諸陪臣真像，[3]留止數年。既還，屬宮車晏駕，未蒙恩旨，閒居闤闠

① “筆”，津逮秘書本、四庫本作“迹”。

② “村落風景”，津逮秘書本、四庫本无。

③ “桓”，津逮秘書本、四庫本作“柏”。

門外。久之，真宗幸建隆觀，谷乃以所寫《太宗御容》張於戶內。[①] 上見之，敕中使收赴行在，詰其所由，谷具以實對，上命釋之。時太宗御容已令元靄寫畢，乃更令谷寫正面御容。尋授翰林待詔。能寫正面，唯谷一人而已。

高太沖，[②]江南人。工傳寫，事李中主爲翰林待詔。嘗寫李中主真，得其神思。

尹質，蜀人。工傳寫。嘗寫燕王真，頗蒙顧遇。有《藥王像》、《孫思邈像》並畫《猴》傳於世。

歐陽黌，京師人。工傳寫。宗侯貴戚，多所延請。其藝與僧維真相抗，餘無出其右者。

僧元靄，蜀人。自幼入京，依定力院輪公落髮。妙工傳寫，爲太宗朝供奉。一日，在禁中傳寫，爲一小黃門毀辱。遍問同列，無肯言其姓名者，乃草一頭子，懷之見都知李神福，訴以毀辱之事。神福曰：“小底至多，不得其名，誰受其責？”靄乃探懷中所草頭子示之，[③]李一見嗟訝，曰：“此鄧某也。亡其名。何其倉卒之間傳寫如此之妙？”因召鄧責誚，伏過而去。

僧維真，嘉禾人。工傳寫。嘗被旨寫仁宗、英宗御容，賞賚殊厚，元靄之繼矣。名公貴人，多召致傳寫，尤以善寫貴人得名。

何充，姑蘇人。工傳寫，擅藝東南，無出其右者。

此元人抄本《圖畫見聞志》三卷，余向從東城故家收得者也。因其殘本，未及列入甲等。頃承周香嚴以殘宋刻本後三卷見遺，與此適爲合璧。雖各自不全，而元抄宋刻，不皆古香

① “太宗御容”，津逮秘書本、四庫本作“太宗正面御容”。
② “高太沖”，北宋鄭文寶《江表志》作“高冲古”。
③ “所草”，津逮秘書本、四庫本無。

醃臡,令人珍惜無比乎？因宋刻本與此長短不齊,遂損此舊裝,以期畫一,上下方各以餘紙護之,俾兩書原紙不傷,而外觀整齊,於古書舊裝,名为損而實則益也。

<div align="right">己未五月　蕘圃記</div>

卷第四

紀藝下

山水門_{凡二十四人，僧附。}

范寬	劉永	王端	翟院深
燕貴①	許道寧	紀真	黃懷玉
商訓	丘訥	龐崇穆	李隱
高克明	屈鼎	郝銳	梁忠信
李宗成	郭熙	董贇	侯封
符道隱	擇仁	巨然	繼肇

范寬，字中立，華原人。工畫山水，理通神會，奇能絶世。體與關、李特異而格律相抗。《叙論》卷中已述。寬儀狀峭古，進止踈野，性嗜酒好道，嘗往來雍、雒間。天聖中猶在，耆舊

① 按“燕貴”，北宋劉道醇《聖朝名畫評》作“燕文貴”，南宋鄧椿《畫繼》作“燕文季”。《圖畫見聞志》、《畫繼》成書時間晚於《聖朝名畫評》，加之史料中有對於“燕文貴”的記載，如《南宋館閣續録》卷三有“燕文貴山水一”，“御書‘燕文貴’三字”，“燕文貴《溪山魚浦圖》一”條下有“御書‘燕文貴《溪山魚浦圖》’八字”。南宋樓鑰《攻媿集》卷七八“燕文貴畫卷”條指《圖畫見聞志》將“燕貴”與“燕文貴”視爲一人。

多識之。有《冒雪高峰》、《四時山水》並《故事人物》傳於世。
或云名中立，以其性寬，故人呼爲范寬也。

劉永，京師人。工畫山水，始師僧德符畫松石，後遍求諸
家山水，采其所長而效之。及見荆浩之迹，乃知諸家有所未
盡。一日，復睹關同畫，俄嘆曰："是乃得名至藝者乎！"向所
謂"登東山而小魯"，遂捐棄餘學，專法關氏，果遂升堂，馳名
當代矣。有《瀑泉》屏風、《四時山水》、《山居詩意》等圖傳
於世。

王端，字子正，瓘之子。工畫山水。專學關同，得其要
者，惟劉永與端耳。相國寺淨土院舊有畫壁，惜乎主僧不鑒，
遂至杇墁。端雖以山水著名，然於佛道、人馬，自爲絕格。兼
善傳寫，嘗寫真廟御容，稱旨，授三班奉職。有《佛道功德》、
《故事人物》、《四時山水》傳於世。

翟院深，北海人。工畫山水，學李光丞。院深少爲本郡
伶官，一日府會，院深擊鼓忘其節奏，部長按舉其罪。太守面
詰之，院深乃曰："院深雖賤品，天與之性，好畫山水，向擊鼓
次，偶見雲聳奇峰，堪爲畫範，難明兩視，忽亂五聲。"太守嘉
而釋之。院深學李光丞爲酷似，但自創意者，覺其格下；專臨
模者，往往亂真。

燕貴，本隸尺籍，[①]工畫山水，不專師法，自立一家規範。
大中祥符初建玉清昭應宮，貴預役焉。偶暇日畫山水一幅，
人有告董役劉都知者，因奏補圖畫院祗候，實精品也。呂文
靖宅廳後屏風，乃貴所畫。亦有圖軸傳於世。

許道寧，長安人。工畫山水，學李光丞。始尚矜謹，老年

① "尺籍"，津逮秘書本、四庫本作"册籍"。

唯以筆畫簡快爲己任，故峰巒峭拔，林木勁硬，別成一家體。故張文懿贈詩曰："李成謝世范寬死，唯有長安許道寧。"非過言也。長安涼榭中寫終南、太華二壁，今存。有《山水寒林》、《臨深履薄》、《早行詩意》、《潘閬倒騎驢》等圖傳於世。

紀真、黃懷玉，並工畫山水，學范寬逼真。

商訓，工畫山水。亦學寬，但皴淡山石、圖寫林木，皆不及紀與黃也。

丘訥，河南雒陽人。工畫山水，體近許道寧，筆氣不逮而用墨過之。

龐崇穆，右北平人。工畫山水。始建玉清昭應宮，召崇穆畫山水數壁，能爲群峰列岫、雲烟聚散之象。功畢，上欲旌以畫院之職，乃遁去不仕。

李隱，五原人。工畫山水。大中祥符末營會靈觀，命隱寫五岳山形於壁，及畫山水於五殿屏扆。觀其危峰叠嶂，遠水疎林，可謂盡美矣。然而鈎描筆困，槍上聲。淡墨焦，斯爲未至爾。

高克明，京師人。仁宗朝爲翰林待詔。工畫山水，采擷諸家之美，参成一藝之精。團扇、卧屏，尤長小景。但矜其巧密，殊乏飄逸之妙。

屈鼎，京師人。仁宗朝爲圖畫院祇候。工畫山水，得燕貴之仿佛。龐相第屏風乃鼎所畫。

郝銳，不知何許人。工畫山水，人或稱之，而未見其迹。

梁忠信，京師人。仁宗朝爲圖畫院祇候。工畫山水，體近高克明而筆墨差嫩。又寺宇過盛，棧道兼繁，人或譏之也。恐其亂高，故顯出之。

以上各有圖軸傳於世。

李宗成，鄜時人。工畫山水寒林。學李成，破墨潤媚，取象幽奇，林麓江皋，尤爲盡善。樞府東廳有《大溉撲》屏風，乃宗成所畫。石上有崔慤畫鷺鷥一隻。有《風雨江山》、《拜月圖》、《四時山水》、《松柏寒林》等傳於世。

郭熙，河陽溫人。今爲御書院藝學。工畫山水寒林，施爲巧贍，位置淵深。雖復學慕營丘，亦能自放胸臆。巨障高壁，多多益壯，今之世爲獨絕矣。熙寧初，敕畫小殿屏風，熙畫中扇，李宗成、符道隱畫兩側扇，各盡所蘊。然符生鼎立於郭、李之間爲幸矣。

董羽，潁川長社人。工畫山水寒林。學志精勤，毫鋒老硬，但器類近俗，格致非高。

侯封，邠人。今爲圖畫院學生。工畫山水寒林，始學許道寧，不能踐其老格。然而筆墨調潤，自成一體，亦郭熙之亞。

符道隱，長安人。工畫山水寒林。學無師法，多從己見，當其合作，亦有可觀。

永嘉僧擇仁，善畫松。初采諸家所長而學之，後夢吞數百條龍，遂臻神妙。性嗜酒，每醉，揮墨於綃紈、粉堵之上，醒乃添補，千形萬狀，極於奇怪。曾飲酒永嘉市，醉甚，顧新泥壁，取拭盤巾，濡墨灑其上，明日少增修爲狂枝枯柿，畫者皆伏其神筆。

鍾陵僧巨然，工畫山水。筆墨秀潤，善爲烟嵐氣象、山川高曠之景，但林木非其所長。隨李主至闕下。學士院有畫壁，兼有圖軸傳於世。

吳僧繼肇，工畫山水。與巨然同時，體雖相類，而峰巒稍薄怯也。相國寺資聖閣院有所畫屏風。

花鳥門 凡三十九人，①僧道附。

黃居寀	劉贊	夏侯延祐	丘慶餘
高懷寶	徐熙	徐崇矩	徐崇嗣
唐希雅	唐宿	唐忠祚	解處中
祁序	陶裔	母咸之	傅文用
劉夢松	劉文惠	李符	李懷袞
王曉	趙昌	王友	鐔宏
易元吉	崔白	崔慤	艾宣
李吉	侯文慶	董祥	葛守昌
李祐	丁貺	閻士安	居寧
慧崇	何尊師	牛戩	

黃居寀，字伯鸞，筌之季子也。工畫花竹翎毛，默契天真，冥周物理。《叙論》卷中已述。始事孟蜀爲翰林待詔，與父筌俱蒙恩遇，圖畫殿庭墻壁、宮闈屏障，不可勝紀。學士徐光溥嘗獻《秋山圖歌》以美之。曾於彭州栖真觀壁畫水石一堵，自未至酉而畢，觀者莫不嘆其神速且妙也。乾德乙丑歲，隨蜀主至闕下，太祖舊知其名，尋真命，太宗皇帝尤加眷遇，供進圖畫，恩寵優異，仍委之搜訪名踪，銓定品目。居寀狀太湖石尤過乃父。有《四時山景》、《花竹翎毛》、《鷹鶻》、《犬兔》、《湖灘水石》、《春田放牧》等圖傳於世。

劉贊，蜀人。工畫花竹翎毛，兼長龍水。迹意兼美，名播蜀川。

夏侯延祐，蜀郡人。工畫花竹翎毛。師黃筌，粗得其要。

① "三十九人"，原作"二十九人"，據津逮秘書本、四庫本改。

始事孟蜀爲翰林待詔，既歸朝，拜真命，爲圖畫院藝學。各有圖軸傳於世。

丘慶餘，潛之子。工畫花竹翎毛，兼長草蟲，墨彩俱媚，風韻尤高。有《四時花鳥》、《蜂蟬》、《竹枝》等傳於世。

高懷寶，懷節之弟。工畫花竹翎毛、草蟲蔬果，頗臻精妙。與兄懷節同時入仕，爲圖畫院祇候。高氏自道興至二子，凡四世皆以畫進，雖曰藝成，然而不墜家聲，賞延於世，可佳矣。

徐熙，鍾陵人，世爲江南仕族。熙識度閒放，以高雅自任。善畫花木禽魚、蟬蝶蔬果，學窮造化，意出古今。《叙論》卷中已述。徐鉉云："落墨爲格，雜彩副之，迹與色不相隱映也。"又熙自撰《翠微堂記》云："落筆之際，未嘗以傅色暈淡細碎爲功。"此真無愧於前賢之作，當時已爲難得。李後主愛重其迹，開寶末歸朝，悉貢上宸廷，藏之秘府。亦有《寒蘆野鴨》、《花竹雜禽》、《魚蟹草蟲》、《蔬苗果蓏》並《四時折枝》等圖傳於世。

徐崇矩、徐崇嗣，並熙之孫。善繼先志，克著佳聲。

唐希雅，嘉興人。妙於畫竹，兼工翎毛。始學李後主金錯刀書，遂緣興入於畫，故爲竹木多顫掣之筆，蕭疏氣韻，無謝東海矣。徐鉉云："翎毛粗成而已，精神過之。"

唐宿、唐忠祚，並希雅之孫。夙擅家聲，皆躋妙格。

解處中，江南人。事李後主爲翰林司藝。特於畫竹盡嬋娟之妙，但間泊翎毛，頗虧形似耳。

祁序，江南人。工畫花竹翎毛，兼長水牛，鬱有高致也。

陶裔，京兆鄠人。工畫花竹翎毛，形製設色，亞於黃筌。真宗朝爲圖畫院祇候。祥符中畫御座屏扆稱旨，尋改翰林

待詔。

　　母咸之，江南人。工畫朝雞，妙冠一時。

　　傅文用，京師人。工畫花竹翎毛，有黃氏之風。特精野雉、鶴鶉，能辨四時毛彩。

　　劉夢松，江南人。善畫水墨花鳥，隨宜取象，如施棠形。

　　劉文惠，不知何許人。善畫花竹翎毛，傅彩雖勤而氣格傷懦。

　　李符，襄陽人。工畫花竹翎毛，仿佛黃體而丹青雅淡，別是一種風格，然於翎毛骨氣間有得失耳。

　　李懷袞，蜀郡人。工畫花竹翎毛，學黃氏，與夏侯延祐不相上下。今陳康肅第屏風，乃懷袞所畫。

　　王曉，魯郡泗水人。善畫鷹鶻柘棘，師郭乾暉而遊其藩。

　　趙昌，字昌之，廣漢人。工畫花果，其名最著。然則生意未許全株，折枝多從定本，惟於傅彩，曠代無雙，古所謂“失於妙而後精”者也。昌兼畫草蟲，皆云盡善；苟圖禽石，咸謂非精。昌家富，晚年復自購己畫，故近世尤爲難得。

　　王友，漢州人。少隸本郡克寧軍籍。工畫花果，師趙昌爲高足。雖窮傅彩之功，終乏潤澤之妙。

　　鐔宏，成都人。工畫花果，復師王友，初云齒教，後即肩隨矣。

　　以上各有圖軸傳於世。

　　易元吉，字慶之，長沙人。靈機深敏，畫製優長，花鳥蜂蟬，動臻精奧。始以花果專門，及見趙昌之迹，乃嘆服焉。後志欲以古人所未到者馳其名，遂寫獐猿。嘗遊荊湖間，入萬守山百餘里，以覘猿狖獐鹿之屬，逮諸林石景物，一一心傳足記，得天性野逸之姿。寓宿山家，動經累月，其欣愛勤篤如

此。又嘗於長沙所居舍後疏鑿池沼，間以亂石叢花、疏篁折葦，其間多蓄諸水禽，每穴窗伺其動靜游息之態，以資畫筆之妙。治平甲辰歲，景靈宮建孝嚴殿，乃召元吉畫迎釐齊殿御扆，其中扇畫太湖石，仍寫都下有名鵓鴿及雒中名花，其兩側扇畫孔雀。又於神游殿之小屏畫牙獐，皆極其思。元吉始蒙其召也，欣然聞命，謂所親曰：“吾平生至藝，於是有所顯發矣。”未幾，果敕令就開先殿之西廡張素畫《百猿圖》，命近要中貴人領其事，仍先給粉墨之資二百千。畫猿纔十餘枚，感時疾而卒。元吉平日作畫，格實不群，意有疏密，雖不全拘師法，而能伏義古人，是乃超忽時流，周旋善譽也。向使元吉卒就百猿，當有遇於人主，然而遽喪，其命矣夫！有《獐猿》、《孔雀》、《四時花鳥》、《寫生蔬果》等傳於世。建隆觀翊教院殿東《獐猿》、《林石》絕佳。又嘗於餘杭後市都監廳屏風上畫鵓子一隻，舊有燕二巢，自此不復來止。

　　崔白，字子西，濠梁人。工畫花竹翎毛，體製清贍，作用疏通。雖以敗荷鳧雁得名，然於佛道鬼神、山林人獸無不精絕。凡臨素，多不用朽，復能不假直尺界筆，為長弦挺刃。熙寧初，命白與艾宣、丁貺、葛守昌畫垂拱殿御扆鶴、竹各一扇，而白為首出。後恩補圖畫院藝學，白自以性疏闊，度不能執事，固辭之。於時上命特免雷同差遣，非御前有旨毋召，凡直授聖旨不經有司者，謂之御前祇應。出於異恩也。然白之才格，有邁前修，但過恃主知，不能無額。相國寺廊之東壁有《熾盛光》、《十一曜》、《坐神》等，廊之西壁有《佛》一鋪，圓光透徹，筆勢欲動。北都大安寺、許昌湖亭，皆有畫壁。及嘗見《敗荷雪雁》、《四時花鳥》、《謝安登山》、《子猷訪戴》等圖，多遇合作。

崔愨，字子中，白之弟也。今爲左廷直。工畫花竹翎毛，狀物布景，與白相類。嘗觀《敗荷雪雁》及《四時花竹》，風範清懿，動多新巧。有時作《隔蘆睡雁》，尤多意思。

艾宣，鍾陵人。工畫花竹翎毛，孤標高致，別是風規，敗草荒榛，尤長野趣。鶴鶉一種，特見精絕。

李吉，京師人。嘗爲圖畫院藝學。工畫花竹翎毛，學黃氏爲有功。後來院體，未有繼者。

侯文慶，京師人。今爲翰林待詔。工畫草蟲及寫蔬菜，體尚精謹，殊乏生氣。

董祥，京師人。今爲翰林待詔。工畫花木，有《琉璃瓶中雜花折枝》，人多愛之。

葛守昌，京師人。今爲圖畫院祗候。工畫花竹翎毛，兼長草蟲蔬菜。

李祐，河内人；丁貺，濠梁人。皆工畫花竹翎毛，各有所長，求之才格，難乎其人也。

閻士安，陳州宛丘人。以醫術爲助教。工畫墨竹，筆力老勁，名著當時。每於大卷高壁爲不盡景，或爲風勢，甚有意趣。復愛作墨蟹蒲藻，等閒而成，爲人所重也。

僧居寧，毗陵人。妙工草蟲，其名藉甚。嘗見《水墨草蟲》，有長四、五寸者，題云“居寧醉筆”。雖傷大而失真，然則筆力勁俊，可謂稀奇。梅聖俞贈詩云：“草根有纖意，醉墨得已熟。”好事者每得一扇，自爲珍物。

建陽僧慧崇，工畫鵝、雁、鷺鷥，尤工小景。善爲寒汀遠渚，蕭灑虛曠之象，人所難到也。

何尊師，亡其名。閬中人。善畫貓兒，今爲難得。

道士牛戩，河内人。工畫翎毛，多寫班鳩、野鵲，但柘棘

不甚精高。

以上各有圖軸傳於世。

雜畫門 凡三十五人，僧道附。

卑顯	張翼	張戩	丘士元
裴文睍	胡九齡	馮清	包貴
包鼎	趙邈齪	辛成	馮進成
吳進	吳懷	董羽	任從一
趙幹	曹仁熙	荀信	戚文秀
路衙推	楊揮	朱澄	徐易
徐白	劉文通	蔡潤	蒲永昇
何霸	張經	支選	蘊能
呂拙	趙裔	鄧隱	

卑顯，不知何許人。真宗朝爲翰林待詔。工畫馬，有韓幹之風，而筆力勁健。有《按御馬圖》、《伯樂相馬》、《秣馬》、《渲馬》等圖傳於世。

張翼，一名鈐，幽國人。工畫蕃馬。師趙光輔，得其筆法，但狀彼胡人，不能酷似耳。

張戩，瓦橋人。工畫蕃馬。居近燕山，得胡人形骨之妙，盡戎衣鞍勒之精。然則人稱高名，馬虧先匠，今時爲獨步矣。

丘士元，不知何許人。工畫水牛，精神形似外，特有意趣。

裴文睍，京師人。仁宗朝爲翰林待詔。工畫水牛，骨氣

老重，札渲謹密，①亦一代之佳手也。

胡九齡，絳人。工畫水牛，筆弱於裴，而意特蕭灑。愛作臨水倒影牛，人多稱之。

馮清，陝郡閿鄉人。善畫橐駝，兼工平畫。景靈宮北廊墻壁《道經變相》，乃清之筆。

包貴，宣城人。善畫虎，名聞四遠，世號老包也。

包鼎，貴之子。雖從父訓，抑又次焉。子孫襲而學者甚眾，雖非類犬，然終不能踐貴、鼎之閫矣。

以上各有圖軸傳於世。

趙邈齪，亡其名。性惟質魯，不善修飾，故人號爲邈齪。妙工畫虎，有《伏崖》、《嘯風》、《舐掌》等虎傳於世。

辛成，不知何許人。亦以畫虎聞於時。

馮進成，江南人。善畫犬兔，筆迹縝細。

吳進、吳懷，並江南人。善畫龍水。

董羽，毗陵人。有鄧艾之疾，語不能出，俗號董啞子。善畫龍水、海魚。始事江南爲翰林待詔。既歸朝，領真命，爲圖畫院藝學。鍾陵清涼寺有李中主八分題名、李簫遠草書、羽畫海水爲三絕。又畫李後主香花閣圖屏。及歸朝後，太宗嘗令畫端拱樓下龍水四壁，極其精思。及畫玉堂屋壁海水，見存。羽始被命畫端拱樓龍水，凡半載功畢，自謂即拜恩命。一日，上與嬪御登樓，時皇子尚幼，見畫壁驚畏啼呼，亟令杇鏝。羽卒不受賞，亦其命也。

任從一，京師人。仁宗朝爲翰林待詔。工畫龍水、海魚，爲時推賞。舊有金明池水心殿御座屏扆，畫出水金龍，勢力

遒怪。今建隆觀翊教院殿後有所畫龍水二壁。

趙幹,江南人。工畫水,事江南爲畫院學生。

曹仁熙,毗陵人。工畫水,善爲驚濤怒浪,馳名江介。

荀信,江南人。工畫龍水,真宗朝爲翰林待詔。天禧中嘗被旨畫會靈觀御座屏扆《看水龍》,妙絶一時,後移入禁中。

戚文秀,工畫水,筆力調暢。嘗觀所畫《清濟灌河圖》,旁題云:"中有一筆長五丈。"既尋之,果有所謂一筆者,自邊際起,通貫於波浪之間,與衆毫不失次序,超騰回摺,實逾五丈矣。

路衙推,亡其名。不知何許人。善畫魚,體致純古。

以上各有圖軸傳於世。

朱澄,事江南爲翰林待詔。工畫屋木。李中主保大五年嘗令與高太冲等合畫《雪景宴圖》,時稱絶手。①

楊揮,江南人。善畫魚,人稱之而未見其迹。

徐易,曁弟白,海州人。並工畫魚,精密形似,綽有可觀。易兼工雜畫,尤能篆隸,今爲御書院藝學。

劉文通,京師人。善畫屋木,當代稱之。真宗朝爲圖畫院藝學。嘗被旨寫玉清昭應宮七賢閣,兼預畫壁,爲優等。

蔡潤,鍾陵人。工畫船水。始隨李主至闕下,隸八作司彩畫匠人,後因畫《舟車圖》進上,上方知其名,遂補畫院之職。後令畫《楚王渡江圖》,藏於内府。

以上各有圖軸傳於世。

蒲永昇,成都人。性嗜酒放浪,善畫水。人或以勢力使之,則嘻笑捨去。遇其欲畫,不擇貴賤。蘇子瞻内翰嘗得永

① "朱澄"條,津逮秘書本、四庫本在"楊揮"條後。

昇畫二十四幅，每觀之則陰風襲人，毛髮爲立。子瞻在黃州臨皋亭，乘興書數百言，寄成都僧惟簡，具述其妙，謂董、戚之流爲死水耳。惟簡住大慈寺勝相院，其書刻石在焉。

何霸，不知何許人。工畫船水，其名尤著。有《瀟湘逢故人》、《舶客》等圖傳於世。

張經，姑蘇人。善雜畫，尤精傳模。

支選，不知何許人。仁宗朝爲圖畫院祗候。工畫太平車及江州車，又畫酒肆邊絞縛樓子，有分疏界畫之功。兼工雜畫。

浙陽僧蘊能，工雜畫，錯總萬彙，無不兼通。然絕佳者未易多得。

道士呂拙，京師人。工畫屋木，至道中爲圖畫院祗候。時方建上清宮，拙因畫鬱羅霄臺樣進上，恩改翰林待詔，不就，願於本宮爲道士。尋得披挂，仍賜紫衣。拙畫屋木絕妙，然多以人物繁雜爲累。

以上各有圖軸傳於世。

趙裔，不知何許人。工雜畫，兼長佛道人物。學朱繇，用筆少亞而傅彩爲精。有《十現老君像》、《蘇達挐太子變相》、《士女看花》等圖，並《四時花鳥》傳於世。

鄧隱，梓州人。工雜畫，兼佛像鬼神。本州州宅有畫《天王》壁，並牛頭寺畫《羅漢》皆妙。及有《山水》、《花鳥》傳於世。

卷第五

故事拾遺_{唐朝、朱梁、王蜀，總二十七事。}

八駿圖

舊稱，周穆王八駿日馳三萬里，晋武帝時所得古本，乃穆王時畫，黃素上爲之，腐敗昏潰，而骨氣宛在，逸狀奇形，實亦龍之類也。遂令史道碩模寫之，宋、齊、梁、陳以爲國寶。隋

① “淨域寺”，原作“淨城寺”，後文亦作“淨城寺”，均據津逮秘書本、四庫本改。

文帝滅陳，圖書散逸，此畫爲賀若弼所得。齊王暕知而求得之，答以駿馬四十蹄，美錦五十段，後復進獻煬帝。至唐貞觀中，敕借魏王泰，因而傳模於世。其一曰渠黃，身青，鬣尾赤，項下至肚紅而蹄黑。其二曰山子，身紫，鬣尾黑，項下至肚紅而蹄黑。其三曰盜驪，身黃而黑斑，①鬣尾黑，項下至肚紅而蹄黑，鬣鬛絶少也。其四曰綠耳，身青，鬣尾黑而虬，項下至肚紅而蹄黑。其五曰赤驥，身赤，鬣尾赤而黃，項下至肚紅而蹄黑。其六曰䮝駠，身淺紫，鬣尾深紫而虬，項下至肚紅而蹄黑。䮝音華。其七曰逾輪，身紫而帶黑，鬣尾黑而虬，項下至肚紅而蹄黑，額上若精，②鬣向前尖而上卷。其八曰白�矅。身青驄，鬣尾紅，項下至肚紅而蹄黑。�矅音義。

謝元深

　　唐貞觀三年，東蠻謝元深入朝，冠烏熊皮冠，以金絡額，毛帔，以韋爲行縢，著履。中書侍郎顏師古奏言：“昔周武王治致太平，遠國歸款，周史乃集其事爲《王會篇》。今聖德所及，萬國來朝，卉服鳥章，俱集蠻邸，實可圖寫貽於後，以彰懷遠之德。”上從之，乃命閻立德等圖畫之。

滕王

　　唐滕王元嬰，高祖第二十二子也，善畫蟬雀、花卉，而史傳不載，惟張彥遠《歷代名畫記》中書之。及睹王建《宮詞》

①　“斑”，原作“班”，據津逮秘書本、四庫本改。
②　“若”，原作“苦”，據津逮秘書本、四庫本改。

云：“内中數日無宣喚，傳得滕王《蛺蝶圖》。”乃知其善畫也。

閻立本

　　唐閻立本至荆州，觀張僧繇舊迹，曰：“定虛得名耳。”明日又往，曰：“猶是近代佳手。”明日往，曰：“名下無虛士。”坐臥觀之，留宿其下十餘日不能去。又僧繇曾作《醉僧圖》傳於世，長沙僧懷素有詩云：“人人送酒不曾沾，終日松間繫一壺。草聖欲成狂便發，真堪畫入《醉僧圖》。”然道士每以此嘲僧，群僧於是聚鏹數十萬，求立本作《醉道圖》，並傳於代。

鶴畫

　　黃筌寫《六鶴》，其一曰唳天，舉首張喙而鳴。其二曰警露，回首引頸上望。其三曰啄苔，垂首下啄於地。其四曰舞風，乘風振翼而舞。其五曰疏翎，轉項毻其翎羽。其六曰顧步，行而回首下顧。後輩丹青則而象之。杜甫詩稱“薛公十一鶴，皆寫青田真”，恨不見十一之勢復何如也。

吳道子

　　開元中，將軍裴旻居喪，詣吳道子，請於東都天宮寺畫神鬼數壁，以資冥助。道子答曰：“吾畫筆久廢，若將軍有意，爲吾纏結舞劍一曲，庶因猛勵以通幽冥。”旻於是脫去縗服，若常時裝束，走馬如飛，左旋右轉，擲劍入雲，高數十丈，若電光

下射，旻引手執鞘承之，劍透室而入。觀者數千人，無不驚慄。道子於是援毫圖壁，颯然風起，爲天下之壯觀。道子平生繪事，得意無出於此。

金橋圖

《金橋圖》者，唐明皇封泰山回，車駕次上黨，潞之父老負擔壺漿，[①]遠近迎謁，帝皆親加存問，受其獻饋，錫賚有差。其間有先與帝相識者，悉賜以酒食，與之話舊。故所過村部，必令詢訪孤老喪疾之家，加弔恤之。父老欣欣然莫不瞻戴，叩乞駐留焉。及車駕過金橋，橋在上黨。御路縈轉，上見數十里間旗纛鮮華，羽衛齊肅，顧左右曰："張説言我勒兵三十萬，旌旗徑千里，挾右上黨，至於太原，見《后土碑》。真才子也。"帝遂召吴道子、韋無忝、陳閎，令同製《金橋圖》。御容及帝所乘照夜白馬，陳閎主之；橋梁山水、車輿人物、草木鷙鳥、器仗帷幕，吴道子主之；狗馬驢騾、牛羊橐駝、猴兔猪貀之屬，韋無忝主之。圖成，時謂三絶焉。

先天菩薩

有《先天菩薩》幀本，起成都妙積寺。唐開元初，有尼魏八師者，常念《大悲咒》。有雙流縣民劉乙，小字意兒，年十一歲，自言欲事魏尼，尼始不納，遣亦不去，常於奧室坐禪。嘗白魏云："先天菩薩見身此地。"遂篩灰於庭。一夕，有巨迹長

① "擔"，原作"檐"，據津逮秘書本、四庫本改。

數尺，倫理成就。意兒因謁畫工，隨意設色，悉不如意。有僧法成者，自云能畫，意兒常合掌仰祝，①然後指授之，僅十稔，功方就。後塑先天菩薩像二百四十二首，首如塔勢，分臂如蔓。所畫樣凡十五卷。有柳七師者，崔寧之甥，分三卷往上都流行。時魏奉古爲長史，得其樣進之。後因四月八日復賜高力士。今成都者是其次本。

資聖寺

資聖寺中窗間，吳道子畫高僧，韋述贊，李嚴書。中三門外兩面上層，不知何人畫人物，頗類閻筆。寺西廊北隅，楊坦畫近塔天女，明睐將瞬。團塔院北堂，有鐵觀音，高三丈餘。觀音院兩廊四十二賢聖，韓幹畫，元載贊。東廊北壁散馬，不意見者，如將嘶踶。聖僧中龍樹、商郍和修絕妙。團塔上菩薩，李嗣真畫。四面花鳥，邊鸞畫。當中藥上菩薩頂上茸葵尤佳。② 塔中藏千部《法華經》。詞人作諸畫聯句。

淨域寺

淨域寺者，本唐太穆皇后宅，後捨爲寺。寺僧云：三階院門外是神堯皇帝射孔雀處。西禪院門外有《游目記》碑云："王昭隱畫門西裏面《和修吉龍王》有靈，及門內西壁有畫《光目藥叉部落》絕奇，③鬼首上蟠蛇可懼。東廊有張璪畫林石

① "合掌"，原作"合"，據津逮秘書本、四庫本補。
② "上"，津逮秘書本、四庫本作"王"。
③ "光目"，津逮秘書本、四庫本作"火目"。

險怪。西廊萬菩薩院門裏南壁有皇甫軫畫鬼神及雕，雕若脫壁。"軫與吳道子同時，吳以其藝逼己，募人刺殺之。

西明寺

唐西明、慈恩寺率多名賢書畫。慈恩塔前壁上有畫《濕耳師子趺心花》，爲時所重。聖善、敬愛兩寺皆有古畫，聖善寺木塔有鄭廣文書畫，敬愛寺山亭院壁上有畫雉若真。砂子上有時賢題名及詩什甚多。

相藍十絕

大相國寺碑稱寺有十絕：其一，大殿内彌勒聖容，唐中宗朝僧惠雲於安業寺鑄成，光照天地，爲一絕；其二，睿宗皇帝親感夢，於延和元年七月二十七日改故建國寺爲大相國寺，睿宗御書牌額，爲一絕；其三，匠人王温重裝聖容，金粉肉色，並三門下善神一對，爲一絕；其四，佛殿内有吳道子畫《文殊維摩像》，爲一絕；其五，供奉李秀刻佛殿障日九間，爲一絕；其六，明皇天寶四載乙酉歲，令匠人邊思順修建排雲寶閣，爲一絕；其七，閣内西頭，有陳留郡長史乙速令孤爲功德主時令石抱玉畫《護國除災患變相》，爲一絕；其八，西庫有明皇先敕車道政往于闐國傳北方毗沙門天王樣來，至開元十三年封東岳時，令道政於此依樣畫天王像，爲一絕；其九，門下有瓘師畫《梵王帝釋》及東廊障日内畫《法華經二十八品功德變相》，爲一絕；其十，西庫北壁有僧智儼畫《三乘因果入道位次圖》，爲一絕也。宋次道《東京記》亦載相國寺十絕，乃是後來所見

事迹，此不具録。

王維

唐王維右丞，字摩詰。少以詞學知名，有高致，信佛理。藍田南置別業，以水木琴書自娛。善畫山水人物，筆踪雅壯，體涉古今。嘗於清源寺壁畫《輞川圖》，巖岫盤鬱，雲水飛動。自製詩曰：“當世謬詞客，前身應畫師。不能捨餘習，偶被時人知。”又嘗至招國坊庚敬休宅，見屋壁有畫《按樂圖》，維熟視而笑。或問其故，維答曰：“此所奏曲適到《霓裳羽衣》第三疊第一拍也。”好事者集樂工驗之，無一差者。

三花馬

唐開元天寶之間，承平日久，世尚輕肥，三花飾馬。舊有家藏韓幹畫《貴戚閱馬圖》中有三花馬。兼曾見蘇大參家有韓幹畫《三花御馬》，晏元獻家張萱畫《虢國出行圖》中亦有三花馬。三花者，剪鬃爲三辮。[①] 白樂天詩云：“鳳牋書五色，馬鬣剪三花。”

崔圓

唐安禄山之陷兩京也，王維、鄭虔、張通皆處賊庭。洎克復之後，朝廷未決其罪，俱囚於楊國忠之舊第。崔圓相國素

① “辮”，原作“辨”，據津逮秘書本、四庫本改。

好畫，因召於私第，令畫數壁。當時皆以圓勛貴莫二，望其救解，故運思精深，頗極能事。後皆從寬典，至於貶竄，必獲善地。

周昉

　　唐周昉善屬文，窮丹青之妙，多游卿相間，貴公子也。兄皓，善騎射，隨哥舒翰征吐蕃，收石堡城，以功爲執金吾。德宗建章明寺，召皓云："聞卿弟善畫，欲使之畫章明寺壁，卿特爲言之。"又經數月，再召之，昉乃就事。落土之際，土錐，杇畫者也。都人士庶，觀者以萬數。其間鑒別之士，有稱其善者，或指其瑕者，昉隨日改定。月餘，是非語絕，無不嘆其神妙。郭汾陽婿趙縱侍郎嘗令韓幹寫真，衆稱其善；後復請昉寫之，二者皆有能名。汾陽嘗以二畫張於坐側，未能定其優劣。一日，趙夫人歸寧，汾陽問曰："此畫誰也？"云："趙郎也。"復曰："何者最似？"云："二畫皆似，後畫者爲佳。蓋前畫者空得趙郎狀貌，後畫者兼得趙郎情性笑言之姿爾。"後畫者乃昉也。汾陽喜曰："今日乃決二子之勝負。"於是令送錦彩數百匹以酬之。昉平生畫墻壁卷軸甚多，貞元間新羅人以善價收置數十卷，持歸本國。

張璪

　　唐張璪員外畫山水松石，名重於世。尤於畫松特出意象，能手握雙管，一時齊下，一爲生枝，一爲枯幹。勢凌風雨，氣傲烟霞，分鬱茂之榮柯，對輪囷之老栋，經營兩足，氣韻雙

高,此其所以爲異也。璪嘗撰《繪境》一篇,言畫之要訣。初,畢宏庶子擅名於代,一見璪畫,驚嘆之。璪又有用禿筆或以手摸絹素而成畫者,因問璪所授,璪曰:"外師造化,中得心源。"畢君於是閣筆。建中末,曾於長安平康里張氏第畫八幅山水障,破墨未了,值朱泚之亂,京城搔動,璪亦登時逃去,其家人見在楨,蒼忙掣落。此障最見璪用思處。又有一士人家曾請璪畫林石一障,士人云亡,有兵部李約員外好畫成癖,知而購之,其家弱妻已練爲衣裏矣。惟得兩幅,雙柏一石在焉。李嗟惋久之,作《練楮記》述張畫意,詞多不載。自具李約文集。

石橋圖

保壽寺本高力士宅,天寶九載捨爲寺。初鑄鐘成,力士設齋慶之,舉朝畢至,一擊百千,有規其意連擊二十杵者。其經藏閣規模危巧,兩塔上火珠受十餘斛。文宗朝,有河陽從事李涿者,性好奇古,與寺僧善,嘗與之同觀寺庫中舊物,忽於破甕内得物如被,幅裂污坌,觸而塵起。涿徐視之,乃畫也。因以《州縣圖》三及絹三十匹換之,令家人裝治,幅長丈餘。因持訪於常侍柳公權,乃知張萱所畫《石橋圖》,明皇賜力士,因留寺中也。後爲鬻畫人宗牧言於左軍,忽一日,有中使至涿第,宣敕取之,即時進入禁中。帝好古,見之大悦,命張於雲韶院。

柳公權

唐柳公權,名節文行,著在簡策,志耽書學,不能治生。

爲勳戚家碑版，間遺歲時巨萬，多爲主藏者海鷗、龍安所竊。別貯酒器杯盂一笥，緘縢如故，①其器皆亡。訊海鷗，乃曰："不測其亡。"公權晒曰："銀杯羽化耳。"不復更言。所寶惟筆硯圖書，自肩鑷之。

會昌廢壁

　唐李德裕鎮浙西日，於潤州建功德佛宇曰甘露寺。當會昌廢毀之際，奏請獨存。因盡取管内廢寺中名賢畫壁，置之甘露，乃晋顧愷之、戴安道，宋謝靈運、陸探微，梁張僧繇，隋展子虔，唐韓幹、吳道子畫。又成都静德精舍有薛稷畫雜人物、鳥獸二壁。有胡氏，亡其名。嗜古好奇，惜少保之迹將廢，乃募壯夫，操斤力劚於頹坌之際，得像三十七首、馬八蹄。又於福聖寺得展子虔《天樂部》二十五身，悉陷於屋壁，號寶墨亭。司門外郎郭圓作記。自是，長者之車益滿其門矣。

西園圖

　《清夜遊西園圖》者，晋顧長康所畫，有梁朝諸王跋尾處云："圖上若干人並食天厨。"唐貞觀中，褚河南裝背題處具在。其圖本張維素物，傳至相國張弘靖家，弘靖元和中忽奉詔取之，是時並鍾元常書《道德經》一部，同進入内。後中貴人崔譚峻自禁中將出，復流落人間。有張維素子周封，涇州

① "縢"，原作"滕"，據津逮秘書本、四庫本改。

從事，秩滿居京。① 一日，有人將此圖求售，周封驚異之，遽以絹數匹易得。經年，忽聞款門甚急，問之，見數人同稱："仇中尉願以三百素易公《清夜游西園圖》。"周封憚其迫脅，遽以圖授之。翊日果齎絹至。後方知其僞，乃是一豪士求江淮大鹽院，時王涯判鹽鐵，酷好書畫，謂此人曰："爲余訪得《清夜游西園圖》，當遂公所請。"因爲計取之耳。及十家事起，後流落一粉鋪家，未幾爲郭承嘏侍郎閽者以錢三百市之，以獻郭公。郭公卒，又流傳至令狐相家。一日，宣宗問相國有何名畫，相國具以圖對，既而復進入內。

雪詩圖李益附

唐鄭谷有《雪》詩云："亂飄僧舍茶烟濕，密灑歌樓酒力微。江上晚來堪畫處，漁人披得一蓑歸。"時人多傳誦之。段贊善善畫，《歷代名畫記》中有段去惑，豈非宮贊？因采其詩意景物圖寫之，曲盡蕭灑之思，持以贈谷。谷珍領之，復爲詩寄謝云："贊善賢相後，家藏名畫多。留心於繪素，得事在烟波。屬興同吟咏，功成更琢磨。愛余風雪句，幽絶寫漁蓑。"

李益者，肅宗朝宰相揆之族子。登進士第，有才思，長於歌詩。有《征人歌》、《早行篇》，好事者盡圖寫爲屏障。如"回樂峰前沙似雪，受降城外月如霜"之句是也。

① "秩"，原作"帙"，據津逮秘書本、四庫本改。

鄭贊

唐外郎滎陽鄭贊宰萬年日，有以賊名而荷校者，贊命取所盜以視，則烟晦古丝三四幅，齊闕裁標，班黶皮軸之。曰："是畫也，太尉李公所寶惜，有贊皇圖篆存焉。當時人以七萬購獻於李公者，遂得渠橫梁倅職。後因出妓，復落民間，今幸其妓人不鑒，以卑價市之。後妓人自他所得知其本直，因歸訴，請以所虧價輸罪。"①贊不得決。時延壽里有水墨李處士，以精別畫品遊公卿門，召使辨之。李瞪目三嘆曰："韓、展之上品也！"雖黄沙之情已具，而丹筆之斷尚疑。會有齎籍自禁軍來認者，贊以且異奸盜，非願荷留，因並畫桎送之，後永亡其耗。

盧氏宅

唐德州刺史王倚家有筆一管，稍粗於常用筆管，兩頭各出半寸已來，中間刻《從軍行》一鋪，②人馬毛髮、亭臺遠水，無不精絶。每一事刻《從軍行》詩兩句，若"庭前琪樹已堪攀，塞外征人殊未還"是也，似非人功。其畫迹若粉描，向明方可辨之，云用鼠牙雕刻。故崔鋌郎中文集有《王氏筆管記》，體類韓退之《記畫》。倚之子紹孫博雅好古，善琴阮。其所居乃盧氏舊宅，在洛中歸德坊南街，廳屋是杏木梁，西壁有韋旻郎

① "輸"，原作"書"，據津逮秘書本、四庫本改。
② "從"，原作"徙"，據後文及津逮秘書本、四庫本改。

中畫散馬七匹，東壁有張長史草書數行。長史世號張顛。宅之東果園，《兩京新記》所載是馬周舊宅。

趙喦

梁駙馬都尉趙喦，酷好繪事，兼閑小筆。偶唐末亂世，獨推至鑒。人有鬻畫者，則必以善價售之，不較其多少，繇是四遠向風，抱畫者歲無虛日。復以親貴擅權，凡所依附，率多以法書名畫爲贄，故畫府秘藏圖軸，僅五千餘卷，時稱盛焉。暇日亦多自仿前賢名迹，勒成卷軸。[①] 每延致藝士，輻湊門館，各取其所長而厚遇之，然多不迨己也，亦未始面加雌黃，荒淺甚者，自慚而退。食客常至百餘人，其間亦多琴棋、道術高雅之流，時衣冠士族，尚有唐之遺風也。以畫見留者，惟胡翼、王殷二人而已。嘗令胡翼品第畫府之優劣，中品已下或有未至者，即指示令礬去其病，或用水刷，或以粉塗，有經數次方合其意者，時人謂之“趙家畫選場”，其精別如此。愚謂天水用適一時之意則已，果然數以粉塗水洗，則成何畫也？

劉彥齊

梁千牛衛將軍劉彥齊善畫竹，爲時所稱。世族豪右，秘藏書畫，雖不及天水之盛，然好重鑒別，可與之爭衡矣。本借貴人家圖畫，賕賂掌畫人私出之，手自傳模，其間用舊褾軸裝治，還僞而留真者有之矣。其所藏名迹不啻千卷，每暑伏曬

① “勒”，原作“勤”，據津逮秘書本、四庫本改。

曝，一一親自卷舒，終日不倦。能自品藻，無非精當，故當時識者皆謂"唐朝吳道子手，梁朝劉彥齊眼"也。

常生

王先主既下蜀城，謁僖宗御容。於時繪壁百僚咸在，惟不見田令孜、陳太師，因問何不寫貌彼二人，左右對以近方塗滅。先主曰："不然，吾與陳、田本無讎恨，圖霸之道，彼此血刃，①豈與丹青爲參商乎？"遽命工重寫之。待詔常生名重胤。曰："不必援毫。"乃挼皂莢水洗壁，而風姿宛然。先主嘉賞之，賜以金帛也。常生傳神，素號絶手，自云："我畫壁除摧圮搨爛外，雨淋水洗，斷無剥落。"先是，詩僧貫休能畫，謂常生曰："貧道觀畫多矣，如吾子所畫，前無來人，後無繼者。"其見賞如此。

① "彼此"，原作"扳此"，據津逮秘書本、四庫本改。

卷第六

近事_{皇朝、孟蜀、江南、大遼、高麗，總三十二事。}

玉堂故事

太祖平江表，所得圖畫賜學士院。初有五十餘軸，及景德、咸平中，只有《雨村牧牛圖》三軸，無名氏；《寒蘆野雁》三

① "雪"，原作"雲"，據後文及津逮秘書本、四庫本改。
② "主"，原作"王"，據後文改。

軸，徐熙筆；《五王飲酪圖》二軸，周文矩筆，悉令重裝背焉。玉堂後北壁兩堵，董羽畫水；正北一壁，吳僧巨然畫山水，皆有遠思，一時絕筆也。有二小壁畫松，不知誰筆，亦妙，今並在焉。

樞密楚公

江表用師之際，故樞密使楚公適典維揚，[①]於時調發軍餉，供濟甚廣。上録其功，將議進拜。公自陳願寢爵賞，聞李煜内庫所藏書畫甚富，輒祈恩賜。上嘉其志，遂以名筆僅百卷賜之，往往有李主圖篆暨唐賢跋尾。公薨後，尋多散失，其孫泰今爲太常少卿，[②]刻意購求，頗有所獲。少卿乃余之祖舅，如江都王《馬》、韓晉公《牛》、王摩詰《輞川樣》等，常得觀焉。

蘇氏圖畫

蘇大參雅好書畫，風鑒明達。太平興國初，江表平，上以金陵六朝舊都，復聞李氏精博好古，藝士雲集，首以公倅是邦。因喻旨搜訪名賢書畫，後果得千餘卷上進。既稱旨，乃以百卷賜之。公後入拜翰林承旨，啓沃之餘，且復語及圖畫。於時敕借數十品於私第，未幾就賜焉。至今蘇氏法書名畫最爲盛矣。公嘗奏對於便殿，屢目畫屏，其畫乃鍾隱畫《鷹猴圖》。上知其意，即時取以賜之。余嘗於其孫之純處見之。

① “揚”，原作“楊”，據津逮秘書本、四庫本改。
② “泰”，津逮秘書本、四庫本作“太”。

王氏圖畫

王文獻家書畫繁富，其子貽正繼爲好事，嘗往來京雒間，訪求名迹，充牣巾衍。太宗朝嘗表進所藏書畫十五卷，尋降御札云：①"卿所進墨迹並古畫，復遍看覽，俱是妙筆。除留墨迹五卷、古畫三卷領得外，其餘卻還卿家，付王貽正。"其餘者乃是王羲之墨迹、晋朝名臣墨迹、王徽之書、唐閻立本畫《老子西升經圖》、薛稷畫《鶴》，凡七卷。猶子涣遂得模詔札，刊於翠琰。

秋山圖

太平興國中，秘閣曝畫。時陶穀爲翰長，因展《秋山圖》一面，令黃居寀品第之。居寀一見動容曰："此圖實居寀與父筌奉孟主命同畫，以答江南信幣。絹縫中有居寀父子姓名。"視之果驗。曾有人於向文簡家見十二幅圖，花竹、禽鳥、泉石、地形，皆極精妙，上題云："如京副使臣黃筌等十三人合畫。"圖之角卻有江南印記，乃是孟氏贈李主之物也。文簡薨，其圖不知所在。

恩賜种放

真宗祀汾陰還，駐蹕華陰，因登亭望蓮花峰，忽憶种放居是山，亟令中貴人裴愈召之。時放稱疾不應召，上笑而止。

① "札"，原作"扎"，後文"詔札"同，均據津逮秘書本、四庫本改。

因問愈曰：“放在家何爲耶？”愈對曰：“臣到放所居時，會放在草廳中看畫《水牛》二軸。”上顧謂侍臣曰：“此高尚之士怡性之物也。”遂按行在所見扈從圖軸，得四十餘卷，盡令愈往賜之，皆名踪古迹也。[①] 放隱終南山豹林谷，或居華山，往來不常，時方在華山也。

卧雪圖

丁晋公典金陵，陛辭之日，真宗出八幅《袁安卧雪圖》一面，其所畫人物、車馬、林石、廬舍，靡不臻極，作從者苦寒之態，意思如生。旁題云：“臣黄居寀等定到神品上。”但不書畫人姓名，亦莫識其誰筆也。上宣諭晋公曰：“卿到金陵日，可選一絶景處張此圖。”晋公至金陵，乃於城之西北隅構亭曰賞心，危聳清曠，勢出塵表，遂施圖於巨屏，到者莫不以此爲佳觀。歲月既久，縑素不無敗裂，由是往往爲人刲竊。後王君玉密學出典是邦，素聞此圖甚奇，下車之後，首欲縱觀，乃見竊以殆盡，嗟惋久之，乃詩於壁。其警句云：“昔人已化嘹天鶴，往事難尋《卧雪圖》。”

覺稱畫

大中祥符初，有西域僧覺稱來，館於興國寺之傳法院，其僧通四十餘本經論，年始四十餘歲。丁晋公延見之，嘉其敏惠。後作《聖德頌》以上，文理甚富。上問其所欲，但云：“求

① “踪”，原作“縱”，據津逮秘書本、四庫本改。

金襴袈裟，①歸置金剛坐下。"尋詔尚方造以給之。覺稱自言酤蘭左國人，刹帝利姓。② 善畫，嘗於譯堂北壁畫釋迦面，與此方所畫絕異。昔有梵僧帶過白氎上本，亦與尋常畫像不同。蓋西國所稱，仿佛其真。今之儀相，始自晉戴逵，刻製梵像，欲人生敬，時頗有損益也。

慈氏像

　　景祐中，有畫僧曾於市中見舊功德一幅，看之，乃是《慈氏菩薩像》。左邊一人執手爐，裹幞頭，衣中央服；右邊一婦人捧花盤，頂翠鳳寶冠，衣珠絡泥金廣袖。畫僧默識其立意非俗而畫法精高，③遂以半千售之。乃重加裝背，持獻入內閣都知。閣一見且驚曰："執香爐者，實章聖御像也；捧花盤者，章憲明肅皇太后真容也。此功德乃高文進所畫，舊是章憲閣中別置小佛堂供養，每日凌晨焚香恭拜。章憲歸天，不意流落一至於此。"言訖於悒，乃以束縑償之，復增華其標軸，即日進於澄神殿。仁廟對之，瞻慕戚容，移刻方罷。命藏之御府，以白金二百星賜答之。

千角鹿圖

　　皇朝與大遼國馳禮於今僅七十載，繼好息民之美，曠古未有。慶曆中，其主號興宗。以五幅縑畫《千角鹿圖》爲獻，旁

① "襴"，原作"欄"，據津逮秘書本、四庫本改。
② "姓"，原作"性"，據津逮秘書本、四庫本改。
③ "僧"，原作"繪"，據津逮秘書本、四庫本改。

題年月日御畫。上命張圖於太清樓下，召近臣縱觀，次日又敕中闈宣命婦觀之。畢，藏於天章閣。

訓鑒圖

皇祐初元，上敕待詔高克明等圖畫三朝盛德之事。人物纔及寸餘，宮殿山川、鑾輿儀衛咸備焉。命學士李淑等編次序贊之，凡一百事，爲十卷，名《三朝訓鑒圖》。圖成，復令傳模鏤版印染，頒賜大臣及近上宗室。

五客圖

李文正嘗於私第之後園育五禽以寓目，皆以“客”名之。後命畫人寫以爲圖，鶴曰仙客，孔雀曰南客，鸚鵡曰隴客，白鷳曰閒客，鷺鷥曰雪客，各有詩篇題於圖上。好事者傳寫之。

退思巖

魯肅簡以孤直遇主，公家之事，知無不爲。每中書罷，歸私宅，別居一小齋，圖繪山水，題曰“退思巖”，獨遊其間，雖家人罕接焉。

張氏圖畫

張侍郎去華。典成都時，尚存孟氏有國日屏扆圖障，皆黃筌輩畫。一日，清河患其暗舊損破，悉令換易，遂命畫工別爲

新製。以其換下屏面迨公餘所有舊圖,呼牙儈高評其直以自售,一日之内,獲黄筌等圖十餘面。後貳卿謝世,頗有奉葬者。其子師錫善畫好奇,以其所存寶藏之。師錫死,復有葬者。師錫子景伯亦工畫,有高鑒,尚存餘蓄以自寶玩。景伯死,悉以葬焉。

丁晉公

丁晉公家藏書畫甚盛,南遷之日,籍其財産,有李成《山水寒林》共九十餘軸,佗皆稱是。後悉分掌内府矣。

鬥牛畫

馬正惠嘗得《鬥水牛》一軸,云厲歸真畫,甚愛之。一日,展曝於書室雙扉之外,有輸租莊賓適立於砌下,凝玩久之,既而竊哂。公於青瑣間見之,呼問曰:"吾藏畫,農夫安得觀而笑之?有説則可,無説則罪之。"莊賓曰:"某非知畫者,但識真牛。其鬥也,尾夾於髀間,雖壯夫旅力,不可少開。此畫牛尾舉起,所以笑其失真。"愚謂雖畫者能之妙,不及農夫見之專也。擅藝者所宜博究。

玉畫叉

張文懿性喜書畫,今古圖軸,襞積繁夥,銓量必當,愛護尤勤。每張畫,必先施帟幕。畫叉以白玉爲之,其畫可知也。

董羽水

玉堂北壁舊有董羽畫水二堵，筆力遒勁，勢若搖動，其下一二尺頗有雨壞處。蘇易簡爲學士，尤愛重之。蘇適受詔知舉，將入南宮，囑於同院韓丕，使召名筆完葺之。蘇既去，韓乃呼工之赤白者杇墁其半，而用朱畫欄檻以承之。蘇出見之，悵恨累日，雖命水洗滌而痕迹至今尚存。時人以蘇之鑒尚、韓之純朴兩重焉。

没骨圖

李少保端愿。有圖一面，畫芍藥五本，云是聖善齊國獻穆大長公主房臥中物。或云太宗賜文和。其畫皆無筆墨，惟用五彩布成，旁題云："翰林待詔臣黄居寀等定到上品。徐崇嗣畫《没骨圖》。"以其無筆墨骨氣而名之，但取其濃麗生態以定品。後因出示兩禁賓客，蔡君謨乃命筆題云："前世所畫皆以筆墨爲上，至崇嗣始用布彩逼真，故趙昌輩傚之也。"愚謂崇嗣遇興偶有此作，後來所畫，未必皆廢筆墨。且考之六法，用筆爲次。至如趙昌，亦非全無筆墨，但多用定本臨模，筆氣羸懦，①惟尚傅彩之功也。②

孝嚴殿

治平甲辰歲，於景靈宮建孝嚴殿，奉安仁宗神御。乃鳩

① "羸"，原作"嬴"，據津逮秘書本、四庫本改。
② 原书自"愚謂"起不作夾行小字，據津逮秘書本、四庫本改。

集畫手,畫諸屏扆墻壁。先是,三聖神御殿兩廊圖畫創業戡定之功及朝廷所行大禮,次畫講肄文武之事、游豫宴饗之儀,至是又兼畫應仁宗朝輔臣呂文靖已下至節鉞凡七十二人。時張龍圖燾。主其事,乃奏請於逐人家取影貌傳寫之。駕行序列,歷歷可識其面,於是觀者莫不嘆其盛美。

相國寺

治平乙巳歲,雨患,大相國寺以汴河勢高,溝渠失治,寺庭四廊,悉遭洊浸,圮塌殆盡。其墻壁皆高文進等畫。惟大殿東西走馬廊,相對門廡,不能爲害。東門之南,王道真畫《給孤獨長者買祇陁太子園因緣》;東門之北,李用及與李象坤合畫《牢度叉鬥聖變相》;西門之南,王道真畫《志公變十二面觀音像》;西門之北,高文進畫《大降魔變相》,今並存之,皆奇迹也。其餘四面廊壁皆重修復,後集今時名手李元濟等,用内府所藏副本小樣重臨仿者。然其間作用,各有新意焉。

王舍城寺

魏之臨清縣東北隅,有王舍城佛刹,内東邊一殿極古,四壁皆吳生畫禪宗故事。其書不知誰人,類褚河南。循例接勞北使及使遼者,過則縣大夫自請游觀,仍粉榜志使者姓名。

應天三絕

唐僖宗幸蜀之秋,有會稽山處士孫位扈從止成都。位有

道術,兼工書畫,曾於成都應天寺門左壁畫《坐天王暨部從鬼神》,筆鋒狂縱,形製詭異,世莫之與比,歷三十餘載,未聞繼其高躅。至孟蜀時,忽有匡山處士景煥一名朴。善畫,煥與翰林學士歐陽炯爲忘形之友。一日,聯騎同游應天,適睹位所畫門之左壁天王,激發高興,遂畫右壁天王以對之。二藝爭鋒,一時壯冠。渤海嘆重其能,遂爲長歌以美之。繼有草書僧夢歸後至,因請書於廊壁。書、畫、歌行,一日而就。傾城士庶看之,闐噎寺中。成都人號爲"應天三絕"也。辛顯云:景煥所畫,不及孫位遠甚。煥尤好畫龍,有《野人閒話》五卷行於世。其間一篇,惟叙畫龍之事。

八仙真

道士張素卿,神仙人也。曾於青城山丈人觀畫五岳、四瀆真形並十二溪女數壁,筆迹遒健,神彩欲活,見之者心悚神悸,足不能進,實畫之極致者也。孟蜀後主數遣秘書少監黃筌,令依樣摹之,及下山,終不相類。後因蜀主誕日,忽有人持素卿畫《八仙真形》以獻蜀主,蜀主觀之且嘆曰:"非神仙之能,無以寫神仙之質。"遂厚賜以遣。一日,命翰林學士歐陽炯次第贊之,復遣水部員外郎黃居寶八分題之。每觀其畫,嘆其筆迹之縱逸;覽其贊,賞其文詞之高古;玩其書,愛其點畫之雄壯。顧謂八仙不讓三絕。八仙者,李阿、容成、董仲舒、張道陵、嚴君平、李八百、長壽仙、葛永瑰。

鍾馗樣

昔吳道子畫鍾馗,衣藍衫,鞹一足,眇一目,腰笏巾首而

蓬髮，以左手捉鬼，以右手抉其鬼目，筆迹遒勁，實繪事之絕格也。有得之以獻蜀主者，蜀主甚愛重之，常挂卧内。一日，召黃筌令觀之，筌一見稱其絕手。蜀主因謂筌曰：“此鍾馗若用拇指搯其目，則愈見有力，試爲我改之。”筌遂請歸私室，數日看之不足，乃别張絹素，畫一鍾馗以拇指搯其鬼目。翊日，並吴本一時獻上。蜀主問曰：“向止令卿改，胡爲别畫？”筌曰：“吴道子所畫《鍾馗》，一身之力，氣色眼貌俱在第二指，不在拇指，以故不敢輒改也。臣今所畫，雖不迨古人，然一身之力，併在拇指，是敢别畫耳。”蜀主嗟賞之，仍以錦帛、鎏器旌其别識。

賞雪圖

　　李中主保大五年元日大雪，命太弟已下登樓展宴，咸命賦詩。令中人就私第賜李建勳繼和。是時，建勳方會中書舍人徐鉉、勤政學士張義方於溪亭，即時和進。乃召建勳、鉉、義方同入，夜艾方散。侍臣皆有興咏，徐鉉爲前、後序。仍集名手圖畫，曲盡一時之妙。真容，高沖古主之；侍臣、法部絲竹，周文矩主之；樓閣宫殿，朱澄主之；雪竹寒林，董源主之；池沼禽魚，徐崇嗣主之。圖成，無非絕筆。

南莊圖

　　李後主有國日，嘗令周文矩畫《南莊圖》，盡寫其山川氣象、亭臺景物，精思詳備，殆爲絕格。開寶癸亥歲歸朝，[①]首

① “開寶癸亥歲”，南唐降宋的時間是開寶乙亥年（975），非開寶癸亥年。

貢於闕下，籍之秘府。

李主印篆

李後主才高識博，雅尚圖書，蓄聚既豐，尤精賞鑒。今内府所有圖軸暨人家所得書畫，多有印篆曰：内殿圖書、内合同印、建業文房之寶、内司文印、集賢殿書院印、集賢院御書印。此印多用墨。或親題畫人姓名，或有押字，或爲歌詩雜言。又有織成大回鸞、小回鸞、雲鶴、練鵲、墨錦褾飾。今綾錦院倣此織作。提頭多用織成條帶，簽貼多用黃經紙，背後多書監裝背人姓名及所較品第。又有澄心堂紙，以供名人書畫。

鋪殿花

江南徐熙輩有於雙縑幅素上畫叢艷叠石，傍出藥苗，雜以禽鳥蜂蟬之妙，乃是供李主宮中挂設之具，謂之鋪殿花，次曰裝堂花。意在位置端莊，駢羅整肅，多不取生意自然之態，故觀者往往不甚采鑒。

常思言

余熙寧辛亥冬被命接勞北使，爲輔行，日與其副燕人馬裡、邢希古結駟並馳。希古恭順詳敏，有儒者之風，從容語及圖畫。且燕京有一布衣，常其姓，思言其名，善畫山水林木，求之者甚衆。然必在渠樂與即爲之，既不可以利誘，復

不可以勢動,此其所以難得也。復見問曰:"南朝諸君子,頗
有好畫者否?"余答曰:"南朝士大夫自公之暇,固有琴樽書
畫之樂。"希古慨然嗟慕,形乎神色。愚以謂常生者擅藝,居幽朔
之間,不被中國之聲教,果能不可以勢動,復不可以利誘,則斯人也,豈
易得哉!

高麗國

　　皇朝之盛,遐荒九譯來庭者相屬於路。惟高麗國敦尚
文雅,漸染華風,至於伎巧之精,他國罕比,固有丹青之妙。
錢忠懿家有《着色山水》四卷,長安臨潼李虞曹家有本國《八
老圖》二卷,及曾於楊褒虞曹家見細布上畫《行道天王》,皆
有風格。熙寧甲寅歲,遣使金良鑒入貢,訪求中國圖畫,銳
意購求,稍精者十無一二,然猶費三百餘緡。丙辰冬,復遣
使崔思訓入貢,因將帶畫工數人,奏請模寫相國寺壁畫歸
國,詔許之,於是盡模之持歸。其模畫人頗有精於工法者。
彼使人每至中國,或用摺叠扇爲私覿物,其扇用鴉青紙爲之,
上畫本國豪貴,雜以婦人鞍馬。或臨水爲金砂灘,暨蓮荷、花
木、水禽之類,點綴精巧。又以銀涅爲雲氣月色之狀,極可
愛。謂之倭扇,本出於倭國也,近歲尤秘惜,典客者蓋稀得
之。倭國乃日本國也。本名倭,既恥其名,又自以在極東,因號日本也,
今則臣屬高麗也。

術畫

　　夫士必以忠醇悾亮,盡瘁於公,然後可稱於任,可爵於

朝；惡夫邪佞以苟進者，則不免君子之誅。藝必以妙悟精能，取重於世，然後可著於文，可寶於笥；惡夫眩惑以沽名者，①則不免鑒士之棄。昔者孟蜀有一術士稱善畫，蜀主遂令於庭之東隅畫野鵲一隻，俄有眾禽集而噪之。次令黃筌於庭之西隅畫野鵲一隻，則無有集禽之噪。蜀主以故問筌，對曰：“臣所畫者，藝畫也；彼所畫者，術畫也，是乃有噪禽之異。”蜀主然之。國初有道士陸希真者，②每畫花一枝，張於壁間，則遊蜂立至。向使邊、黃、徐、趙輩措筆，定無來蜂之驗。此抑非眩惑取功、沽名亂藝者乎？至於野人騰壁，美女下墻，禁五彩於水中，③起雙龍於霧外，皆出方術怪誕，推之畫法，闕如也，故不錄。

　①“夫”，原作“失”，據津逮秘書本、四庫本改。

　②“真”，津逮秘書本、四庫本作“直”。

　③“禁”，津逮秘書本、四庫本作“映”。《四部叢刊》影印明刊本段成式《酉陽雜俎》最早記載中國水畫。李叔詹結識一范陽山人，言其會水畫，“乃請後聽掘地爲池，方丈，深尺餘，泥以麻灰，日沒水滿之，候水不耗，具丹青墨硯，先援筆叩齒良久，乃縱筆毫水上。就視，但見水色渾渾耳，經二日，拓以稚絹四幅，食頃，舉出觀之，古松、怪石、人物、屋木無不備也。李驚異，苦詰之，惟言善能禁彩色，不令沉散而已。”據此，“禁”於義較勝。

附録

《四部叢刊續編》本《圖畫見聞志》跋

跋一

此殘宋刻本《圖畫見聞志》四、五、六共三卷,周香嚴所藏書也。四月二十二日余訪香嚴,香嚴詢余,近日得書幾何,余以澗薲於玉峰所收元刻《丁鶴年集》、明人葉德榮手抄《法貼刊誤》、翻宋版《圖畫見聞志》三種對。香嚴即出《圖畫見聞志》一冊示余曰:"君所得者與此本同否?"余曰:"行款似同,然亦記憶不甚明晰矣。"香嚴曰:"此王蓮涇家藏書也。余初得時,亦認爲宋版,既而見其字畫方板,疑爲翻本,曷携去對之?"余曰:"此冊僅半,尚有前三卷否?"香嚴曰:"此殘本也。"余即從香嚴乞之。蓋余舊藏此书元人抄本,止前三卷,香嚴亦所素知,故敢丐此以爲尾之續也。及携歸,與澗薲同觀,亦認爲翻宋本,遂取前所收者勘之,行款雖同,而楮墨俱饒古氣。細辨字畫,遇宋諱皆缺筆,翻本不如是也。爰揭去舊時背紙,見原楮皆羅紋闊連而橫印者,始信宋刻宋印。以翻本行款証之,此即所謂臨安府陳道人書籍鋪刊行本也。且余所

藏南宋書棚本，如許丁卯、羅昭諫唐人諸集，字畫方板皆如
是，益信其爲宋本無疑，率作一律酬香嚴以志謝。命工裝池，
與元抄爲合璧。所贈雖出自良友，而工費幾及緡錢四五千，
爲古書計，所不惜矣。補綴之處，有白紙者皆舊时填寫字迹，
其蠹蝕之餘，悉以一色舊紙補綴，遇字畫欄格缺斷者，倩澗蘋
以淡墨描寫。至原刻原印之模糊、缺失，悉仍其舊，誠慎之至
也。余思此書宋刻，向藏書家無有，是今所見雖藏殘本，幸得
元抄相合，差稱兩美，貯諸讀未見書齋，洵爲未見之書矣，因
述其顛末如此。

　　　　　嘉慶歲在己未中夏九日棘人黃丕烈識

附錄贈周香嚴詩
　　元抄藏自我，宋刻贈由君。兩美此時合，一書何地分？
翻雕模舊印，缺畫認遺文。嗜古憐同志，相從廣見聞。

跋二

　　壬申立冬前一夕，坐兩百宋一廛中，燒燭檢此，與西賓陸
拙生同觀。時拙生亦自玉峰科試歸，而書集街竟無一獲，古
書難得，數年之間，已判盛衰矣。余之重檢是書者，閶門收藏
書畫家新得一《圖畫見聞志》，云是元人郭天錫手書，亦係殘
本，友人陳拙安爲余言之。安知非即是元人鈔本之原失耶？
聊設癡想，附記傳聞。

　　　　　　　　　　　　　　　　復翁

　　閶門人家收藏郭天錫書者，亦係前三卷，但更缺失耳。

字形稍大，非此所遺也，王震初爲余言之。癸酉歲初六日復翁又記。

　　命工錢瑞正重裝宋刻後三卷，共四十一葉。

　　郭天錫手録係月軒王氏藏本，癸酉中秋後八日王震兄携來，得以展讀。統計廿三葉半，其文不全，皆就所存裁割裝之成一册。其可考者，曰《圖畫見聞志・叙論》卷第一，《圖畫見聞志・紀藝》卷上第二，然細按之，三卷至四卷、五卷間有一二存者，特無標題，未可考耳。最後一條云："泰定三年丙寅十一月借俞用中本録。用中謂是書得之四明史氏云。十又五日天錫記。"録此以見梗概。

　　　　　　　　　　　　　　　　　　　　　復翁

　　甲戌端午夏至日，以番錢十六餅勉購郭天錫手書殘本，與此並藏。郭册爲明瑩照堂車氏舊藏。車氏收藏甚夥，有《法帖》精刊，此郭書真迹，當不謬也。復翁記。

跋三

　　是書前三卷爲元人手抄，後三卷爲南宋陳道人書籍鋪刊本，蕘翁先後得之，遂成合璧，今藏常熟瞿氏鐵琴銅劍樓。《瞿目》謂以明翻宋陳道人刊本校元人所抄頗有不同。如卷一次行題"郭若虛撰"，又次爲"叙論"細目七行，而陳本無之。卷二"李昇"條注云："蜀中多呼昇爲小李將軍。小李將軍乃思訓之子"，陳本脱下"小李將軍"四字。卷三"文同"條末有一字至十字詩，陳本亦失載云云。郭氏原序第十一行空缺三字，以《學津討源》本核之，上下文字互異。又永昌元年凡兩見，皆不作會昌，知非偶誤。卷一"論黃徐體異"條"刁處士名

光”下云：“下一字犯太祖廟諱”，則其所據之本亦必爲別一宋刻也。卷六第十一葉描補七字，第十三葉四十字，均近下闌，殆即蕘翁所謂舊時填寫者。第十三葉第六行末“夫”字且誤作“失”。蕘翁愛護此書，慎之又慎，今亦悉仍其舊，猶蕘翁志也。毛子晉稱若虛深鄙衆工而獨歸於軒冕巖穴，爲是翁之卓識。《四庫總目》又謂是書於一百五六十年中名人藝士、流派本末頗稱賅備，實視劉道醇《畫評》爲詳云云。蓋其上繼彦遠，下開鄧椿，亦藝苑之功臣也。

<div align="right">昆山胡文楷</div>

毛晉汲古閣《津逮秘書》本跋

張彦遠紀歷代名畫，絶筆於唐之會昌元年，得三百七十餘人。又別撰《法書要録》，每自言曰：“好事者得余二書，則書畫之事畢矣。”唐末迄於五季，繪藝如林，若李成、關仝、范寬，山水開闢，天資絶技，皆讓前哲？徐熙、滕昌祐諸人，寫生獨步。更入北宋，畫品清空神化，如韓退之作文，振起八代之靡靡也。郭若虛生熙寧之盛時，就所見聞，得若干人，以續彦遠之未逮。但有編次，殊乏品騭，政弗欲類謝赫之低昂太著，李嗣真之空列人名耳。至深鄙衆工，謂雖畫而非畫者，而獨歸於軒冕巖穴，自是此翁之卓識也。

<div align="right">海虞毛晉箋</div>

畫　繼

（宋）鄧　椿　撰
項永琴　趙　偉　整理

目　録

整理説明

　　鄧椿，字公壽，成都雙流（今屬四川）人。生卒年不詳，據謝巍《中國畫學著作考録》（上海書畫出版社 1998 年版）考證，約大觀三年（1109）左右生，淳熙六年至十年（1179—1183）間卒，年約七十餘歲，大致生活於北宋末年至南宋孝宗、光宗二帝年間。紹興中登進士第，歷通判、郡守之職。

　　鄧椿《宋史》無載，謝巍《中國畫學著作考録》云其晚年曾爲家傳作跋，見《三朝北盟會編》卷一《鄧洵武家傳》，收入《全宋文》；又有詩《乾道壬辰三月十日同叔衍游諸山，用邵公濟大象閣韻》，見《全宋詩》。

　　鄧氏家族世代顯宦：其曾祖父鄧綰附王安石得官；祖父鄧洵武是徽宗時蔡京屬下，官至樞密院使，拜少保，以軍功封莘國公；父鄧雍曾任侍郎及提舉官，以侍從終。雍爲提舉官時，皇帝遣中使監修前賜洵武于龍津橋側的舊第，“比背畫壁，皆院人所作翎毛、花竹及家慶圖之類”（《畫繼》卷十）。鄧雍見“背工以舊絹山水揩拭几案”，是郭熙的手筆，中使云，出於内藏庫退材之所，便求中使奏知，於是明日“有旨盡賜”，“故第中屋壁無非郭畫”，“先世所藏殊尤絶異之品，散在一門，往往得免焚劫，猶得披尋”（《畫繼·序》）。鄧椿幼年即受名畫薰陶，加上靖康末歸蜀，“見故家名勝避難于蜀者十五

六,古軸舊圖,不期而聚"(《畫繼·序》)。各種得天獨厚的條件因緣際會,使得鄧椿寫就《畫繼》,成爲繼張彥遠《歷代名畫記》、郭若虛《圖畫見聞志》之後的繪畫斷代史名作。

今傳《畫繼》十卷,卷一到卷七收自北宋熙寧七年(1074)起迄南宋乾道三年(1167)止,在世或亡故的畫家共 219 人,各爲長短不一的小傳一篇,"宋朝能畫諸名家,此書無不網羅畢載"(見《錢遵王讀書敏求記校正》卷三下)。前五卷以人物身份區分:卷一《聖藝》專收宋徽宗,卷二《侯王貴戚》收 13 人,卷三《軒冕才賢、巖穴上士》收 23 人,卷四《搢紳韋布》收 45 人,卷五《道人衲子、世胄婦女(宦者附)》收 41 人。卷六、卷七以畫之題材區分:卷六分別爲仙佛鬼神、人物傳寫、山水林石、花竹翎毛類,共 75 人;卷七分別爲禽獸蟲魚、屋木舟車、蔬果藥草、小景雜畫類,共 22 人。全書共計 220 人,鄧椿《自序》稱 219 人,或未將《聖藝》之宋徽宗計入。此兩部分互爲經緯,總括一代畫史。卷八爲《銘心絕品》,記載趙氏宗室、官紳、士庶、僧人等 37 家所藏之畫目,除顧愷之《三教圖》外,余皆爲唐、五代、北宋人之畫。卷九《雜説·論遠》品評繪事,卷十《雜説·論近》記載宋代畫家雜事。

《畫繼》自面世即備受美術史界的推崇與褒揚,誠如《四庫全書總目》所云:"椿以當代之人,記當代之藝,又頗議郭若虛之遺漏,故所收未免稍寬,然網羅賅備,俾後來得以考核。其持論以高雅爲宗,不滿徽宗之尚法度,亦不滿石恪等之放佚,亦頗爲平允。固賞鑒家所據爲左驗者矣!"

《畫繼》的主要學術價值表現爲:

首先是提供了豐富的史料。

《畫繼》收錄自熙寧七年至乾道三年共九十四年中的畫

家,包括王侯和工技的情況,爲後人研究此段美術史提供了非常有價值的史料。又發揚前賢利用詩文集編撰畫史的特點,"嘗取唐宋兩朝名臣文集,凡圖畫紀咏考究無遺"(《畫繼》卷九),引用歐陽修、蘇軾、黄庭堅、李公麟等三十餘人的詩文集中的資料。對於詩文集引用他人著作的,鄧椿也都著明原作者,如米芾《畫史》、李廌《德隅齋畫品》、沈括《夢溪筆談》、郭熙《林泉高致》、宋子房《畫法六論》、張舜民《畫墁録》等,便於讀者按圖索驥。

其次,《畫繼》肯定並提升了繪畫的地位。

曹丕所云"蓋文章,經國之大業,不朽之盛事",爲歷代文人墨客所稱道,認爲他以帝王的身份認可文章的重要地位,對後世影響極大。同樣,鄧椿在《畫繼》卷九開篇即提出"畫者,文之極也",將繪畫的地位做了一個提升式的總結,在繪畫史上值得大書特書。此論一改以往強調繪畫宣教功能的論調,如《歷代名畫記》云"夫畫者,成教化,助人倫",《圖畫見聞志》也稱"圖畫者,要在指鑒賢愚,發明治亂"。"畫者,文之極也"最終成了士人畫審美的心聲。

最後是鄧椿對逸品畫的推崇。

逸格最早見於唐朱景玄《唐賢畫録》,將繪畫分成神、妙、能、逸四品。北宋黄休復《益州名畫記》首先將逸品置於神品之上,確立了逸品的最高地位,又對四品的具體概念進行了定義。鄧椿繼之進一步肯定了逸品之地位:"景玄雖云逸格不拘常法,用標賢愚。然逸之高,豈得附於三品之末?未若休復首推之爲當也。"(《畫繼》卷九)鄧椿推尊逸品,傳達文人氣格,提高了士人畫的地位。

近年來,美術史界開始注重對畫史典籍的版本研究與校

注,其中即包括對《畫繼》的整理。謝巍《中國畫學著作考錄》羅列十八種包括節選本和今人校勘或點校的《畫繼》版本。茲據前人總結,略述如下:

鄧椿於乾道三年(1167)完成《畫繼》後不久,南宋臨安府陳道人書籍鋪就有刊本行世(簡稱書籍鋪本),這是迄今爲止中國繪畫史學史上所見的最早刻本之一。全書共十卷,左右雙邊,白口,單魚尾,半頁十一行,行二十字,版心處魚尾下方標《畫繼》卷數和頁碼,上爲此頁的字數。序後有"臨安府陳道人書籍鋪刊行"字。現爲遼寧省圖書館收藏,系孤本。中華書局影印《古逸叢書三編》本收錄。

此後,明刻本、明翻宋本均由陳道人書籍鋪刊本而來,而王世貞《王氏畫苑》本又從明翻宋本出。毛晉《津逮秘書》本以《王氏畫苑》本爲底本(簡稱汲古閣本);《四庫全書》本以汲古閣本爲底本,參以《王氏畫苑》本;張海鵬《學津討源》本又以汲古閣本爲底本,等等。

近代以來,陸續有各種版本的《畫繼》面世,如沈子丞輯《歷代論畫名著彙編》本、鄧實、黃賓虹《美術叢書》本、俞劍華輯《中國畫論類編》本、于安瀾輯《畫史叢書》本、周積寅《中國畫論輯要》本、米田水譯注《圖畫見聞志、畫繼》本等。

書籍鋪本雖爲祖本,然有諸多漫漶不清之處,故未選作底本。而以國家圖書館所藏《王氏畫苑》本爲底本,因其除卻書籍鋪本漫漶不清之處,與之僅十餘字差別,且行款、避諱等情況幾同。行款僅卷十中一行比書籍鋪本少一字,又在下行中補入,餘者皆同。書籍鋪本遇有"旨"、"先朝"、"光堯"、"徽宗"、"英宗"、"上"(指稱帝王時)、"聖王"、"顯宗皇后"、"神廟"等時均空一格,《王氏畫苑》本一一沿襲。此次整理將空

格删除，不再一一出校。在避諱方面的不同之處是書籍鋪本“敦”字均缺末筆，《王氏畫苑》本未沿用。而書籍鋪本卷三晁説之條，“憑誰説與謝元暉”之“元”字乃“玄”字之諱，又卷九“朱景玄撰《唐賢畫録》之”真字，亦乃“玄”字避諱，《王氏畫苑》本同。他處“玄”字均爲缺筆避諱，如卷四成子條“玄冬起雷夏造冰”等，《王氏畫苑》本亦同。又書籍鋪本時用俗字，如卷二王詵條，“平居攘去膏粱”之“粱”字，《王氏畫苑》本沿用。不過，卷三李甲條，“網羅無限稻粱微”，書籍鋪本作“梁”字。卷三襄陽漫士米黻條，“然公字扎流傳四方”，《王氏畫苑》本沿用書籍鋪本作“扎”字。另外，字體偶有別，如卷五智永條，“不免狥豪富廛肆所好”之“狥”字，書籍鋪本作“徇”字；卷六宣亨條，“亨牢辭”之“辭”字，書籍鋪本作“辝”。

　　此番整理，我們以國家圖書館所藏《王氏畫苑》本爲底本，校以書籍鋪本和汲古閣《津逮秘書》本，將文字差異較大者出校。同時又參考日本早稻田文庫所藏《王氏畫苑》本（簡稱早稻田本）。此本前有“早稻田文庫”印章，半頁十行，行二十字，版心處有“王氏畫苑”四字，又有“卷之七”字樣乃《王氏畫苑》的卷數，因其文字有不同於以上三本之處，且時有勝意，故亦擇用之。

序

自昔賞鑒之家，留神繪事者多矣，著之傳記，何止一書。獨唐張彥遠總括畫人姓名，品而第之，自軒轅時史皇而下，至唐會昌元年而止，著爲《歷代名畫記》。本朝郭若虛作《圖畫見聞志》，又自會昌元年至神宗皇帝熙寧七年，名人藝士，亦復編次。兩書既出，他書爲贅矣。予雖生承平時，自少歸蜀，見故家名勝避難于蜀者十五六，古軸舊圖，不期而聚。而又先世所藏殊尤絕異之品，散在一門，往往得免焚劫，猶得披尋。故性情所嗜，心目所寄，出於精深，不能移奪。每念熙寧而後，游心玆藝者甚衆，迨今九十四春秋矣，無復好事者爲之紀述。於是稽之方册，益以見聞，參諸自得，自若虛所止之年，逮乾道之三禩，上而王侯，下而工技，凡二百一十九人，或在或亡，悉數畢見。又列所見人家奇迹愛而不能忘者，爲"銘心絕品"，及凡繪事可傳可載者，裒成此書，分爲十卷，目爲《畫繼》。若虛雖不加品第，而其論氣韻生動，以爲非師可傳，多是軒冕才賢，巖穴上士，高雅之情之所寄也。人品既已高矣，氣韻不得不高；氣韻既已高矣，生動不得不至。不爾，雖竭巧思，止同衆工之事，雖曰畫而非畫。嗟夫！自昔妙悟精能，取重於世者，必凱之、探微、摩詰、道子等輩。彼庸工俗隸，車載斗量，何敢望其青雲後塵耶？或

　　謂若虛之論爲太過，吾不信也。故今於類特立軒冕、巖穴二門，以寓微意焉。鑒裁明當者，須一肯首。是年閏旦，華國鄧椿公壽序。

卷第一

聖藝

徽宗皇帝

徽宗皇帝，天縱將聖，藝極於神。即位未幾，因公宰奉清間之宴，顧謂之曰："朕萬幾餘暇，別無他好，惟好畫耳。"故秘府之藏，充牣填溢，①百倍先朝。又取古今名人所畫，上自曹弗興，下至黃居寀，集爲一百秩，列十四門，總一千五百件，名之曰《宣和睿覽集》。蓋前世圖籍未有如是之盛者也。於是聖鑒周悉，筆墨天成，妙體衆形，兼備六法。獨於翎毛，尤爲注意，多以生漆點睛，隱然豆許，高出紙素，幾欲活動，衆史莫能也。政和初，嘗寫仙禽之形凡二十，題曰《筠莊縱鶴圖》。或戲上林，或飲太液。翔鳳躍龍之形，警露舞風之態，引吭唳天以極其思，刷羽清泉以致其潔。並立而不爭，獨行而不倚，閑暇之格，清迥之姿，寓於縑素之上，各極其妙，而莫有同者焉。已而又製《奇峰散綺圖》，意匠天成，工奪造化，妙外之趣，咫尺千里。其晴巒叠秀，則閬風群玉也；明霞紓彩，則天

① "牣"，書籍鋪本作"耕"。

漢銀潢也；飛觀倚空，則仙人樓居也。至於祥光瑞氣，浮動於
縹緲空明之間，使覽之者欲跨汗漫，登蓬瀛，飄飄焉，嶢嶢焉，
若投六合而隘九州也。五年三月上巳，賜宰臣以下燕于瓊
林，侍從皆預。酒半，上遣中使持大杯勸飲，且以《龍翔池瀺
鵷圖》並題序宣示群臣。凡預燕者，皆起立環觀，無不仰聖
文，睹奎畫，贊歎乎天下之至神至精也。其後以太平日久，諸
福之物，可致之祥，湊無虛日，史不絕書。動物則赤烏、白鵲、
天鹿、文禽之屬，擾於禁籞；植物則檜芝、珠蓮、金柑、駢竹、瓜
花、來禽之類，連理並蒂，不可勝紀。乃取其尤異者凡十五
種，寫之丹青，亦目曰《宣和睿覽冊》。復有素馨、末利、天竺
娑羅，種種異產，究其方域，窮其性類，賦之於咏歌，載之於圖
繪，續爲第二冊。已而，玉芝競秀於宮閫，甘露宵零於紫篁，
陽烏丹兔，鸚鵡雪鷹，越裳之雉玉質皎潔，鷺鷥之雛金色煥
爛，六目七星巢蓮之龜，盤螭翥鳳萬歲之石，並幹雙葉連理之
蕉，亦十五物，作冊第三。又凡所得純白禽獸，一一寫形，作
冊第四。增加不已，至累千冊。各命輔臣題跋其後，實亦冠
絕古今之美也。宣和四年三月辛酉，駕幸秘書省。訖事，御
提舉廳事，再宣三公、宰執、親王、使相、從官觀御府圖畫。既
至，上起就書案徙倚觀之，左右發篋出御書畫，公宰、親王、使
相、執政，人各賜書畫兩軸。於是上顧蔡攸分賜從官以下，各
得御畫兼行書、草書一紙。又出祖宗御書及宸筆所模名畫，
如展子虔作《北齊文宣幸晉陽》等圖。靈臺郎奏辰正，宰執以
下逡巡而退。是時既恩許分賜，群臣皆斷佩折巾以爭先，帝
爲之笑。此君臣慶會，又非特幣帛筐篚之厚也。始建五岳
觀，大集天下名手。應詔者數百人，咸使圖之，多不稱旨。自
此之後，益興畫學，教育衆工。如進士科下題取士，復立博

士，考其藝能。當是時，臣之先祖適在政府，薦宋迪猶子子房以當博士之選。是時子房筆墨妙出一時，咸謂得人。所試之題，如“野水無人渡，孤舟盡日横”，自第二人以下，多繫空舟岸側，或拳鷺於舷間，或棲鴉於蓬背。① 獨魁則不然，畫一舟人卧于舟尾，横一孤笛，其意以謂非無舟人，止無行人耳，且以見舟子之甚閑也。又如“亂山藏古寺”，魁則畫荒山滿幅，上出幡竿，以見藏意。餘人乃露塔尖或鴟吻，往往有見殿堂者，則無復藏意矣。亂離後，有畫院舊史流落于蜀者二三人，嘗謂臣言：“某在院時，每旬日，蒙恩出御府圖軸兩匣，命中貴押送院以示學人。仍責軍令狀，以防遺墜漬污，故一時作者咸竭盡精力以副上意。”其後寶籙宫成，繪事皆出畫院。上時時臨幸，少不如意，即加漫堊，别令命思。雖訓督如此，而衆史以人品之限，所作多泥繩墨，未脱卑凡，殊乖聖王教育之意也。

① “蓬”，書籍鋪本同，汲古閣本作“篷”。

卷第二

侯王贵戚

郓王　令穰　令松　叔盎　士雷　宗漢　士暕
士衍　士遵　伯駒　士安　子澄　王詵

　　郓王，徽宗皇帝第二子也。禀資秀拔，爲學精到。政和八年，射策于庭，名標第一，多士推服。性極嗜畫，頗多儲積，凡得珍圖，即日上進。而御府所賜亦不爲少，復皆絶品，故王府畫目至數千計。又復時作小筆花鳥便面，克肖聖藝，乃知父堯子舜，趣尚一同也。今《秘閣畫目》有《水墨筍竹》及《墨竹》《蒲竹》等圖。

　　光州防禦使令穰，字大年，雅有美才高行，讀書能文。少年因誦杜甫詩，見唐人畢宏、韋偃，志求其迹，師而寫之，不歲月間，便能逼真。時賢稱歎，以謂貴人天質自異，意所專習，度越流俗也。其所作多小軸，甚清麗。雪景類世所收王維筆，汀渚水鳥，有江湖意。又學東坡作小山叢竹，思致殊佳，但覺筆意柔嫩，實年少好奇耳。若稍加豪壯，及有餘味，當不立小李將軍下也。每出一圖，必出新意。人或戲之曰："此必

朝陵一番回矣。"蓋譏其不能遠適，所見止京洛間景，不出五百里內故也。大年既得名，誅求期剋，無少暇時，擲筆大慨曰："藝之役人如此。"然業已得名，無可奈何。山谷嘗咏其《蘆雁》云："揮毫不作小池塘，蘆荻江村雁落行。雖有珠簾巢翡翠，不忘煙雨罩鴛鴦。"然初跋其畫，謂"更屏聲色裘馬，使胸中有數百卷書，當不愧文與可"，蓋見其少作耳。自今觀之，其亦有宋之江都王、滕王耶！

令松，字永年，大年弟也，亦善丹青。浮休居士《謝大年〈江天晚景圖〉雜言》云："神妙獨數李將軍，安知伯仲非前身？"則知其兄弟俱能，且筆墨俱得思訓格也。又山谷跋其畫夾云："調麝媒作花果殊難工，永年遂臻此，殊不易。然作朽蠹太多，是其小疵。"又云："永年作狗，意態甚逼。遣翰林工訖其草石，不敢畫虎，憂狗之似，故直作狗，人難我易。"

叔盎，字伯充，善畫馬。嘗以其藝并詩投東坡，東坡次其韻云："天驥德力備，馬外龍麟中。皇天不遺言，兀與畫圖同。駑駘飽官粟，未受一洗空。十駕均一至，何事齎雲風。"

士雷，字公震，長於山水，清雅可愛。李錞希聲跋其《四時景》絕句，則可知其風旨矣。《春》云："九江應共五湖連，尺素能開萬里天。山杏野桃零落處，分明寒食繞風前。"《夏》云："繁陰雜樹映汀沙，三伏江天自一家。欲喚扁舟渡雲錦，平鋪明鏡是荷花。"《秋》云："春鉏寂寞繞疏叢，[①]霜後雲生浦溆風。此處年年報秋色，只應衰柳與丹楓。"《冬》云："剪水飛花細舞風，斷蘆洲外水連空。剡溪幾曲知名處，何似今朝眼

① "春"，原作"舂"，據汲古閣本改。書籍鋪本不甚清晰，似亦"舂"字。《尔雅·释鸟》稱"鷺，春鉏"。

界中。”今《秘閣畫目》有《春雪早梅》及《小景》等圖。

嗣濮王宗漢,字獻甫,安懿王幼子也。少即敏慧,儀矩端莊。作《蘆雁》有佳思,米元章題詩曰:“偃蹇汀眠雁,蕭梢風觸蘆。京塵方滿眼,速爲喚花奴。”又曰:“野趣分弱水,風花剪鑒湖。塵中不作惡,爲有鄴公圖。”元章許予甚嚴,詩意如此,則可知其含毫運思矣。嘗有《八雁圖》,識者歎賞其工。

士暕,字明發,讀書能文。元符初,試宗室藝業,合格者八人,獨明發賜進士出身。嘗作春詞《烏夜啼》,掃除凡語,飄然寄興於煙霞之外,至今流傳,推爲雅什。兼工畫藝,後山居士題其《高軒過圖》詩曰:“滕王蛺蝶江都馬,一紙千金不當價。異才天縱非力窮,畫工不足甘爲下。今代風流數大年,含毫落筆開山川。忽忘朽老壓塵底,卻怪鳧鴻墮目前。爾來二八復秀出,萬里河山才咫尺。眼邊安謂有突兀,復似天地初開闢。”其卒云“未許二豪今角立”,則其高情雅韻,自宜追配今昔也。

士衍,號花一相公,長於着色山水。宣和初進十圖,特轉一官。犍爲王瑾家有扇面,意韻誠可喜愛,然少見於世。瑾即其甥也,故得之。

士遵,光堯皇帝皇叔也,善山水。紹興間,一時婦女服飾及琵琶、箏面,所作多以小景山水,實唱於士遵。然其筆超俗,特一時仿效,宮中之化,非專爲此等作也。

伯駒,字千里,優於山水、花果、翎毛。光堯皇帝嘗命畫集英殿屏,賞賚甚厚。多作小圖,流傳于世。有所畫《蟠檜怪石》便面,在吉州團練使楊可弼良卿家。官至浙東路鈐轄。其弟路分伯驌,字希遠,亦長山水、花木,着色尤工。

士安,長於墨竹。不遵川派,好作筀竹,殊秀潤,與石室

體製大異也。

　　子澄，字處度，廉介修潔，流落巴峽四十年，藉添差禄以自給。善草隸，長歌詩，人不知其能畫也。紹興末，官秭歸，①士子重其風度，每載酒從之游。一日，乘醉入小肆，見素壁可愛，案上拈秃筆作濺瀑，勢欲動屋，筆力極遒壯也。

　　王詵，字晋卿，尚英宗女蜀國公主，爲利州防禦使。雖在戚里，而其被服禮義，學問詩書，常與寒士角。平居攘去膏粱，黜遠聲色，而從事於書畫。作寶繪堂於私第之東，以蓄其所有，而東坡爲之記。東軒亦贈詩云：“錦囊犀軸堆象牀，义竿連幅翻雲光。手披橫素風飛揚，卷舒終日未用忙。游意淡泊心清涼，屬日俊麗神激昂。”②其所畫山水學李成皴法，以金碌爲之，似古今觀音寶陁山狀。小景亦墨作平遠，皆李成法也，故東坡謂“晋卿得破墨三昧”。有《烟江叠嶂圖》、《房相宿因圖》，及《山陰陳迹》、《雪溪乘興》、《四明狂客》、《西塞風雨圖》、著色山水等圖傳於世。

　　①　“鄉”，書籍鋪本同，汲古閣本作“歸”。
　　②　“日”，書籍鋪本同，汲古閣本作“目”。明人曹學佺《蜀中廣記》卷一〇八《四庫全書》本）引《畫繼》亦作“目”。

卷第三

軒冕才賢

蘇軾　李公麟　米芾　晁補之　晁説之　張舜民
劉涇　蘇過　宋子房　程堂　范正夫　顏博文
任誼　米友仁　朱敦儒　廉布　李石

巖穴上士

林生　李甲　周純　高燾　僧德正　江參

軒冕才賢

蘇軾，字子瞻，眉山人。高名大節，照映今古。據德依仁之餘，游心兹藝。所作枯木，枝幹虬屈無端倪。石皴亦奇怪，如其胸中蟠鬱也。作墨竹，從地一直起至頂。或問："何不逐節分？"曰："竹生時何嘗逐節生耶？"雖文與可自謂："吾墨竹一派在徐州。"而先生亦自謂："吾爲墨竹，盡得與可之法。"然先生運思清拔，其英風勁氣來逼人，使人應接不暇，恐非與可所能拘制也。又作《寒林》，嘗以書告王定國曰："予近畫得

《寒林》，已入神品。"雖然，先生平日胸臆宏放如此。而蘭陵胡世將家收所畫《蟹》，瑣屑毛介，曲畏芒縷，無不備具，是亦得從心不逾矩之道也。米元章自湖南從事過黃州，初見公，酒酣，貼觀音紙壁上，起作兩行枯樹、怪石各一以贈之。山谷《枯木道士賦》云："恢詭譎怪，滑稽於秋毫之穎，尤以酒爲神，故其觸次滴瀝，醉餘嚬呷。① 取諸造物之爐錘，盡用文章之斧斤。"又《題竹石詩》云："東坡老人翰林公，醉時吐出胸中墨。"先生《自題郭祥正壁》亦云："枯腸得酒牙角出，肺肝槎牙生竹石。森然欲作不可回，寫向君家雪色壁。"則知先生平日非乘酣以發真興則不爲也。

　　龍眠居士李公麟，字伯時，爲舒城大族，家世業儒。父虛一，嘗舉賢良方正科。公麟熙寧三年登第，以文學有名于時。陸佃薦爲中書門下省刪定官，董敦逸辟檢法御史臺，官至朝奉郎。元符三年，病痹致仕，終於崇寧五年。學佛悟道，深得微旨，立朝籍籍有聲。史稱以畫見知于世，非確論也。平日博求鍾鼎古器，圭璧寶玩，森然滿家。以其餘力留意畫筆，心通意徹，直造玄妙。蓋其天才逸群，②舉皆過人也。士夫以謂鞍馬愈於韓幹，佛像追吳道玄，山水似李思訓，人物似韓滉，非過論也。尤好畫馬，飛龍狀質，噴玉圖形，五花散身，萬里汗血，覺陳閎之非貴，視韓幹以未奇。故坡詩云："龍眠胸中有千駟，不惟畫肉兼畫骨。"山谷亦云："伯時作馬，如孫太古湖灘水石。"謂其筆力俊壯也。以其耽禪，多交衲子。一

① "呷"，書籍鋪本、汲古閣本均作"呻"。黃庭堅《苏李畫枯木道士賦》作"申"，（見劉琳等校點《黃庭堅全集》之《黃文節公全集·正集》卷十二，四川大學出版社 2001 年版）。
② "天"，書籍鋪本、汲古閣本均作"大"。

日，秀鐵面忽勸之曰："不可畫馬，他日恐墮其趣。"於是翻然以悟，絕筆不爲，獨專意於諸佛矣。其佛像每務出奇立異，使世俗驚惑而不失其勝絕處。嘗作《長帶觀音》，其紳甚長，過一身有半。又爲呂吉甫作《石上臥觀音》，蓋前此所未見者。又畫《自在觀音》，跏趺合爪，而具自在之相，曰："世以破坐爲自在，自在在心不在相也。"乃知高人達士縱施橫設，無施而不可者。平生所畫不作對，多以澄心堂紙爲之，不用縑素，不施丹粉，其所以超乎一世之上者此也。郭若虛謂"吳道子畫今古一人而已"，以予觀之，伯時既出，道子詎容獨步耶！有《孝經圖》、《九歌圖》、《歸去來圖》、《陽關圖》、《琴鶴圖》、《憇寂圖》、《嚴子陵釣灘圖》、《山莊圖》、《卜居圖》，又有《虎脊天馬》、《天育驃騎》、《好頭赤》、《沐猴馬》、《欲驕馬》、《象龍馬》及《揩癢虎》等圖。一時名賢，俱留紀咏也。

　　襄陽漫士米黻，字元章，嘗自述云"黻即芾也"，即作芾。世居太原，後徙于吳。宣仁聖烈皇后在藩，其母出入邸中，後以舊恩遂補校書郎。自蔡河撥發爲太常博士，出知常州，復入爲書畫學博士，賜對便殿，擢禮部員外郎，以言罷知淮陽軍。芾人物蕭散，被服效唐人，所與游皆一時名上。嘗曰："伯時病右手後，余始作畫。以李常師吳生，終不能去其氣，余乃取顧高古，不使一筆入吳生。又李筆神采不高，余爲睛目面文骨木，自是天性，非師而能，惟作古忠賢像也。"又嘗與伯時論分布次第，作《子敬書練裙圖》，復作支、許、王、謝於山水間縱步，自挂齋室。又以山水古今相師，少有出塵格，因信筆爲之，多以煙雲掩映樹木，不取工細。有求者只作橫挂三尺。惟寶晉齋中挂雙幅成對，長不過三尺，標出乃不爲倚所蔽，人行過，肩汗不着。更不作大圖，無一筆關同、李成俗气。

然公字扎流傳四方，獨於丹青誠爲罕見。予止在利倅李驥元俊家見二畫：①其一紙上横松梢，淡墨畫成，針芒千萬，攢錯如鐵。今古畫松，未見此製。題其後云："與大觀學士步月湖上，各分韻賦詩，芾獨賦無聲之詩。"蓋與李大觀諸人夜游潁昌西湖之上也。其一乃梅、松、蘭、菊相因於一紙之上，交柯互葉而不相亂，以爲繁則近簡，以爲簡則不疏，太高太奇，實曠代之奇作也，乃知好名之士，其欲自立於世者如此。大觀乃元俊之族父，後歸元駿。

晁補之，字無咎，濟北人。元祐中爲吏部郎中，紹聖中謫監信州税，流落久之。張天覺當國，起知泗州，不累月，下世。有自畫山水《留春堂》大屏，上題云："胸中正可吞雲夢，盞裏何妨對聖賢。②有意清秋入衡霍，爲君無盡寫江天。"又題自畫山水寄人云："虎觀他年清汗手，白頭田畝未能閑。自嫌麥壠無佳思，戲作南齋百里山。"陳無已獨愛重其迹，亦嘗咏其扇云："前身阮始平，今代王摩詰。偃屈蓋代氣，萬里入咫尺。"無咎又嘗增添《蓮社》圖樣，自以意先爲山石位置向背，作粉本以授畫史孟仲寧，令傳模之。菩薩仿侯昱，雲氣仿吳道玄，天王、松石仿關同，堂殿、草樹仿周昉、郭忠恕，卧槎、垂藤仿李成，崖壁、瘦木仿許道寧，湍流、山嶺、騎從、韃服仿魏賢，③馬以韓幹，虎以包鼎，猿、猴、鹿以易元吉，鶴、白鷳、若鳥、鼠以崔白，集彼衆長，共成勝事。今人家往往摹臨其本，傳於世者多矣。

① "俊"，汲古閣本均作"駿"，此本僅最後一處作"駿"，同於書籍鋪本。
② "裏"，汲古閣本作"底"。
③ "魏"，書籍鋪本、汲古閣本均同。然畫史無魏賢，南唐後主李煜朝有衛賢，爲内廷供奉。長於樓觀殿宇、盤車水磨，被譽爲唐五代第一能手。

晁説之，字以道，少慕司馬溫公之爲人，自號景迂。未三十，東坡以著述科薦之。靖康初，自休致中召爲著作郎。後試中書舍人，兼東宮詹事。[①]建炎初政，以待制侍読而終。山谷嘗題其《雪雁》云：“飛雪灑蘆如銀箭，前雁驚飛後回盻。憑誰説與謝玄暉，[②]休道澄江靜如練。”又無咎《題四弟横軸畫》云：“黄葉滿青山，枯蒲净寒水。鳬雁下陂塍，牛羊散墟里。擔穫暮來歸，兒迎婦窺籬。虎頭無骨相，田野有餘思。”

張侍郎舜民，字芸叟，號浮休居士。紹聖入黨，貶均州，紹興初追復直學士。生平嗜畫，題評精確。雖南遷羈旅中，每所經從，必搜訪題識，東南士大夫家所藏名品，悉載録中。亦能自作山水，有自題扇詩云：“忽忽南遷不記年，二妃祠外橘洲前。眼昏筆戰誰能畫，無奈霜紈似月圓。”又題鄧正字家劉明復《秋景》，末句云：“我有故山常自寫，免教魂夢落天涯。”

劉涇，字巨濟，簡州人。熙寧六年進士中第，王安石薦爲經學所檢討。歷太學博士，因講詩爲諸生所服。後罷，諸生乞留，不報，終職方郎中。涇，米元章之書畫友也。善作林、石、槎、竹，筆墨狂逸，體製拔俗。予家藏其幅紙，所作竹葉，幾逼鍾、郭。今成都大智院法堂壁間有《松竹窠植》二，惜其歲久，將磨滅也。

蘇過，字叔黨，坡公之季子也。元祐中，公知杭州，叔黨年十九，預計偕。七年，公爲兵部尚書，任承務郎。後公謫英州，貶儋州，移廉、永二州，叔黨皆侍行。叔父欒城公每稱其

孝。平生禁錮僅三十年，晚除中山倅而卒。善作怪石、叢篠，咄咄逼翁。坡有《觀過所作木石竹三絶》，以爲"老可能爲竹寫真，小坡解與竹石傳神"者是也。[①]　晁以道志其墓亦云："書畫之勝，亦克肖似其先人。"又時出新意作山水，遠水多紋，依巖多屋木，皆人迹絶處，並以焦墨爲之，此出奇也。

宋子房，字漢傑，鄭州滎陽人。少府監選之子，復古之猶子也。官至正郎。坡公跋其畫，謂："不古不今，稍出新意，若爲之不已，當作著色山也。"又云："觀士人畫，如閲天下馬，取其意氣所到。乃若畫工，往往只取鞭策、皮毛、槽櫪、芻秣，無一點俊發，看數尺許便卷。漢傑真士人畫也！"又云："假之數年，當不減復古也。"初，崇、觀盛時，大興畫學，予大父中書公見其《江皋秋色圖》，甚珍愛之，首薦爲博士。然其人乃賢胄子，不獨以畫取也。所著《畫法六論》，極其精到。

程堂，字公明，眉人。舉進士，爲駕部郎中。善畫墨竹，宗派湖州。出湖州之門者，獨公明入室也。好畫鳳尾竹，其稍極重，作回旋之勢，而枝葉不失向背。又登峨眉山，見菩薩竹有結花於節外之枝者，茸密如裘，即寫其形於中峰乾明寺僧堂壁間，儼如生也。又象耳山有苦竹、紫竹、風竹、雨竹，好事者已刻之石。成都笮橋觀音院亦有所畫竹，且題絶句云："無姓無名逼夜來，院僧根問苦相猜。携燈笑指屏間竹，記得當年手自栽。"又能作園蔬，嘗見《紫芥》、《紫茄》二軸，奪真也。

范正夫，字子立，潁昌人。文正公之諸孫，德孺之子也。

① "石"，書籍鋪本有此字，諸本皆無，此句衍一字。《觀過所畫枯木竹石三首》作"小坡今與石傳神"，其注亦稱有"與石"、"與竹"兩種版本，參見(清)王文誥輯注、孔凡禮點校，《蘇軾詩集》卷四三，中華書局1982年版。

長於水墨雜畫，標格高秀。予家與之同居溹水，多藏其得意之作，如《訪戴圖》、《脊令圖》、《竹石圖》，寄興清遠，真士人筆也！惜乎以名家高才而知鳳翔，還鄉，適虜人屠城，死之。

顏博文，字持約，德州人。政和八年嘉王榜登甲科。長於水墨，宇文季蒙龍圖家有橫披《十六羅漢》，其筆法位置如伯時，但意韻差短耳。陳去非《次何文縝題所作墨梅三絕》云："窗前光景晚清新，半幅溪藤萬里春。從此不貪江路遠，勝拼心力喚真真。""奪得斜枝不放歸，倚窗乘月看熹微。墨池雪嶺春俱好，付與詩人說是非。""未央宮裏紅杏，羯鼓三聲打開。大庾嶺頭梅萼，管城呼上屏來。"非此畫不稱此詩也。初，持約與王寀厚善。寀敗，持約方退朝，聞之，即馳馬還家，閉關拒人，盡焚與寀平生往來牋記詩文之類，於是獨免。

任誼，字才仲，宋復古之甥也。嘗為協律郎，後通判澧州，適丁亂離，鍾賊反叛，為群盜所殺。平日凡所經歷江山佳處，則舐筆吮墨，輒成圖軸，仿佛籠淡，清潤可喜。邵澤民為春官，才仲正在太常，與之同部，相好甚密。今其家富有才仲手迹，有《南北江山圖》、《平蕪千里圖》、《四更山吐月圖》、《唐功臣圖》、《斗山烟市圖》、《松溪深日圖》。又取平生所見蘭花數十種，隨其形狀，各命以名，如《杏梁歸燕》、《丹山翔鳳》之類，皆小字隸書記其所見之處，邵氏名曰"香圃"。其隸古勁，學中郎也。

米友仁，元章之子也。幼年，山谷贈詩曰："我有元暉古印章，印刓不忍與諸郎。虎兒筆力能扛鼎，教字元暉繼阿章。"遂字元暉。元章當置畫學之初，召為博士，便殿賜對，因上友仁《楚山清曉圖》。既退，賜御書畫各二軸。友仁宣和中

爲大名少尹。天機超逸，不事繩墨，其所作山水，點滴煙雲，草草而成，而不失天真，其風氣肖乃翁也。每自題其畫曰"墨戲"。被遇光堯，官至工部侍郎、敷文閣直學士，日奉清閑之燕。方其未遇時，士大夫往往可得其筆，既貴，甚自秘重，雖親舊間亦無緣得之，衆嘲曰："解作無根樹，能描濛鴻雲。如今供御也，不肯與閑人。"後享年八十，神明如少壯時，無疾而逝。

朱敦儒，字希真。少從陳東野學，嘗賦古鏡云："試將天下照，萬象總分明。"東野奇之。紹興間，御史明橐宣諭廣東，被旨訪求遺逸。是時，希真放浪江湖間，自江西避亂晉康，橐遂以應詔命。初品官，召赴闕登對，改官，入館爲郎，出爲浙東憲。秦檜當國，有攜希真畫山水謁檜，檜薦于上，頗被眷遇。與米元暉對御輒畫，而希真恥以畫名，輒退避不居也。故常告親友曰："吾非善畫者，所畫多出錢端回之手。"其實非也。

廉布，字宣仲，山陽人。妙年登科，官至武學博士，以聯貴姻坐累，遂廢終身。後居紹興，既絕仕宦之念，專意繪事，山水林石，種種飄逸。師東坡，幾於升堂也。其子頗得家法。今有圖軸傳于世。

李石，字知幾，資州人。少負才名。既登第，以趙逵莊叔左史之薦，任太學博士。直情徑行，不附權貴，遂不容于朝。出主石室，就學者其合如雲，至閩越之士萬里而來，刻石題諸生名幾千人。蜀學之盛，古今鮮儷也！今倅成都，醉吟之餘，時作小筆，風調遠俗。蓋其人品既高，雖游戲間，而心畫形矣。

巖穴上士

杭士林生,作江湖景,蘆雁水禽,氣格清絕。米老謂:"唐無此畫,可並徐熙,在艾宣、張涇、寶覺之右。"人罕得之。

李甲,字景元,自號華亭逸人。作逸筆翎毛,有意外趣,但木柯未佳耳。坡題其《喜鵲圖》云:"聞説神仙郭恕先,醉中狂筆勢瀾翻。百年牢落何人繼?只有華亭李景元。"又晁無咎《題周兼彥所收李甲畫三絕》,《鵲》云:"上林花妥逐鶯飛,愁絕江南雪裏時。嗾喈何須旁簹喜,毷毢相對兩寒枝。"《雁》云:"網羅無限稻梁微,①隣爾冥冥亦庶幾。②戲鴨眠鳧滿中汜,衡陽無意更南飛。"《鴨》云:"急風吹雪滿汀洲,近臘淮南憶倦游。小鴨枯荷野艇冷,去年今日凍高郵。"

周純,字忘機,成都華陽人。後依解潛,久留荊楚,故亦自稱楚人。少爲浮屠,弱冠游京師,以詩畫爲佛事,都下翕然知名。士大夫多與之游,而王寀輔道最與相親。後坐累,編管惠州,不許生還。適鄰郡建神霄宮,本路憲舊知其人,請朝廷赦能畫人周純來作繪事,從之,於是憑藉得以自如。其山水師思訓,衣冠師凱之,佛像師伯時,又能作花鳥、松竹、牛馬之屬,變態多端,一一清絕。畫家於人物必"九朽一罷",謂先以土筆撲取形似,數次修改,故曰"九朽";繼以淡墨,一描而成,故曰"一罷"。罷者,畢事也。獨忘機不假乎此,落筆便成,而氣韻生動。每謂人曰:"書畫同一關捩,善書者又豈先

① "梁",書籍鋪本、汲古閣本俱作"梁"。"微",書籍鋪本同,汲古閣本作"肥"。晁無咎《雞肋集》卷二十一《題周廉彥所收李甲畫三首》作"梁""微"《四庫全書》本,下同。

② "隣",書籍鋪本同,汲古閣本作"憐"。晁無咎《雞肋集》卷二十一《題周廉彥所收李甲畫三首》作"憐"。

朽而後書耶?"此蓋卓識也。初,宋未敗,會朝士,大尹盛章在
焉,謂忘機曰:"子能爲我作圖梅,狀'遙知不是雪,爲有暗香
來'之意乎?"忘機曰:"此臨川詩,須公自有此句,我始爲之。"
盛恨甚。未幾,宋敗,而盛猶爲京尹,故忘機被禍獨酷。

　　高燾,字公廣,沔州人。自號三樂居士。作小景自成一
家,清遠淨深,一洗工氣。眠鴨浮雁,衰柳枯桴,最爲珍絕。
篆隸飛白,一一造妙。

　　僧德正,信州人。宣和郎官徐兢明叔之兄,紹興侍從徐
林穉山之弟。登科爲平江教官,棄而出家。是日即敕往江州
圓通寺,開堂拈香,爲三世諸佛。於是其徒不容,棄去。居廬
山南叠石庵,服漆辟穀。閩淮名山,意往無礙。凡登山臨水,
即橫笛自娛。後入蜀,其兄陰遣人僞作其徒,賷齎金帛,牽挽
而歸。過叙州宣化縣,久留樊賓少卿家,作《峨眉圖》,山水人
物,種種清高。初登峨眉時,煉指供佛,兩手止餘四指,粗可
執筆,而畫意自足。其松石人物,專學龍眠。遇興伸紙揮毫,
頃刻而成。貴勢或求之,絕不與。

　　江參,字貫道,江南人。長於山水。形貌清癯,嗜香茶以
爲生。初以葉少蘊左丞薦於宇文湖州季蒙,今其家有《泉石
五幅圖》一本。筆墨學董源,而豪放過之。季蒙欲多取其畫,
而貫道忽被召去,止得此圖,居以爲慊。後劉季高侍郎再寄
《江居圖》一卷,作無盡景,始少慰意。當貫道被召時,尚書張
如瑩知臨安,貫道既到臨安,即有旨館於府治,明當引見。是
夕殂,信有命也。

卷第四

搢紳韋布

劉明復　蔣長源　鄢陵王主簿　李世南　趙宗
閔　薛判官　倪濤　文勛　劉延世　王持　王
利用　靳東發子咏　魏燮　李昭　李頎　陳直躬
朱象先　張無惑　眉山老書生　何充　雍秀才
章友直　黃斌老　黃子舟　劉明仲　黃與迪
楊吉老　成子　張遠　張明　王元通　喬仲常
孔去非　閭丘秀才　劉松老　王逸民　馮久照
劉履中　劉真孺　李皓　張嗣昌　連鰲　任粹
楊補之　雍巘

劉明復，[①]爲直龍圖閣。師李成，特細秀，作松枝而無向
背，荊楚秀甚。浮休有《鄧正字宅見劉明復所畫麓山秋景》五
十六言云："洛陽才子見長沙，自識中丹鬢未華。文武全才皆
不試，丹青妙筆更誰加。老杉列在皇堂上，小景將歸學士家。

① 底本"劉明復"前有"劉明復"三字，單獨作一行，於體例不符，删。書籍鋪
本同。

我有故山常自寫，免教魂夢落天涯。”

蔣長源，字永仲，官至大夫。作着色山水，山頂似荆浩，松身似李成，葉取真松爲之，如靈鼠尾，大有生意。石不甚工。作凌霄花纏松，亦佳作。

鄢陵王主簿，未審其名，長於花鳥。東坡有《書所畫折枝》二詩，其一云：“論畫以形似，見與兒童鄰。爲詩必以詩，定知非詩人。詩畫本一律，天工與清新。邊鸞雀寫生，趙昌花傳神。如何此兩幅，疏淡含精匀。誰言一點紅，解寄無邊春。”二云：“瘦竹如幽人，幽花如處女。低昂枝上雀，搖蕩花間雨。雙翎決時起，衆葉紛自舉。可憐采花蜂，清蜜寄兩股。若人富天巧，春色入毫楮。懸知君能詩，寄聲求妙語。”

李世南，字唐臣，安肅人。明經及第，終大理寺丞。嘗與晁無咎同試諸生，無咎有求橫幅長篇，又有題扇詩，蓋長於山水也。東坡亦嘗題其《秋景平遠》云：“人間斤斧日創夷，果見龍蛇百尺姿。不是溪山曾獨往，何人解作挂猿枝？”“野水參差落漲痕，疏林敧倒出霜根。浩歌一棹歸何處？家在江南黄葉村。”予嘗見其孫皓云：“此圖本寒林障，分作兩軸：前三幅盡寒林，坡所以有‘龍蛇姿’之句；後三幅盡平遠，所以有‘黄葉村’之句。其實一景，而坡作兩意。”又“浩歌”字，雕本皆以爲“扁舟”，其實畫一舟子，張頤鼓枻，作浩歌之態，今作“扁舟”，甚無謂也。

趙宗閔，爲尚書郎。山谷載銅官僧舍《墨竹》一枝，筆勢妙天下，爲作小詩云：“省郎潦倒今何處？敗壁風生雙竹枝。滿世閻劉專翰墨，誰爲真賞拂蛛絲？”又云：“獨來野寺無人識，故作寒崖雪壓枝。想得平生藏妙手，只今猶在鬢成絲。”

薛判官者，不得其名。浮休題其所作《秋溪烟竹》云“深

墨畫竹竹明白，淡墨畫竹竹帶烟。高堂忽爾開數幅，半隱半見如自然"者是也。

倪濤，字巨濟，宣和間爲都司。一日訪其友，戲畫三蠅壁間，自題云："何人刻獼猴，老眼覷荆棘。不如丹青手，快意風雨疾。我窮坐詩豪，九鼎扛筆力。偶然一點污，著紙生羽翼。千言走蚍蜉，寧爲寸紙逼。還當寫君詩，十襲同藏冪。"今李文正之孫有所畫蜥蜴、蝀蟾，甚佳。

文勖，字安國，元祐末作太府寺丞、福建漕。東坡跋其畫扇云："道子畫西方變相，觀者如堵；作佛圓光，風落電轉，一揮而成，嘗疑其不然。今觀安國作方界，略不杼思，乃知傳者之不謬。"

劉延世，公是先生之猶子也，少有盛名。元祐初，游太學，不得志，築堂業講，名曰"抱甕"。嘗作墨竹，題詩云："酷愛此君心，常將墨點真。毫端雖在手，難寫淡精神。"又云："靜室焚香盤膝坐，長廊看畫散衣行。"趣尚之高，有如此者。

王冲隱，名持，字正叔，長安人。長於翎毛，學崔白。今顏魯公《鹿脯帖》後有題跋，妙於筆法，蓋其人也。嘗於邵氏見《竹棘》《雪禽》二軸，極清雅。上題云："正叔爲伯起作，崇寧甲申。"伯起名振，其兄也。

王利用，字賓王，潼川人。舉進士，終夔憲。書畫皆能，光堯皇帝頗愛其書，畫則山水，長於人物，精謹而已，不及其書也。

靳東發，字茂遠，其高祖太尉，即射撻覽者，官止叙倅。其性多能，尤工畫藝，人目之爲"靳百會"。近世畫手，少作故事人物，頗失古人規鑒之意。茂遠獨集古今諫諍百事以爲圖，號《百諫圖》，誠可尚者。

咏，字少張，其子也，今主簿于郫。長於山水，尤爲多能，蓋其出藍之青也。

魏燮，字彥密，北人。長於水墨雜畫。光堯見之，喜動天顏，遂除浙西參議。

李昭，字晋傑，鄆城人。李文靖之曾孫，蔡文忠公曾外孫也。以恩科仕江州德化尉。長於墨竹，自云："他人以蕭疏爲能，余以重密爲巧。吾之墨竹一派，不讓湖州。"又善墨花小筆，亦能山水，學范寬，篆尤精，學《三墳記》也。紹興間死於江南。

李頎秀才，善畫山，嘗以兩軸並詩上東坡，東坡次其韻答之："平生自是個中人，欲向漁舟便寫真。詩句對君難出手，雲泉勸我早收身。年來白髮驚秋速，長恐青山與世新。從此北歸休悵望，囊中收得武陵春。"

陳直躬，高郵人也。坡有題所畫《雁》二詩，云"野雁見人時，未起意先改。君從何處看，得此無人態"者是也。而無咎集中有《和蘇翰林題李甲畫雁》二首，乃用此韻，不知何謂也。

朱象先，字景初，松陵人，馳名紹聖、元符間。坡跋其畫云："能文而不求舉，善畫而不求售，文以達吾心，畫以適吾意而已。"以其不求售也，故得之自然，世亦罕見，不知其所長也。

張無惑，山人也。善畫山水。浮休贈詩云："西征已度故關山，秋雨霖零路屈盤。受盡艱辛心不足，解程又展畫圖看。"

眉山老書生，不得其名。作《七才子入關圖》，山谷謂人物亦各有意態，以爲趙雲子之苗裔。摹寫物象漸密，而放浪閑遠則不逮也。

何充秀才，不知何許人，能寫貌。坡有贈詩云："問君何苦寫我真，君言好之聊自適。"

雍秀才，不知何許人。坡有咏所畫《草蟲八物》詩。詩意每一物譏當時用事者一人，如"升高不知回，竟作拈壁枯"，以比介甫；"初來花爭妍，倏去鬼無迹"，以比章惇。今詩與畫俱刊石流傳于世。又作畫《捕魚圖贊》，載集中。

章友直，字伯益。善畫龜蛇，以篆筆畫，頗有生意。又能以篆筆畫棋盤，筆筆相似。

黃斌老，不記名，潼川府安泰人，文湖州之妻侄也。登科嘗任戎倅，適山谷貶戎州，與定交，且通譜。善画竹，山谷有咏其《橫竹》詩。又《謝斌老送〈墨竹〉十二韻》云："吾子學湖州，師逸功已倍。預知更入神，後出遂無對。"

黃彝，字子舟，斌老之弟。其名字初非彝與子舟也，山谷以其尚氣，故取二器以規之。自後折節遂爲粹君子。舉八行，終朝郎、郡倅。山谷用贈斌老韻《謝子舟爲余作〈風雨竹〉》兩篇，前篇云："歲寒十三本，與可可追配。"後篇云："森削一山竹，牝牡十三輩。① 誰言湖州没，筆力今尚在。"而與可每言所作不及子舟。

劉明仲，善作竹，山谷爲作《墨竹賦》。

黃與迪，善墨竹。山谷《次韻謝與迪所作竹五幅》云："吾宗墨修竹，心手不自知。"但不知爲何人，任子淵詩注亦不及之。

楊吉老，文潛甥也。文潛嘗云："吾甥楊吉老本不好畫

① "牝牡十三輩"，各本均同。考黃庭堅原詩見《黃文節公全集·正集》《再用前韻咏子舟所作竹》卷三作"壯士十三輩"。

竹，一旦頓解，便有作者風氣，揮灑奮迅，初不經意，森然已成，愜可人意。其法有未具，而生意超然矣。”無咎亦有《贈文潛甥克一學與可畫竹》詩。克一，吉老字也。

成子，不得其名。山谷詩云：“成子寫浯溪，下筆便造極。”徐師川亦有《成生畫山水歌》云：“成子貌古心亦古，造化爲工筆端取。玄冬起雷夏造冰，翻手爲雲覆手雨。”

張遠，字行之，太原榆次人。本士人，隱居山間。政和中有河東漕宋姓者，親訪其廬，邀致公署，令畫絹八幅。遠請屏去左右，且約漕無相見，獨與弟子郝士安評議。酣寢數日，忽起，下筆頗窮天真。兩幅不如意，遂焚之，以六幅與宋。宋大喜，贈送甚厚，高謝還廬。

張明，其姪也，亦以山水擅名，比季父則差肩矣。

王元通，以字稱，工山水，滄州人也，師李成。爲人豪逸自負，每畫竟，輒大呼“奇奇”數聲，乃得意筆也。

喬仲常，河中人，工雜畫，師龍眠。圍城中思歸，一日，作《河中圖》贈邵澤民侍郎，至今藏其家。又有《龍宮散齋》手軸、《山居羅漢》、《淵明聽松風》、《李白捉月》、《玄真子西塞山》、《列子御風》等圖傳于世。

孔去非，汝州寧極先生之後也。長於小筆，清雅可玩。尤工草蟲，作蟻、蝶、蜂、蟬、竹雀甚可觀。生平極留意於此，凡翹蠕飛動之物，必募小兒求之，搜索無遺，以類置其翅羽冊葉中，按形爲之，纖悉畢具。

閭丘秀才，江南人，不記名。長於畫水，無所宗師，自成一家。嘗畫五岳觀壁。凡作水，先畫浪頭，然後畫水紋，頃刻而成，驚濤洶涌，勢欲掀屋。

劉松老，字榮祖。書學元章，畫師東坡。成都李才元家

有四軸山水，上有印文云"巨濟震子名松老者"八字，可見其高怪不隨俗也。成都《佛掌骨記》，實榮祖筆，特借米老名耳。予見此本在張恭州彌明家，後歸一豪族，價三十萬，非真物也。

王逸民，字逸民，永康導江人。初爲僧，名紹祖。詩畫俱仿周忘機，而氣韻懸絕也。生平頗負氣①，政和間改德士，則云"我生不背佛而從外道"，取祠部焚之，自加冠巾。學山谷草書，亦美觀。

馮久照，字明遠，汾州人也。少游太學，兵亂入蜀，寓居渠州。其山水初頗繁冗，後因郭熙之孫游卿來爲太守，盡以其家學傳之，遂一變。趙相鼎與之有太學之舊，薦於川路監司，由是益得名。

劉履中，字坦然，汴人也，寓遂寧靈泉山趾。壁傳人物，筆勢雄特。今遂寧后土祠殿廡內外盡出其手。仙佛圖軸亦其所長，但作故事人物未脫工氣也。

劉銓，字真孺，成都人，察院潛卿之族也。家本豪富，性好畫。所居對聖壽寺，寺多唐蜀名迹，真孺終日諦玩，至忘飲食，久而自能。所畫山水多以布紋印科葉者，唐舊製，蓋得於壁間也。尤精佛像，描墨成染，與李道明無異，清勁則過之。

李皓，字雲叟，唐臣孫也。避亂入蜀，居成都。其所作山水，取前輩成樣合而爲一，故能美觀，一時翕然稱之。

張昌嗣，字起之，與可之外孫也，筆法既有所授。每作竹，必乘醉大呼，然後落筆。不可求，或強求之，必詬罵而走。然有愧宅相者，於攢三聚五太拘拘耳。

① "生平"，書籍鋪本同，汲古閣本作"平生"。

　　連鰲，字仲舉，吉州人，自號石臺居士。精於長短句。工畫魚，幾於徐白。紹興間人。

　　任粹秀才，仲之姪，能作著色山。

　　楊補之，字無咎，洪州人。長於水墨人物，祖伯時。今年七十矣，自號逃禪老人。

　　雍巘，字幼山，興元人。善山水，作巖崖枯木、雲氣墨梅尤佳。舉進士，屢免。

卷第五

道人衲子

甘風子　王顯道　李德柔　三朵花　羅勝先
李時澤　楊大明　寶覺　真慧　惠洪　妙善
仲仁　道臻　道宏　法能　智平　祖鑒　虛己
覺心　智源　智永　真休

世冑婦女宦者附

宋莊　賈公傑　郭道卿　郭游卿　高大亨　錢
端回　李景孟　邵少微　李元崇　王會　李蕃
崇德郡君　和國夫人　文氏　女煎　艷艷　陳
經略婦　魏觀察　任源

道人衲子

甘風子，關右人。陽狂垢污，恃酒好罵，落泊於廛市間。
酒酣耳熱，大叫索紙，以細筆作人物頭面，動以十數，然後放
筆如草書法，以就全體，頃刻而成，妙合自然。多畫列仙之

流，題詩其後。傳觀既畢，往往毀裂而去。好事者藏匿，僅存一二。豪富求之，唾罵不與。或經年不落一筆，故流傳於世者極少。一日，忽別素與游者，歸則薰浴題頌，擲筆而逝。

王顯道，漢州人。本餅師，後學道。專心畫龍，格製雄壯。今成都三井觀三寶院有畫壁存。

李德柔，駕部員外郎宗固孫也。宗固，景祐中良吏，嘗守漢州。有道士尹可元精練善畫，以遺火得罪當死，君緩其獄，會赦獲免。時可元年八十一，自誓且死，必爲李氏子以報。可元既死二十餘年，而宗固子世昌之婦夢可元入其室，而生德柔，[①]且名蜀孫。幼而善畫，長讀《莊》《老》，喜之，遂爲道士，賜號妙應。其寫真妙絶一時，坡贈詩云："千年鼻祖守關門，一念還爲李耳孫。香火舊緣何日盡，丹青餘習至今存。"

三朵花，房州人。許安世通判其州，以書遺坡，謂"吾州有異人，常戴三朵花，莫知其姓名，郡人因以'三朵花'名之。能作詩，皆神仙意，又能自寫真"。坡作詩曰："畫圖要識先生面，試問房陵好事家。"

眉山道士羅勝先，自號雲和山長。善山水，有古意，然布置景物，多越嶲、夜郎所見。蓋其人善地里，遍歷諸山，所以曲盡形勢。又多作雨餘螮蝀，可观。

李時澤，遂寧人。初爲僧，受業于成都金地院，因李驚顯夫喪其子京師，顯夫親往迎喪，拉與同行，自是熟游中原，多觀古壁。見武洞清所畫羅漢，豁然曉解，得其筆法。兵亂歸蜀，即以畫名。圓悟住昭覺日，大殿既成，命畫十六羅漢及文殊、普賢、藥師菩薩等像，見存。

① 原文爲"得"，徑改。

　　楊大明，字民瞻，號至樂子。關中將家，棄蔭走方外。善
畫龜蛇，今丈人山道院藏經閣後壁有所作龜蛇，廣丈餘，最雄
傑。嘗爲之枭蔡迨肩吾作息龜，龜之六藏，畫者止能爲神屋
而已，而其妙處，頭爪皴皵見於殼間，鼻竅深潤，觀者疑眞
息也。

　　寶覺和尚，翎毛蘆雁不俗。嘗畫一鶴，王安上純甫一見
以謂薛稷筆，取去。元章《畫史》屢稱其能。

　　杭僧眞惠，①畫山水佛像，近世佳品；翎毛林木，有江南
氣象。米老嘗見其本，牛形似虎也。

　　惠洪覺範，能畫梅竹。每用皂子膠畫梅於生絹扇上，燈
月下映之，宛然影也。其筆力於枝梗極遒健。

　　妙喜師，②長寫貌。嘗寫御容，坡贈詩云：“天容玉色誰
敢畫，老師古寺晝閉房。夢中神授心有得，覺來信手筆已忘。
幅巾常服儼不動，孤臣入門涕自滂。元老侑坐鬢眉古，虎臣
侍立冠劍長。”

　　仲仁，會稽人，住衡州花光山。一見山谷，出秦、蘇詩卷，
且爲作梅數枝，及《煙外遠山》，山谷感而作詩記卷末：“雅聞
花光能墨梅，更乞　枝洗煩惱。寫盡南枝與北枝，更作千峰
倚晴昊。”又見其《平沙遠水》，題云：“此超凡入聖法也。每率
此爲之，當冠四海而名後世。”又題橫卷云：“高明深遠，然後
見山見水，蓋關同、荊浩能事。花光懶筆，磨錢作鏡所見耳。”

　　道臻，嘉州石洞講師也，能墨竹。山谷贈序云：“道臻刻
意尚行，自振於溷濁之波，故以墨竹自名，然臻過與可之門而

　　①　“惠”，標目作“慧”，書籍鋪本同，汲古閣本標目和正文均作“慧”。
　　②　“喜”，標目作“善”，書籍鋪本和汲古閣本均同。《蘇軾詩集》卷一五作《贈
寫御容妙善師》。

不入其室也。”

道宏，峨眉人，姓楊，受業于雲頂山。相貌枯瘁，善畫山水、僧佛。晚年似有所遇，遂復冠巾，改號龍巖隱者。其族甚富，宏不復顧，止寄迹旅店，惟一空榻，雖被襆之屬亦無有。每往人家畫土神，其家必富，畫貓則無鼠，往往言人心事輒符合。族婦烹魚，宏命留食。既去，其侄不知，輒先嘗。宏歸，視魚云：“此竊食之餘也。”婦方隱諱，侄遂吐出先嘗於地。又凡如厠，必出郭五里外，鄉人怪訝，每隨而窺之，既就溷，則無復便利，但立語再四而出。此皆奇異者。後竟坐化店中，八十餘。成都正法院法堂有所畫高僧。

法能，吳僧也。作《五百羅漢圖》，少游爲之記云：“昔戴逵常畫佛像，而自隱於帳中，人有所否臧，輒竊聽而隨改之，積年而就。”意法能研思，亦當若此，非率然而爲之，決也。雖然，少游獨能察人之畫，而不退思其作記時耶？

智平，成都清涼院僧也，善畫觀音。南商毛大節得其像以歸，過海，風浪大作，開展懇祈，光相忽現，如大月輪，長久之間，已數千里。侯溥賢良載之《觀音儀》中。今水陸院普賢閣所畫像，其徒虛己作水石，見存。

祖鑒，成都僧，住不動尊院。師智平畫觀音，今大慈超悟院佛殿有十觀音。又於邛州鳳凰山畫觀音，一日，忽現五方圓相。直閣計敏功爲作《瑞像記》，見存。

虛己，成都柏林院僧。善山水，有圖軸傳世。今白馬院僧慧琳，本仕族，多蓄圖書，尊尚士大夫。入慈藍者，以爲稅鞅之所，翻香煮茗，終日蕭然，不知身在囂塵中也。有虛己《雪障》及《山水》二圖，甚佳。

覺心，字虛靜，嘉州夾江農家，甚富。少好游獵，一日，縱

鷹犬，棄妻子出家，游中原，作《從犢圖詩》。孔南明、崔德符見而愛之，招來臨汝，連住葉縣東禪及州之天寧、香山三大刹。兵亂還蜀，邵澤民、劉中遠兩侍郎復喜之，請住毗盧，凡十八年。初作草蟲，南僧稱爲“心草蟲”。後因宣和待詔一人，因事藏匿香山，心得其山水訣，一日千里。陳澗上稱之曰：“虛靜師所造者，道也。放乎詩，游戲乎畫，如烟雲水月，出没太虛，所謂風行水上自成文理者也。”陳去非亦稱其詩無一點僧氣。

　　智源，字子豐，遂寧人。傳法牛頭山。攻雜畫，尤長於人物、山水。嘗見《看雲圖》，畫一高僧，抱膝而坐石岸，昂首佇目，蕭然有出塵之姿，使人敬仰。不暇風格，其忘機之亞歟？

　　智永，成都四天王院僧。工小景，長於傳模，宛然亂真，其印湘之匹亞歟？初，宇文季蒙龍圖喜其談禪，欲請住院，永牢辭曰：“智永親在，未能也。”於是售己所長，專以爲養，不免狥豪富廛肆所好。今流布於世者，非其本趣也。嘗作《瀟湘夜雨圖》上邵西山，西山即題云：“嘗擬扁舟湘水西，蓬窗剪燭數歸期。偶因勝士揮毫處，卻憶當年夜雨時。”西山既咏詩，問永云：“前輩曾有此詩否？”永因誦義山《問歸篇》，西山矍然，亟取詩以歸。翌日，乃復改與之：“曾擬扁舟湘水西，夜窗聽雨數歸期。歸來偶對高人畫，卻憶當年夜雨時。”深恐多犯前人也。

　　真休，漢嘉僧也，山谷所與游清閑居士王朴之子。善模榻人物，如真。今見存。

世胄婦女宦者附

宋莊，字臨仲，漢傑之孫也。其於山水，氣韻得家法，但

筆未老耳。本難列於世胄，以世胄無可爲冠者，故屈而冠之。

賈公傑，字千之，文元公昌朝諸孫，侍郎炎之子也。學馬賁，而標格過之。又作佛像，極精細，衣縷皆描金而不俗。官至半刺而終。

郭道卿，字仲常；游卿，字季能：熙之諸孫也。皆爲郡守，頗有家學，仍善畫馬，其筆法真季孟也。今成都正法、保福兩院有壁，傳《寖植湖灘》與《渡水齕草》、《帶鴉病馬》等迹。遂寧官圃中，亦有松鹿石竹見存。

高大亨，字通叟，宣仁聖烈之族。公字行也，以所降出身告，誤爲大亨，故止名大亨。長於山水。澤民邵侍郎嘗邀致于家，同郭季能兄弟合手畫圖障。後卒于瀘。

錢端回，戚里人也，善寫平遠。朱希真每借其名自諱，曰：“敦儒非善畫者，皆出端回手也。”

李景孟，字仲淳。善畫馬，其於圖軸鑒別精確。蓋中原故家，聞見之多也。

邵少微，字叔才，澤民侍郎之子也。放曠不羈，不樂從宦。初爲馬曹，不一月棄官。去則取補官敕牒，盡畫飛潛走伏之物，已乃抵於地，遂致終身焉。筆墨草具而有餘意。眉倅廳壁有《烟林寖石》，對宋頤仲所作《松石》，皆存。

李元崇，字季姚，文正公裔，無盡之甥也。官止縣令。生平好畫成癖，因自能之。師范寬，清潤可喜，尤工雪景。士友求之，欣然下筆，頃刻而就，未嘗作難，此其所長也。

王會，字元叟，端明公之長子，今爲朝請大夫。工花竹翎毛，頗拘院體，蕊葉枝莖，嘴爪毛羽，窮極精細，不遺毫髮也。

李蕃，字元翰，成都人，才元之曾孫也。李氏世以書鳴，蕃得其家學，轉而爲畫，種種能之。寶相院門天王二壁，實出

其手,全體聖壽寺范瓊樣,但蕃不善布色,以俗工代之,反晦其所長耳。後十年,又用青城山長生觀門龍虎君樣,翻天王二壁于青蓮院門,且自傅彩,遂勝於前也。

　　朝議大夫王之才妻崇德郡君李氏,公擇之妹也。能臨松竹木石,見本即爲之,卒難辨。又與可每作竹以貺人,一朝士張潛,迂疏修謹,作紆竹以贈之,如是不一。又作一橫絹丈餘著色偃竹,以貺子瞻,過南昌,山谷借而李臨之。後數年,示米元章於真州。元章云:“非魯直自陳,不能辨也。”作詩曰:“偃蹇宜如李,揮毫已逼翁。衛書無遺妙,琰慧有餘工。熟視疑非筆,初披颯有風。固藏惟謹鑰,化去或難窮。”山谷亦有題姨母李夫人《墨竹》《偃竹》及《墨竹圖》歌詩,載集中。

　　和國夫人王氏,顯恭皇后之妹,宗室仲輗之室也。善字畫,能詩章,兼長翎毛。每賜御扇,即翻新意,仿成圖軸,多稱上旨,一時宮邸珍貴其迹。

　　文氏,湖州第三女,張昌嗣之母也,居郫。湖州始作《黃樓障》,欲寄東坡,未行而湖州謝世,遂爲文氏盦具。文氏死,復歸湖州孫,因此二家成訟。文氏嘗手臨此圖於屋壁。暮年盡以手訣傳昌嗣,今昌嗣亦名世矣。

　　章友直之女煎,能如其父,以篆筆畫棋盤,筆筆相似。

　　任才仲妾艷艷,本良家子,有絕色,善著色山。才仲死鍾賊,不知所在。

　　陳暉晦叔經略子婦桐廬方氏,作梅竹,極清遠。又臨《蘭亭》,并自作草書,俱可觀。

　　魏觀察者,政、宣之宦寺也,[①]善畫墨竹。嘗被旨來衛

　　① “宦”,原作“官”,據書籍鋪本和汲古閣本改。

州，起御前竹。入林竹中，有籠中飛鳥名遏濫堆，能歌《六
么》。遂呼其主問之，主人年已七十矣，云："初教時以木匣束
其身，每五鼓，吹其脣作腔，筆管敲拍以警其睡，如是五六年
方能之。前後凡數十，獨無此之慧者。"強欲求之，不可；以貨
取之，不可；以官酬之，又不可。遂封其籠以黃帕，翁不敢近，
自撲于地而死。

　　任源，字道源，自號真常子，政、宣宦者，死於紹興間。作
枯木怪石，又作小景，粗可觀。

卷第六

仙佛鬼神

劉國用　陳自然　于氏　雷宗道　能仁甫　費
宗道　成宗道　吉祥　司馬寇　楊傑　鄭希古
張通

人物傳寫

李士雲　程懷立　朱漸　朱宗翼　徐確　劉宗
道　杜孩兒

山水林石

燕文季　陳用之　王可訓　李明　池州匠　蔡
視①　李宗晟　兼至誠　賀真　寧濤　寧久中

① "視"，正文作"規"，書籍鋪本同此。謝逸《四庫全書》本《溪堂集》卷一有
《觀蔡規畫山水圖》一詩，則當作"規"。

高洵　馮曠　何淵　劉翼　宋處　李遠　郝士
安　張舉　趙林　郭鐵子　老成　李希成　田
和　蒙亨　李唐　戰德淳　和成忠　劉仲先
劉堅　郝孝隆　李覺

花竹翎毛

尹白　劉常　張涇　陳常　張希顏　任源　費
道寧　楊寵　楊祁　李猷　韓若拙　孟應之
宣亨　老麻　胡奇　鮑洵　鮑洋　盧章　李端
劉益　富爕　夏奕　田逸民　李誕

仙佛鬼神

劉國用，漢州人。工畫羅漢，壁素之傳甚多，在丘杜、金
水張之下也。

陳自然，工畫佛。山谷題云："陳君以佛畫名京師。"作
《秋水寒禽》，甚可觀。

于氏，不記名，河東人，寓閬州。工佛道像，兼畫鬼神。

雷宗道，商州人。工雜畫，尤長於佛像、山水。雙流張庭
堅家有兩橫幅，人以爲郭熙也。

能仁甫，以字行，本畫院出身，官至縣令。長於佛像、山
水，世多觀音。

費宗道，蔡州人。來京師，畫太一宮中主火神，頃刻而
成。衆工疾之，告監牧中使曰："畫太速成，殊不加意。"中使
遂令墁毀，一夕憤怒而卒。

　　成宗道，長安人。工畫人物，兼善刻石。凡長安壁傳吳筆，皆臨模上石，其迹細如絲髮，而不失精神體段。有所集吳生三清像與左右侍衛，宛如吳作。或云："因能勒石，後轉而爲畫也。"又改武洞清長沙羅漢與三元，皆能捨短求長，自出新意，過於長沙遠矣。

　　吉祥，平陽人。工佛道，筆墨輕清。又能布景，作佛像、星辰，多在山水中，後人罕及。山水亦佳。

　　司馬寇，汝州人。佛像、鬼神、人物，種種能之，宣和間稱"第一手"。多畫翊聖真武於雲霧中現半身，觀者駭敬，士大夫奉事皆有靈應。

　　楊傑，閬州人。長於鬼神。每下筆，必先畫手足四支，然後用三兩筆成就全體。

　　鄭希古，河東人。長於平畫，每出新意，輒過人。初未甚精。紹興初，遇郝章於閬州，居相近。一日，章病，希古視候甚謹。病已，章感其誠，盡傳其法。

　　張通，鄜延人。長於仙佛。初居利州，今居興元。

人物傳寫

　　李士雲，金陵人。傳荊公神，贈詩曰："衰容一見便疑真，李氏揮毫妙入神。欲去鍾山終不忍，謝渠分我死前身。"又善山水，荊公贈古風有"李子好山水，[①]而常寓城郭。毫端出窈窕，心手初不著"之句。

　　程懷立，南都人。東坡作《傳神記》，謂"傳吾神，眾以爲

───────────

　　① 王安石原詩《贈李士雲》作"李子山水人"，見《王文公文集》卷五十，唐武標校，上海人民出版社 1974 年版。

爾得其全”者，“懷立舉止如諸生，蕭然有意於筆墨之外者也”。

朱漸，京師人。宣和間寫六殿御容。俗云：“未滿三十歲，不可令朱待詔寫真。”恐其奪盡精神也。

朱宗翼，畫院人也。嘗與任安合手畫慕容夫人宅堂影壁《神州圖》。樓觀、屋木，任安主之；山水、人物，宗翼主之。

徐確，不知何許人，今居臨安。供應御前傳寫，名播中外。

劉宗道，京師人。作《照盆孩兒》，以水指影，①影亦相指，形影自分。每作一扇，必畫數百本，然後出貨，即日流布，實恐他人傳模之先也。

杜孩兒，京師人。在政和間，其筆盛行，而不遭遇，流落輦下。畫院眾工必轉求之，以應宮禁之須。

山水林石

燕文季，神廟時人。工畫山水，清雅秀媚。予家舊有《花村曉月》、《平江晚雨》、《竹林暮靄》、《松溪殘雪》四時景，②畫院謂之“燕家景”。

陳用之，居小窑村，善山水。宋復古見其畫，曰：“此畫信工，但少天趣爾。先當求一敗墙，張絹素倚之墙上，朝夕觀之。既久，隔素見敗墙之上高平曲折，皆成山水之勢。心存目想，高者爲山，下者爲水，坎者爲谷，缺者爲澗，顯者爲近，晦者爲遠，神領意造，恍然見其有人禽草木飛動往來之象，則

① “水”，書籍鋪本、汲古閣本同，早稻田本作“手”。
② “林”，汲古閣本同，書籍鋪本作“村”。

隨意命筆,自然景皆天就,不類人爲,是爲'活筆'.”用之感悟,格遂進。予按存中《筆談》故録用之,而郭《志》亦有小窑陳名用智,豈用之耶?

王可訓,京西人,熙、豐待詔也。工山水,自成一家。曾作《瀟湘夜雨圖》,實難命意。宋復古八景皆是晚景,其間“煙寺晚鍾”、“瀟湘夜雨”頗費形容。鐘聲固不可爲,而瀟湘夜矣,又復雨作,有何所見? 蓋復古先畫而後命意,不過略具掩靄慘淡之狀耳。後之庸工學爲此題,以火炬照纜,孤燈映船,其鄙淺可惡。至於形容不出,而反嘲誚云:“不過剪數尺皂絹張之堂上,始副其名也。”可訓之作,悉無此病。

李明,善山水。坡嘗以其畫送吳遠游云:“近李明畫山水有名,頗用墨不俗。輒求得一橫卷,甚長,可用床上繞屏。”

池州匠,作《秋浦九華》,筆粗有清趣。師董源。

蔡規,建昌軍人。謝無逸觀其畫山水,有“蔡生老江南,山水涵眼界。揮灑若無心,筆端出萬怪”之句。

李宗晟,作《水簾圖》,坡題云:“宗晟一軸《水簾圖》,寄與南舒李大夫。未向林泉歸得去,炎天酷日且令無。”

兼至誠,不知何許人。人觀初得旨,以至誠進所畫山水,意匠精深,筆法高古,特補將仕郎。

賀真,延安人,出自戎籍,專門山水。宣和初,建寶真宮,一時名手畢呈其技。有忌真者,推爲講堂照壁,實難下手,真亦不辭,日醉酒于門。衆工皆畢,中使促真。真以幕圍壁,揮卻其徒,不數日成。作《雪林》,高八尺,觀者嗟賞,衆工斂衽。

寧濤,華陰敷水人。師范寬,多作關右風景,其巧過寬,而渾厚藏蓄不及也。但樓觀、人物,纖悉畢呈,失於太顯,正如高克明,人謂“馬行家山水”也。

寧久中，濤子也。又兼畫人物，深得出俗之態，筆意不減其父。但多平遠道路之景，不起峰頂耳。

高洵，京師人。工山水，師高克明，尤長於湖石。以畫院多學克明，故洵晚年復師范寬。

馮曠，河內人。工山水，體製不類前人，自成一家，馳名於熙、豐間。其筆墨蒼老，峰巒秀潤，亦爲難及也。

何淵，在圖畫院，不知何處人。專師克明，往往逼真，然失之繁碎也。

劉翼，耀州呼爲劉評事。學范寬，而有自得處，不知者以爲寬筆。

宋處，不記名，邢州人。州署有郭熙《滿溪春溜圖》，乃宋所模。其名見《林泉高致》。

李遠，青州人。學營丘，氣象深遠，崇、觀間馳名。

郝士安，太原榆次人，張遠之弟子也。事其師甚敬，常執杖屨侍立左右。

張舉，懷州人，亦山水家。其性不羈，好飲酒，與群小日游市肆，作鼓板社，每得畫貨，必盡於此。尤長濺撲。①

趙林，字子安，懷州人。李士舉提刑家有林所畫《不凋圖》，步驟營丘。然方籍籍間，遽以疾亡，聞者惜之。

郭鐵子，太原榆次人。學李成。善鍛鐵作方響，故號爲“鐵子”。

老成，洺州臨洺人。熙、豐間工雜畫，尤長山水。其性沉靜，終日兀坐，似不能言者。筆法謹細，如其爲人。年八十餘而終。

① “撲”，書籍鋪本、汲古閣本同，早稻田本作“瀑”。

　　李希成，華州人。慕李成，遂命名。初入圖畫院，能自晦以防忌嫉。比已補官，始出所長，衆雖睥睨，無及矣。

　　田和，陝人。學李成，意韻深遠，筆墨精簡，熙、豐間罕能及者。

　　蒙亨，華州人。初爲僧，兵火後偶其兄從軍，遂置軍中，屯綿州。學其鄉人寧濤，得典刑也。

　　李唐，河陽人。亂離後至臨安，年已八十。光堯極喜其山水。

　　戰德淳，本畫院人，因試“蝴蝶夢中家萬里”題，畫蘇武牧羊假寐，以見萬里意，遂魁。能著色山，人物甚小，青衫白袴，烏巾黃履，不遺毫髮。又作紅花綠柳，清江碧岫，一扇之間，動有十里光景，真可愛也。

　　和成忠，京西人。宣和待詔，不記名，成忠其官也。學李成，筆墨溫潤，病在煙雲太多爾。

　　劉仲先，成都人，善山水。照覺方丈僧堂內外皆仲先筆，時年七十矣。今存。

　　瀟湘劉堅，頗柔媚，師范寬，樓閣人物，種種皆工。多作小圖，無豪放之氣。

　　郝孝隆，太原人，師李成。今成都信相寺有所畫四壁，可觀。

　　李覺，京師人，字民先，自號方平九友。能書，能琴，能占。嘗爲明節皇后閣掌箋，後流落于廣州。長於山水，每被酒，則繃素于壁，以墨潑之，隨而成象，曲盡自然之態。

花竹翎毛

　　尹白，汴人，專工墨花。坡嘗賦之云：“花心起墨暈，春色

散毫端。"

劉常，江南人。所作花氣格清秀，有生意，在趙昌、王友上。

張涇，不知何處人。米元章稱其翎毛、蘆雁不俗。

陳常，江南人。以飛白筆作樹石，有清逸意。折枝花亦有逸氣，一株以色亂點花頭，意欲奪造物，本朝妙工也。

張希顏，漢州人，初名適。大觀初，累進所畫花，得旨"粗似可采"，特補將仕郎、畫學諭。希顏始師昌，後到京師，稍變，從院體。得蜀州推官以歸，不勝士大夫之求，多令任源代作，故復似昌。

任源，漢州人。少隸軍籍。從希顏久，盡得其法。

費道寧，懷安人。善畫花，多作交枝，比趙昌有筆格。

楊寵，成都人。善畫花，可亞費道寧。

楊祁，彭州崇寧人。善花竹翎毛，有《百禽帳》，又畫《籠雞》如生。昭覺寺超然堂舊有《倦翼知還》等壁，①今不復存。

李猷，河內人。長於鷹鶻，精神態度曲盡其妙。世所作多搏攫狐兔鳧鷺之屬，流血淋漓，頗乖好生之意。猷盡反之。嘗見其畫二鷹坐於枯株之上，貌甚閑暇，略無鷙猛慘烈之狀，而不失英姿勁氣，可尚也。

韓若拙，洛人。善作翎毛。每作一禽，自觜至尾、足皆有名，而毛羽有數。政、宣間兩京推以爲絕筆。又能傳神。宣和末，應募使高麗寫國王真。會用兵，不果行。年八十餘，死襄陽。

孟應之，不知何許人。入圖畫院，精於翎毛。嘗見其畫扇，作秋老海棠，子著枝已乾而不枯，猶帶生意，坐一白頭翁，

① "堂"，書籍鋪本同，汲古閣本作"臺"。

生動。

宣亨，京師人，久在畫院。承平時入蜀，終普州兵官。精花鳥。初離院時，徽宗留之，亨牢辭而去。既出，當塗命畫者甚衆，不勝煩勞，頗厭苦之。每云："上嘗戒我勿出，必爲措大所殃，今果然也。"

老麻，關中人。熙寧間以花鳥稱，非蜀之居禮也。

胡奇，長安人，長於蘆雁。何丞相文縝家有四幅圖，可觀。

鮑洵，京西人。工花鳥，尤長布景，小景愈工。

鮑洋，洵之弟，真魯衞也。

盧章，京畿人。久在畫院，多畫禁中物象，如白杏花、綠萼梅、白鸚鵡，皆其本也。

李端，京師人，偏工梨花、鳩子。多作扇圖，極形似。亂離後卒于杭。

劉益，京師人，字益之，以字行。宣和間專與富爕供御畫，其自得處，多取內殿珍禽諦玩以爲法，不師古本，故多酷似。尤長小景，作蓮塘，背風荷葉百餘，獨一紅蓮花半開其中，創意可喜也。

富爕，京師人。宣和間與劉益同供御畫，布景運思過於益。

夏奕，不知何地人，工翎毛。雙流張庭堅家有《野鴨鸂鶒》兩軸，極精詳。鸂鶒作對而皆雄，蓋求脫俗也。

田逸民，濟南人。長於墨竹，宣和畫院人。其所作極美觀，多作欹風冒雪、帶雨含煙之狀。

李誕，河間人。多畫叢竹。筍、籜、鞭、節，色色畢具，宣和體也。

卷第七

畜獸蟲魚

屋木舟車

蔬果藥草

小景雜畫

畜獸蟲魚

李遵易，不知何郡人。無咎有《跋畫魚圖》，甚詳。

侯宗古，本畫院人，宣和末罷諸藝局，退居于洛。畫西京大內大慶殿御屏面升龍，傑作也。

郤七，不知其名，亦畫院人，退居于洛。畫西京大內大慶殿御屏，皆拏雲吐霧龍，比宗古有筆力。

郝章，汾州人，長於人馬。河東稱"三絕"者，謂路皋橐駝、郝章人馬、張遠山水也。兵火後居閬州，已八十，每畫一人一騎，則自云："雖老矣，他人亦做不到也。"

陳皋，漠州人。長於番馬，頗盡胡態。張勘之甥也。

路皋，并門人。畫橐駝，兼長鬼神。每醉則畫駝，不過數筆，捽攎而成，頗全生意。

龔吉，不知何許人。長於畫兔，餘人所不及。

吳九州，燕人。善畫鹿，窮盡番鹿之態。牛鹿、馬鹿，養茸、退角，老嫩之別，無不曲盡其似。

周照，畫院人，專畫狗。作竹石獸子，殊有生意。作大軸，俗惡不入看。

老侯，瀘州合江人。善畫猿、鹿，馳名兩蜀。兼長花果，頗有生意。

屋木舟車

趙樓臺，不得其名，相州人，賣畫中都。屋宇深邃，背陰向陽，不失規矩繩墨也。

郭待詔，趙州人。每以界畫自矜，云置方卓，令衆工縱橫畫之，往往不知向背尺度，真所謂良工心獨苦也。不記名。

任安，京師人。入畫院，工界畫。每與山水賀真合手作

圖軸。一日，安先作橫披，當中界樓閣，分布亭榭滿中以困真。真止作坡岸於下，上則層巒疊嶂出於屋抄，①由是不能困。

劉宗古，京師人。宣和間以待詔官至成忠郎，亂離後歸江左。朝廷方尋訪車輅式，而宗古進本稱旨，除提舉車輅院。其畫人物長於成染，不背粉，水墨輕成，②但筆墨纖弱耳。

蔬果藥草

陶績，不知何郡人。荊公有題所畫《果示德逢》詩。③ 所作花果，精緻可玩。

薛志，字子尚，畫院出身。長於水墨雜畫，然翎毛不逮花果。志不善設色，嘗學於劉益，益不肯盡授，以非志所長也。

小景雜畫

馬賁，河中人，長於小景。作《百雁》、《百猿》、《百馬》、《百牛》、《百羊》、《百鹿》圖，雖極繁夥，而位置不亂。本佛像馬家，後寫生，馳名於元祐、紹聖間。

周曾，不知何地人，與馬賁同時，差高於賁，又長山水。

叚吉先，不知何地人。無咎有題其《小景》三絕。

李達，京師人，尤長位置。好作沙汀遠岸，含蓄不盡之意，一時妙手也。

① “抄”，書籍鋪本同，汲古閣本作“杪”。
② 因底本有些漫漶，“長”、“粉”、“輕成”等據書籍鋪本補。
③ “果”，諸本同，王安石原詩題作《陶績菜示德逢》，見《王文公文集》卷五十。

　　劉浩，居華陰，愛作雪驢水磨、故事人物，多布叙景致，意象幽遠，筆法輕清也。

　　楊威，絳州人，工畫村田樂。每有販其畫者，威必問所往，若至都下，則告之曰：“汝往畫院前易也。”如其言，院中人爭出取之，獲價必倍。

卷第八

銘心絶品

玉牒趙中大保之士俾家：

韓幹《馬圖》、李伯時《並馳小馬圖》、黄筌《鶴圖》、艾宣《荷鴨葦雁圖》、范寬《山圖》、許道寧《山水圖》、崔慤《三雁圖》。

玉牒趙伯兼節推家：

東丹王《舞胡圖》、燕穆之《山林倒影圖》、郭熙《濺撲圖》。①

洛人王朝議國寶良器家：

李成《窠石小軸》、范寬《橫山小軸》、范寬《秋山》六幅圖、伯時《起本馬圖》。

文元公孫賈通判公傑家：

黄筌《貓捕鼠圖》、崔白《雕狐圖》、徐崇嗣《荷蓼鷺鷥圖》、易元吉《猿鹿扇圖》。

眉山寶學程純老唐家：

唐畫《諸功臣像圖》、李營丘《山水》大軸二圖、崔白《翎

① "撲"，書籍鋪本、汲古閣本同，早稻田本作"瀑"。

毛》雙幅八圖、孫太古《湖灘水石圖》。

　　汝州令狐中奉之子陳古諷家：

　　徐熙《梅花嘉雀圖》、鍾隱《槎竹瑞雞圖》、江南道士劉貞《白梅雀圖》、范將軍《胡佛圖》、徐熙《瓜圖》、黃筌《偷倉雀圖》、孫太古《焦夫子圖》。

　　河南邵澤民侍郎溥家：

　　徽宗《花鳥百扇圖》、董奴子《叢花圖》、戴嵩《牛圖》、徐熙《荷花鵝圖》、李成《偃松圖》。

　　邵太史博公濟家：

　　徐熙《牡丹戲魚圖》、閻立本《鎖諫圖》、李後主《蟹圖》、李伯時《嫁小喬圖》、李後主《曉竹圖》、孫位《松竹壁》、孫太古《維摩壁》、盧楞迦《羅漢》十六壁。

　　成都雙流張珪庭堅家：

　　曹道元模曹弗興《醉佛林圖》、徐熙《牡丹》獨幅圖、郭恕先《畫稿》十圖、崔白《禽竹》四圖。

　　河南王朝議樂道沂家：

　　李成《寒林》四幅圖、郭熙《山水》雙幅圖、崔愨《蘆雁》六幅圖。

　　中山劉寶賢瓌提刑家：

　　徐熙《娑羅花圖》、黃筌《花竹馴雉圖》。

　　文正公孫李大觀家：

　　周昉《虢國夫人圖》，范寬《武關雪圖》，摩詰、高克明、李成《扇圖》。

　　叔父符寶叔誼家：

　　徽宗皇帝御賜《竹石扇圖》、黃筌《海棠金雞圖》、營丘《山水圖》、郭熙《山水》雙幅圖。

河陽李邦獻士舉敷文家：

徽宗皇帝御賜《雜禽圖》、徐熙《牡丹叢圖》、董源《著色山水圖》。

中原王冠朝元台制幹家：

徽宗皇帝《鷗荷圖》、王摩詰《橫披山水圖》、李成《山水扇圖》、東丹王《鞍馬圖》。

遂寧王灼晦叔撫幹家：

童仁益《波旬幸佛涅槃圖》、崔白《禽竹》雙幅圖、范瓊《佛壁》、張南本《觀音壁》、黃筌《鶴壁》、孫太古《列星壁》。

遂寧客鎮張衍知縣家：

吳道子《三教圖》、厲歸真《百牛圖》、孫太古《十一曜圖》。

阿陽陳古與權安撫家：

黃筌《牡丹馴貍圖》、黃筌《雪梅凍雀圖》、紀真《山水圖》、馬賁《百雁百猿圖》、徐高《盤魚圖》。

綿州李廉夫德隅知郡家：

徽宗皇帝《着色橫山圖》、郭熙《橫山圖》。

開封尹盛章季文家：

徽宗皇帝《風竹鵓鴿喜鵲圖》、顧愷之《三教圖》、戴嵩《牛圖》、崔白雙幅《禽竹圖》、范寬《四時山水圖》。

宣獻公孫宋艾去病家：

趙昌《叢萱月季圖》。

太常少卿何麒子應家：

吳道子《白衣觀音圖》、韓滉《白牛圖》、張南本《勘書圖》、黃居寀《雀竹圖》、唐希雅《風竹驚禽圖》、巨然《四時橫山圖》、徐熙《梨桃折枝圖》、崔白《鴛鴦蒲荷圖》、李成四幅《林石圖》、張戡八幅《蕃馬圖》。

中原衛昂師房知縣家：

趙邈卓《伏石眠虎圖》、徐熙《梅菊萱荷雜禽圖》、包鼎《雙虎圖》。

成都王稑茂先大夫家：

黃筌《秋山圖》、勾龍爽《野老移居圖》、文湖州雜畫《鳥獸草木橫披圖》、趙昌《雞冠花圖》。

廣都宇文時中季蒙龍圖家：

徽宗皇帝《水墨花禽圖》、王維《雪山圖》、杜措《佛圖》、董奴子《雞冠花圖》、李伯時《高僧圖》、又《嘶驪二馬圖》、又《明皇八馬圖》、又《水晶宮明月館圖》、又《退之見大顛圖》、江貫道《飛泉怪石圖》、又《江居圖》。

成都郭勉中敦一承議家：

勾龍爽《宋鈞去獸圖》。

漢州何耕道夫類元家：

盧楞伽小本《十六羅漢圖》。

范榮公孫淑忠甫家：

黃筌《竹雀圖》、趙昌《折枝桃圖》、王維《雪竹圖》、馬賁《雁圖》。

雙流趙延修仲知縣家：

黃筌《竹雀圖》、又《蘆鴨圖》、孫太古《列宿像圖》。

雙流王焞子中縣尉家：

黃筌《竹鶴壁》。

雙流宇文子震子友主簿家：

黃筌《花竹禽兔圖》。

達守時道宏廣叔家：

艾宣《棘鶉圖》、徐高《魚圖》、王友《折李草蟲圖》。

成都吕給事陶元鈞家：

東坡《竹石枯槎圖》、湖州六幅《槎竹圖》、易元吉紙本《猿獾圖》。

燕穆之龍圖曾孫興祖知縣家：

龍圖公《忍事敵災星圖》、又《寒林橫幅圖》、又《山水橫幅圖》、又《鷺鷥圖》、又《散馬橫披圖》、又《墨竹圖》。

蜀僧智永房：

吳道子《慈氏菩薩圖》、范瓊正《坐佛圖》、惠崇《臥雪圖》。

廣安黎希聲博士孫邦基家：

黃筌《竹鶴竹雀圖》、范寬《四時山水圖》。

廣安姚賓觀國通判家：

許道寧《四時山水圖》、范寬《四時山水圖》、易元吉《猴犬圖》。

右前所載圖軸，皆千之百、百之十、十之一中之所擇也。若盡載平日所見，必成兩牛腰矣。然不載者，皆米元章所謂慚惶殺人之物，何足以銘諸心哉？

卷第九

雜説

論遠

　　畫者，文之極也。故古今之人，頗多著意。張彥遠所次歷代畫人，冠裳太半。唐則少陵題咏，曲盡形容；昌黎作記，不遺毫髮。本朝文忠歐公、三蘇父子、兩晁兄弟、山谷、後山、宛丘、淮海、月巖，以至漫仕、龍眠，或評品精高，或揮染超拔。然則畫者豈獨藝之云乎？難者以爲自古文人何止數公，有不能且不好者，將應之曰："其爲人也多文，雖有不曉畫者寡矣；其爲人也無文，雖有曉畫者寡矣。"

　　畫之爲用大矣。盈天地之間者萬物，悉皆含毫運思，曲盡其態，而所以能曲盡者，止一法耳。一者何也？曰："傳神而已矣！"世徒知人之有神，而不知物之有神，此若虛深鄙衆工，謂雖曰畫而非畫者，蓋止能傳其形，不能傳其神也。故畫法以氣韻生動爲第一，而若虛獨歸於"軒冕"、"巖穴"，有以哉！

　　自昔鑒賞家分品有三，曰神、曰妙、曰能。獨唐朱景玄[①]撰《唐賢畫録》，三品之外更增逸品。其後黄休復作《益州名畫記》，乃以逸爲先，而神、妙、能次之。景玄雖云逸格不拘常法，用表賢愚。然逸之高，豈得附於三品之末？未若休復首推之爲當也。至徽宗皇帝專尚法度，乃以神、逸、妙、能爲次。

　　予嘗取唐宋兩朝名臣文集，凡圖畫紀咏考究無遺，故於群公略能察其鑒別：獨山谷最爲精嚴；元章心眼高妙，而立論有過中處；少陵、東坡兩翁，雖注意不專，而天機本高，一語之確，有不期合而自合者。杜云"妙絶動宫墻"，則壁傳人物，須"動"字始能了；"請公放筆爲直幹"，則千丈之姿於用筆之際，非"放"字亦不能辨。"至東坡又曲盡其理，如"始知真放本細微，不比狂華生客慧。當其下筆風雨快，筆所未到氣已吞"，非前身顧、陸，安能道此等語耶？

　　予作此録，獨推高、雅二門，餘則不苦立褒貶。蓋見者方可下語，而聞者豈容輕議？[②]嘗考郭若虛論成都應天孫位、景朴《天王》曰："二藝争鋒，一時壯觀。傾城士庶，看之闐噎。"予嘗按圖熟觀其下，則知朴務變怪以效位，正如杜默之詩學盧同、馬異也。若虛未嘗入蜀，徒因所聞，妄意比方，豈爲歐陽炯[③]之誤耶？然有可恕者，尚注辛顯之論，謂"朴不及位遠甚"，蓋亦以傳爲疑也。此予所以少立褒貶。

　　郭若虛所載往往遺略，如江南之王凝花鳥，潤州僧修範湖石，道士劉貞白松石、梅雀，蜀之童祥、許中正人物、仙佛，丘仁慶花，王延嗣鬼神，皆名筆也，俱是熙寧以前人物。

① "玄"，原作"真"，此或乃避趙玄朗諱，故改。
② "容"，書籍鋪本同，汲古閣本作"可"。
③ "炯"，原誤作"烔"，据書籍鋪本改。

　　山水家畫雪景多俗。嘗見營丘所作《雪圖》，峰巒林屋皆以淡墨爲之，而水天空處全用粉填，亦一奇也。予每以告畫人，不愕然而驚，則莞爾而笑，足以見後學之凡下也。

　　李營丘，多才足學之士也。少有大志，屢舉不第，竟無所成，故放意於畫。其所作寒林多在巖穴中，裁剒俱露，以興君子之在野也；自餘窠植盡生於平地，亦以興小人在位，其意微矣。宇文龍圖季蒙云：“宣和御府曝書，屢嘗預觀李成大小山水無數軸。今臣庶之家各自謂其所藏山水爲李成，吾不信也。”

　　畫之六法難於兼全，獨唐吳道子、本朝李伯時始能兼之耳。然吳筆豪放，不限長壁大軸，出奇無窮。伯時痛自裁損，只於澄心紙上運奇布巧，未見其大手筆，非不能也，蓋實矯之，恐其或近衆工之事。

　　米元章云：“伯時病臂三年，予始畫。”雖似推避伯時，然自謂學顧高古，不使一筆入吳生。專爲古忠賢像，其木強之氣，亦不容立伯時下矣。

　　鳥獸草木之賦狀也，其在五方，自各不同。而觀畫者獨以其方所見，論難形似之不同，以爲或小或大，或長或短，或豐或瘠，互相譏笑，以爲口實，非善觀者也。

　　蜀雖僻遠，而畫手獨多於四方。李方叔載《德隅齋畫》，而蜀筆居半。德麟，貴公子也，蓄畫至數十函，皆留京師，所載止襄陽隨軒絕品，多已如此。蜀學其盛矣哉！

　　畫之逸格，至孫位極矣，後人往往益爲狂肆。石恪、孫太古猶之可也，然未免乎粗鄙。至貫休、雲子輩，則又無所忌憚者也。意欲高而未嘗不卑，實斯人之徒歟！

　　蜀之羅漢雖多，最稱盧楞伽，其次杜措、丘文播兄弟耳。

楞伽所作多定本，止坐、立兩樣。至於侍衛、供獻、花石、松竹、羽毛之屬，悉皆無之，不足觀。杜、丘雖各有此，而筆意不甚清高，俱愧長沙之武也。

舊説楊惠之與吳道子同師，道子學成，惠之恥與齊名，轉而爲塑，皆爲天下第一。故中原多惠之塑山水壁。郭熙見之，又出新意，遂令圬者不用泥掌，止以手槍泥於壁，或凹或凸，俱所不問。乾則以墨隨其形迹，暈成峰巒林壑，加之樓閣、人物之屬，宛然天成，謂之“影壁”。其後作者甚盛，此宋復古張素敗壁之餘意也。

大抵收藏古畫，往往不對，或斷縑片紙，皆可珍惜。而又高人達士恥於對者，十中八九。而俗眼遂以不成器目之。夫豈知古畫至今，多至五百年，少至二三百年，那得復有完物？斷金碎玉，俱可寶也。

榮輯子邕酷好圖畫，務廣藏蓄。每三伏中曝之，各以其類，循次開展，遍滿其家。每一種日日更換，旬日始了，好事家鮮其比也。聞之故老曰：“承平時有一不肖子，質畫一匣於人家。凡十餘圖，每圖止各有其半，或横或豎，當中分剪，如維山、戴特、徐熙芙蓉桃花、崔白翎毛，無一全者。蓋其家兄弟不義之甚，凡物皆如是分之，以爲不如是則不平也。”誠可傷歎！

卷第十

雜說

論近

徽宗建龍德宮成，①命待詔圖畫宮中屏壁，皆極一時之選。上來幸，一無所稱，獨顧壺中殿前柱廊栱眼斜枝月季花，問畫者爲誰，實少年新進，上喜，賜緋，褒錫甚寵，皆莫測其故。近侍嘗請于上，上曰：“月季鮮有能畫者，蓋四時朝暮，花、蕊、葉皆不同。此作春時日中者，無毫髮差，故厚賞之。”

宣和殿前植荔枝，既結實，喜動天顏。偶孔雀在其下，亟召畫院衆史令圖之。各極其思，華彩爛然，但孔雀欲升藤墩，先舉右脚。上曰：“未也。”衆史愕然莫測。後數日，再呼問之，不知所對，則降旨曰：“孔雀升高，必先舉左。”衆史駭服。

宣和殿御閣有展子虔《四載圖》，最爲高品。上每愛玩，或終日不舍，但恨止有三圖，其《水行》一圖特補遺耳。一日，中使至洛，忽聞洛中故家有之，亟告留守求觀。既見，則愕曰：“御閣中正欠此一圖。”登時進入。所謂“天生神聖物，必

① “宮”，原作“官”，書籍鋪本此字不清晰，據汲古閣本改。

有會合時"也。

聞之薛志曰："明達皇后閣初成，左廊有劉益所畫《百猿》。後志於右畫《百鶴》以對之，舉動各無相犯，頗稱上旨，賞賚十倍也。"

政和間，每御畫扇，則六宮諸邸競皆臨仿，一樣或至數百本。其間貴近，往往有求御寶者。

先大父在樞府日，有旨賜第于龍津橋側。先君侍郎作提舉官，仍遣中使監修。比背畫壁，皆院人所作翎毛、花竹及家慶圖之類。一日，先君就視之，見背工以舊絹山水揩拭几案，取觀，乃郭熙筆也。問其所自，則云不知。又問中使，乃云："此出內藏庫退材所也。昔神宗好熙筆，一殿專背熙作，上即位後，易以古圖，退入庫中者不止此耳。"先君云："幸奏知，若只得此退畫足矣。"明日，有旨盡賜，且命輦至第中，故第中屋壁無非郭畫。誠千載之會也。

政和間，有外宅宗室不記名，多蓄珍圖。往往王公貴人令其別識，於是遂與常賣交通。凡有奇迹，必用詭計勾致其家，即時臨模，易其真者，其主莫能別也。復以真本厚價易之，至有循環三四者，故當時號曰"便宜三"。

勾處士，不記其名，在宣和間鑒賞第一，眷寵甚厚。凡四方所進，必令定品。欲命以官，謝而不爲，止賜"處士"之號，令待詔畫院。

畫院界作最工，專以新意相尚。嘗見一軸，甚可愛玩。畫一殿廊，金碧焜耀，朱門半開，一宮女露半身於戶外，以箕貯果皮作棄擲狀。如鴨腳、荔枝、胡桃、榧、栗、榛、芡之屬，一一可辨，各不相因。筆墨精微，有如此者！

祖宗舊制，凡待詔出身者止有六種，①如模勒、書丹、裝背、界作種、飛白筆、描畫欄界是也。徽宗雖好畫如此，然不欲以好玩輒假名器，故畫院得官者止依仿舊制，以六種之名而命之，足以見聖意之所在也。

本朝舊制，凡以藝進者，雖服緋紫，不得佩魚。政、宣間，獨許書畫院出職人佩魚，此異數也。又諸待詔每立班，則畫院爲首，書院次之，如琴院棋玉百工皆在下。又畫院聽諸生習學，凡係籍者，每有過犯止許罰直，其罪重者亦聽奏裁。又他局工匠日支錢謂之"食錢"，惟兩局則謂之"俸直"，勘旁支給，不以衆工待也。睿思殿日命待詔一人能雜畫者宿直，以備不測宣喚，他局皆無之也。

圖畫院四方召試者源源而來，多有不合而去者。蓋一時所尚專以形似，苟有自得，不免放逸，則謂不合法度，或無師承，故所作止衆工之事，不能高也。

凡取畫院人，不專以筆法，往往以人物爲先，蓋召對不時，恐被顧問。故劉益以病瘠異常，雖供御畫，而未嘗得見，終身爲恨也。

高麗松扇如節板狀，其土人云："非松也，乃水柳木之皮，故柔膩可愛。其紋酷似松柏，故謂之'松扇'。"東坡謂高麗白松理直而疏，折以爲扇，如蜀中織梭欄心，蓋水柳也。又有用紙而以琴光竹爲柄，如市井中所製摺叠扇者，但精緻非中國可及。展之廣尺三四，合之止兩指許。所畫多作士女乘車、跨馬、踏青、拾翠之狀，又以金銀屑飾地面。及作星漢、星月、人物，粗有形似，以其來遠磨擦故也。其所染青綠奇甚，與中

① "凡"，原作"几"，據書籍鋪本改。

國不同，專以空青、海緑爲之。近年所作，尤爲精巧。亦有以絹素爲團扇，特柄長數尺爲異耳。山谷題之云："會稽内史三韓扇，分送黄門畫省中。海外人煙來眼界，全勝博物注魚蟲。""蘋汀游女能騎馬，傳道蛾眉畫不如。寶扇真成集陳隼，史臣今得殺青書。"

倭扇以松板兩指許砌叠，亦如摺叠扇者。其柄以銅屬錢環子黄絲條，甚精妙。板上罨畫山川人物、松竹花草，亦可喜。竹山尉王公軒惠恭后家嘗作明州舶官，得兩柄。

西天中印度那蘭陁寺僧多畫佛及菩薩、羅漢像，以西天布爲之。其佛相好與中國人異，眼目稍大，口耳俱怪，以帶掛右肩，裸袒坐立而已。先施五藏于畫背，乃塗五彩于畫面，以金或朱紅作地，謂牛皮膠爲觸，故用桃膠，合柳枝水，甚堅漬，中國不得其訣也。邵太史知黎州，嘗有僧自西天來，就公廨，令畫釋迦，今茶馬司有十六羅漢。

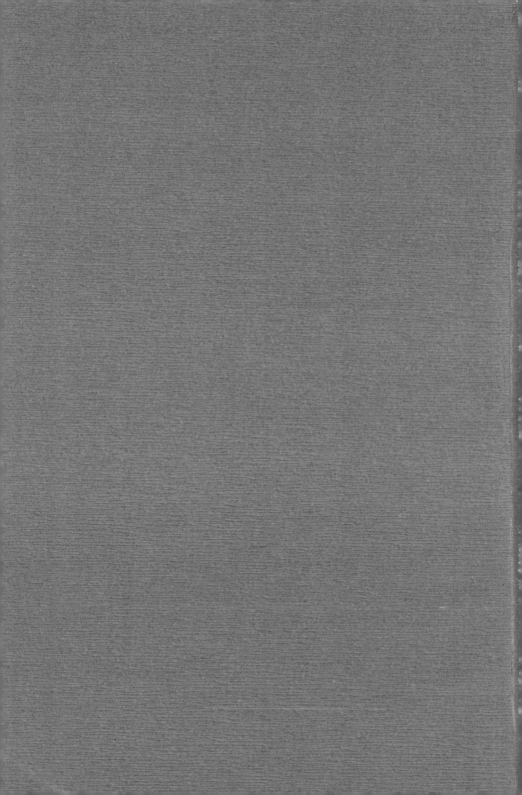